사용자를 위한 디자인

Designing for People

 유엑스 리뷰

사용자를 위한 디자인

성공하는 디자이너의 작업과 사업에 관하여

헨리 드레이퍼스 지음
현호영 옮김

유엑스 리뷰

인간을 위하여

　사람들이 개별적으로든 집단으로든, 우리가 만든 물건에 올라타거나, 깔고 앉거나, 쳐다보거나, 활성화하거나, 작동하거나, 어떤 방식으로든 "사용할" 것이라는 사실을 염두에 두어야 한다. 사람들이 제품과 접촉할 때 마찰이 발생한다면 그 산업디자이너는 실패한 것이다. 반면, 제품과 접촉할 때 사람들이 더욱 안전하고, 편리하고, 효율적으로 느끼며 구매 욕구가 든다면 그 산업디자이너는 성공한 것이다.

<div align="right">헨리 드레이퍼스 Henry Dreyfuss</div>

동료들을 위하여

이 책을 쓰며 가장 기뻤던 이유는 아마도 산업디자이너로 활동했던 지난 25년을 추억할 수 있었기 때문일 것이다. 그 덕분에 나의 동료들인 줄리안 에버렛, 리타 하트, 로버트 호스, 도리스 마크스, 그리고 윌리엄 퍼셀에 대한 책임 의식이 들었다. 그들의 격려와 비판, 자극, 그리고 무엇보다 그들의 창의적 공헌이 없었더라면 여기에 적힌 내용은 탄생하지 않았을 것이다.

추천사

이제는 고품격 기업인이 되기 위한 필독서이자 교과서가 되어버린 이 책에서 저자 드레이퍼스가 산업디자인에 대한 책임감에 관한 이야기를 했을 때 나는 전적으로 공감했다. 그는 60년도 더 지난 1950년, 《하버드 비즈니스 리뷰》에서 이 책의 구상적 틀을 언급했고, 책은 1955년에 처음으로 출간되었다. 생각해보면 그는 이미 오래 전, 비즈니스에 관한 그의 논지를 우리 모두에게 알려줬지만, 우리는 아직도 산업디자인의 진가를 파악하지 못하고 있다. 그의 요점은 간단했다. 디자인된 제품이 고객과 접촉하는 모든 순간은 긍정적이고 즐거워야 하며, 고객을 행복하게 만들어야 한다.

좋은 디자인은 고객에게 자신감, 효율성, 그리고 만족감을 준다고 했던 드레이퍼스의 말에 동의한다. 그는 더 나아가, 산업디자이너는 생산자의 입장에서

바라볼 줄도 알아야 한다고 강조한다. 이 고전 작품의 재출간은 우리 모두에게 산업디자인의 힘을 이해하고 사용할 기회를 줄 것이다. 꼭 읽어야 한다!

톰 피터스Tom Peters, 《**초우량 기업의 조건**》 작가

차례

머리말

"사람들이 개별적으로든 집단으로든, 우리가 만든 물건에 올라타거나, 깔고 앉거나, 쳐다보거나, 활성화하거나, 작동시키는 등 어떤 방식으로든 개별적으로 혹은 집단으로 사용을 할 것이라는 사실을 염두에 두어야 한다. 사람들이 제품과 접촉할 때 마찰이 발생한다면 그 산업디자이너는 실패한 것이다. 반면, 제품과 접촉할 때 사람들이 더욱 안전하고, 편리하고, 효율적이라고 느끼며 구매 욕구가 든다면, 혹은 단지 더 행복해진다면 그 산업디자이너는 성공한 것이다."

헨리 드레이퍼스, 《하버드 비즈니스 리뷰》, 1950년 11월

헨리 드레이퍼스의 이 발언은 그의 철학과 사상을 잘 나타내준다. 나는 이 문구를 늘 사무실에 걸어두

고 디자인 경영과 일반적인 경영에 대해 생각해왔다. 관리자로서 우리가 직장 동료들과 쌓는 관계도 마찬가지로, 동료들과 접촉하는 것이 건설적이고 긍정적인 영향력을 미칠 수 있어야 한다. 나는 종종 인간이 여러 맥락과 그에 상응하는 결과를 어떻게 당연한 것으로 받아들일 수 있는지 놀라울 따름이다. 여러분은 최근 제품 또는 서비스를 이용하는 과정에서 짜증이 난 적이 몇 번이나 있는가? 또 관리자로서 간단한 의사소통을 하는 과정에서 짜증이 난 적은 몇 번이나 있는가?

이 책은 산업디자인이라는 분야의 창시자가 바라본 1950년대의 디자인을 포괄적이고 매력적이면서 간단하게 풀어 쓴 것이다.

1967년, 드레이퍼스는 이 책의 마지막에 다음과 같은 예언을 남긴다.

우리는 이 거대한 기술 발전의 시대에서 잃어버

린 우리 개인의 가치에 대한 감을 어떻게든 되찾아야 한다. 기계의 도움으로 얻은 이 자유야말로 우리를 주체 불가능한 거대 도시로 몰고 가는 지름길이고, 여기서 사람들은 이름 없는 숫자에 불과하며, 다른 이들과의 의사소통은 마이너스로 작용한다. 우리는 소규모 사회일 때 느꼈던 따스함과 정신을 복원해야만 한다. 우리가 여가 시간 동안 다시 우리의 이웃에게 관심을 기울이길 바라며, 모두가 자신의 이웃에게 관심을 기울이고 타협한다면, 전 세계는 비로소 평화로워질 것이다.

경영자라면 이 책을 반드시 서재에 꽂아두어야 한다. 즐거운 독서가 되길 바란다.

보스턴 디자인경영연구소
DMI Design Management Institute
얼 파월 Earl Powell 회장

편집자 서문

출판인으로서 우리의 지론 중 하나는 우리가 출판하지 않았더라도 읽고 싶은 책이라면 조명하는 것이다. 그리하여 사무실에 이 책의 원고가 도착했을 때 처음 열 페이지를 읽고, 이 책이 다른 출판사에서, 심지어 다른 언어로 출간되더라도 꼭 사게 될 책이라는 것을 깨달았다.

나는 저자를 사적으로 알았고, 내가 좋아하는 몇 가지 물건들을 디자인하여 인생을 편리하고 즐겁게 만들어준 장본인이란 사실도 알게 되었다. 예를 들어, 내 RCA 라디오라든지, 종종 나를 시카고로 데려다준 20세기 열차, 급한 나를 태우고 편안하게 대륙과 바다를 건너게 해준 록히드 비행기, 그리고 매일 아침 나를 깨우는 고된 직업을 그나마 참을 만하게 해준 잉그램 알람시계 등도 그가 디자인한 것이다.

원고를 읽으며 나는 저자가 어떻게 그리고 왜 그

리도 편안한 비행 여정을 만들었는지, 그리고 내 아내가 왜 그리도 후버 진공청소기로 청소하는 것을 좋아했는지를 알아낼 수 있었다. 나의 벗 헨리 드레이퍼스가 벨전화연구소에서 수백만 명의 고객을 만족시키고 전화교환원들 또한 쾌활하고 친절하게 일할 수 있도록 하기 위해 그가 어떤 일을 했는지 알아내는 것은 특히나 흥미로웠다.

출판인으로서 작가에 대해 알고 있는 지식을 부족하나마 독자들과 나누고 싶다. 작가에 대한 지식이란 예를 들면, '어떻게 한 남자가 공학, 인체해부학, 그리고 색과 미美가 인간의 영혼, 광고, 원가계산, 그리고 '소비자 선호도라는 추상적인 개념에 미치는 심리적 영향을 모두 다 숙지하고 있느냐' 하는 것이다.

이러한 질문에 대한 답은 하나뿐이다. 천재성. 천재성이라는 단어는 남용되고 있지만, 최소한 내 개

인적인 정의에 따르면 천재성이 맞다. 나는 천재란, 대량의 '노하우'와 아이처럼 세상을 보는 순수함을 동시에 갖춘 사람이라고 생각한다. 어디서 어떻게 그럴 수 있었는지는 몰라도 드레이퍼스는 플라스틱, 극장, 공업 생산, 마루 깔개, 음향, 정신의학, 복식 부기, 그림, 농업 기계학 등에 관한 어마어마한 양의 기술적 정보를 쌓았다. 그리고 그는 늘 이 어마어마한 정보를 아이 같은 신선한 방식으로 묶어 모든 것이 잘 돌아가도록 한다.

이를 더 짧게 표현하면 '공감'이라는 멋진 단어로 요약할 수 있다. 공업도시 데이턴Dayton에 있는 공장의 공학자부터, 10원조차 소중히 여기는 마을의 주부, 신식 비행기를 타는 것이 무서운 할머니, 그리고 워싱턴 시가 2차 세계대전을 위한 조직의 수뇌부가 되었을 때의 작전참모에 이르기까지, 드레이퍼스는 그 누구에게든 공감하는 능력이 아주 뛰

어나다.

그의 일대기는 간단한 편이다. 그는 1904년 뉴욕시에서 태어나 에티컬 컬처 스쿨을 다닌 2년을 제외하고는 계속 뉴욕시에 있는 학교를 다녔다. 20대 중반에 브로드웨이에서 가장 성공적인 무대 디자이너가 되었고, 그 당시로서는 새로운 직업인 산업디자이너의 길을 개척해가고 있었다.

첫 사무실을 열고 그는 25센트짜리 상록 덩굴식물을 하나 샀다. 그 후 25년 동안 이 식물은 멋진 비율로 자라났고, 현재까지도 위엄 있고 호화로운 드레이퍼스 사무실의 공기를 마시고 있다. 감상적인 드레이퍼스는 이 식물의 역사를 아는 고객이나 지인이 찾아와, 그가 작업하고 있는 설계도나 모형보다 이 식물에 더 큰 관심을 보일 때 매우 기뻐한다.

이러한 것들은 드레이퍼스가 산업디자이너로서 첫발을 떼는 과정을 보여주는 단순한 사실이다. 대

부분의 전기에서 그러하듯, 겉으로 드러나지 않는 흥미로운 일화는 많이 생략한다. 이러한 것들은 이 책의 여러 장에 나타난다. 그것들을 읽기 전에 작가에 대해 알아둘 몇 가지 개인적인 특성이 있다.

그는 매년 16만 킬로미터 이상을 비행하는데, 보통 자신이 직접 디자인한 비행기를 타고 다닌다. 사우스패서디나South Pasadena에 위치한 그의 서해안 사무실은 집에서 약 90미터 떨어져 있고, 동해안 사무실은 뉴욕 플라자호텔의 코앞에 있다. 그는 항상 밤색 정장만 입으며, 독특한 가게에서 독특한 물건들을 즐겨 산다. 그는 자신의 공을 아내와 동료들뿐만 아니라 같이 작업한 모든 공학자, 임원, 그리고 광고 기획자와 나누고 싶어 한다. 술은 거의 마시지 않는다. 흡연을 하진 않지만 주위 사람들을 위해 거의 모든 종류의 담배를 소지하고 있다.

그의 취미는 오직 하나뿐이다. 지속적이고 집중

적으로 동료 미국인들의 일상에 관심을 기울이는 것이다. 그래서 그는 백화점과 작은 가게들을 드나들며 다른 사람들이 무엇을 사는지 구경하고, 인기 없는 책을 포함하여 독서를 한다. 그는 사람들이 무엇을 좋아하는지 꾸준히 머릿속에 기록해두며, 지인들에게 흔치 않은 꽃, 눈에 띄지 않는 책, 미술품과 인쇄물, 축음기판, 특별한 커피, 그리고 잘 알려지지 않은 유럽의 어느 마을에서 가지고 온 음식 등에 자신이 직접 글씨를 쓰고 그림을 그린 특별하고 재미있는 선물을 계속해서 준다. 그는 거꾸로 그림을 그리는 방법을 터득하여, 테이블 건너편의 상대는 그가 그리고 있는 그림을 알아볼 수 있다.* 그는 공연을 좋아해, 다양한 공연을 몇 번씩 관람한다.

하지만 무엇보다도 드레이퍼스는 전 세계를 떠돌며 주유소 알바생, 도자기공, 아이들, 동물들, 스낵바 소유주, 배의 선장, 집주인, 그리고 아파트 세입

자 등에 공감한다. 어쩌면 이것이 그의 경력을 잘 보여주는 것이며, 이 책에 '사용자를 위한 디자인' 이라는 적절한 이름이 붙은 이유일 것이다.

리처드 L. 사이먼Richard L. Simon
사이먼앤슈스터 출판사 창립자

옮긴이의 말

인간을 위한 디자인을 추구하는 이들을 위하여

오늘날 우리가 익히 알고 있는 대다수의 기업들은 디자인의 중요성을 깨닫고 디자인을 경쟁력으로 여기고 있다. 또 수많은 디자이너와 기업들이 디자인 프로세스와 일반화된 작업 방식을 갖추고 일을 하고 있다. 그들은 UX라 불리는 사용자 경험을 추구하며 인간의 마음과 신체적 특징을 고려한 디자인을 하고자 노력한다. 기업들은 디자이너를 특별한 훈련을 받은 전문가로 인식하며 새로운 제품을 구상하고 만들어내는 일을 의뢰한다. 그 모든 것을 수십 년 전에 처음으로 시작하여 현대화한 '산업디자인의 아버지'가 있었으니 그가 바로 헨리 드레이퍼스다. 그는 이 책에서 산업디자인의 개념과 영역, 그리고 전문 직업인으로서 디자이너의 역할을 규정했고, 인간 중심 디자인의 원칙과 프로세스를 상술함으로써 후세의 디자이너들에게 기준을 제시했다.

드레이퍼스의 원서를 접했을 때 나는 이 책이 왜

아직 한국에 소개되지 않았나 안타까웠다. 이 책에는 디자인이 비즈니스와 만나 시작된 산업디자인의 역사가 고스란히 담겨 있었다. 산업디자인이라는 말조차 생소하던 때에 이 분야를 세상에 알리고자 열정을 바친 거장의 혼이 느껴지는 책이었다. 인간의 특성을 디자인에 반영하는 인체공학적 디자인의 창시자이자 최초로 디자인 서비스를 전문화한 그의 노하우를 생생하게 전수받을 수 있어 좋았다. 무엇보다도, 까마득한 옛날처럼 느껴지는 산업화시대에 현대에 우리가 마주하고 있는 디자인이 보급되어가는 역사적 과정과 함께, 디자인이라는 위대한 기술이 세상으로 퍼져가는 것이 상상이 되어 감격스러웠다. 독자들이 나와 같은 느낌을 받을지는 모르겠으나, 드레이퍼스의 작업을 통해 '인간을 위한' 디자인, '비즈니스를 위한' 디자인이 태동하는 장면들을 떠올린다면 일말의 경이로움은 느낄 수 있을 것이다.

아직도 국내에는 디자인의 역사와 디자이너의 사회적 역할을 조명한 책이 극히 적고 그 분야를 연구하는 이들 역시 매우 드물다. 한국보다 먼저 디자인의 개념이 정립된 미국에서는 이 책이 디자이너의 '바이블'로 알려져 있다. 디자인의 역사를 다루는 이라면, 그리고 디자인을 공부하거나 업으로 삼는 이라면 반드시 읽어야 하는 고전인 것이다.

이 책은, 오늘날 디자이너들이 논하고 있는 제품 디자인의 거의 모든 것을 선구적으로 이루어낸 위대한 디자인 사상가에 대해 알 수 있는 유일한 수단이자, 스스로 디자인의 철학과 원칙을 세우기 위한 지침서라 할 수 있다. 특히 디자인 기반의 비즈니스를 영위하는 이들이라면 이 책에서 많은 것을 배울 수 있을 것이다. 디자인을 비즈니스의 세계로 끌어들이고 디자인을 전문적 서비스의 영역으로 구축한 장본인이 바로 드레이퍼스이기 때문이다. 머지않아 국내

에 디자인 역사를 다루는 학문이 정립되고, 제품 디자이너를 조명한 전시가 더욱 활발히 개최될 무렵이 오면 헨리 드레이퍼스라는 인물의 역사적 중요성이 제대로 주목받게 되리라 확신한다.

오래 전의 디자인 이야기로 치부하기엔 너무나 위대한 경험적 통찰과 기술적 지식이 한 권에 모두 녹아 있다. 개인적으로 이 책을 번역하여 소개하게 된 것을 영광으로 생각하며 한국의 디자인 연구가 진일보하는 데 이 책이 조금이나마 기여할 수 있다면 기쁘겠다.

UX 디자이너, 디자인 연구자
현호영

일러두기

■헨리 드레이퍼스는 미국 산업디자인의 개척자로, 인체공학을 디자인의 영역으로 끌어들이며
 현재의 UX(사용자 경험)를 디자인에 도입한 최초의 인물이다.

■그의 디자인은 오늘날까지도 제품 디자인 역사의 전설적 작품으로 전해지고 있다.

■이 책은 한국 최초로 소개되는 헨리 드레이퍼스의 저서이다.

■이 책의 일러스트레이션은 헨리 드레이퍼스가 직접 작업한 것이다.

제1장
초창기의 산업디자인

아득한 과거 속 어딘가에서 목마른 원시인 하나가 양손을 컵 모양으로 만들어 물에 담갔다 빼서 그 물을 마신다. 물은 손가락 사이로 조금 새어 나간다.

시간이 흐르면서 그 남자는 찰흙으로 그릇을 빚어 마시는 법을 터득했으며, 손잡이를 달아 컵을 만들고, 한쪽을 집어 입구를 만들어 물병을 제작해 냈다.

이 원시인은 직감적으로 '사용성의 원칙'을 따른 것으로, 이는 대량생산 제품을 위해 디자인을 하는 오늘날의 산업디자이너들이 따르는 원칙이다.

많은 이들의 머릿속에는 산업디자이너라 하면 자신감이 넘쳐나는 사무적이지만 세련된 사람으로, 공장과 매장을 바삐 돌아다니며 팔리지도 않을 난로와 냉장고를 간소화하고, 문고리의 모양을 고치며, 올해 출시된 자동차들을 흘겨보며 다음 해에는 흙받이진흙이나 돌멩이 따위가 튀어서 차체에 닿지 않도록 보호해 주는 타이어의 장치을 2와 8분의 3인치 더 길게 만들어야 한다는 중재적 결정을 내리는 사람들이라는 이미지가 있을 것이다.

사실 이것은 산업디자이너의 전형적인 인상을 보

여주는 캐리커처와도 같다. 이런 이미지가 존재하는 이유 중 하나는 이 직업이 발달한 지 25년밖에 되지 않았고, 그마저도 다재다능한 인물 하나가 이 새로운 분야에서 성공했기 때문이다. 그는 단지 사물을 디자인하는 일을 하는 것이 아니다. 그는 사업가이자 그림과 모델을 제작하는 사람이다. 그리고 대중의 기호를 잘 관찰할 줄 알고, 자신의 기호 또한 공들여 구축해낸 사람이다. 그는 상품뿐만 아니라, 물건이 어떻게 만들어지고, 포장되고, 유통되어 전시되는지에 대한 이해도 또한 높았다. 그는 경영, 디자인, 그리고 소비자를 연결하는 고리로써 역할을 하는 것이 자신의 위치에 맞는 책임임을 인정하고, 세 가지 모두와 협력하려 노력했다.

초창기 시절 나의 전공은 무대디자인이었다. 17살 때 나는 뉴욕 브로드웨이의 스트랜드Strand라는 영화 극장에서 무대 공연을 위한 세트 디자인을 하고 있었다.

세트 디자인은 까다로운 예술이다. 상상력을 요하는 동시에 분위기를 만들어내야 하기 때문이다. 입구와 출구를 실용적으로 배치해야 하며, 세트를 장악할 연기자들을 배려해야 한다. 또한 가상의 세계를 만들어줄 마법의 정점인 무대조명을 훤히 꿰뚫고 있어야 한다. 일주일에 여섯 세트씩 260주 동안 세트를

만들어내는 작업을 하다 보면 자연스레 사람들이 무엇을 좋아하는지에 관심을 갖게 된다. ^{71쪽 참조}

71쪽 참조

그때는 나의 무대 디자인 경험이 산업디자인의 발판이 되어줄 것이라는 사실을 알지 못했다. 둘은 어찌 보면 평행선상에 있었다. 무대에서 나의 역할은 공연의 분위기와 움직임을 나타내줄 무대를 만드는 일이었다. 상상력을 조금 절제시키고 보면, 연출가와 감독은 곧 의뢰인 회사의 회장과 총괄 관리자인 셈이다. 목수, 전기 기사, 그리고 음악단은 회사의 설계사들이라고 볼 수 있겠다. 나는 내 주관대로 밀고 나가는 동시에 이들을 외교적으로 상대하는 법을 배워야 했다. 계획은 한 치의 오차 없이 정확해야 했다. 배우가 입장하거나 퇴장하려 문손잡이를 돌릴 때 걸리는 것 없이 돌아가야만 했으니 말이다. 개봉일은 미룰 수 없으므로 나는 기간을 정확히 지켜야만 했다. 나의 무대는 매혹적인 동시에 이용 가능한 공간이어야만 했다. 하지만 무엇보다, 공연의 일부로 융합되어야만 했다. 그리고 성공을 판가름하는 최종 요소는 관객의 박수 소리였으며, 이는 계산대 앞에서 고객의 반응이 나타나는 것과 일맥상통한다.

비슷한 예로, 월터 도윈 티그^{Walter Dorwin Teague}가 전공한 타이포그래피와 레이먼드 로위^{Raymond Loewy}가 받은 공학 교육은 그들이 알게 모르게 산업디자

인 분야에서 일등이 될 수 있게 도와주었을 것이다. 힘들었던 초창기의 또 다른 개척자들로는 노먼 벨 게디스Norman Bel Geddes, 조지프 시넬Joseph Sinel, 에그 몬트 아렌스Egmont Arens, 조지 사키에George Sakier, 해 럴드 밴 도런Harold Van Doren, 러셀 라이트Russel Wright 등이 있다. 중서부 지역에서는 데이브 채프먼Dave Chapman, 진 라이네케Jean Reinecke, 잭 리틀Jack Little, 그리고 페테를 밀러뭉크Peter Müller-Munk 등의 이름이 떠오르기 시작했다.

1927년 유성영화가 등장하자, 스트랜드 극장은 무 대 공연을 그만뒀다. 나는 곧바로 근처에 있단 다른 극장에 채용되었는데, 그 극장 체인은 유성영화 열풍 에도 불구하고 기존의 방식을 고수하기로 결정했다.

얼마 지나지 않아 총감독은 내가 제작한 세트를 보고, "저 나무 치워!"라고 명령했다. 나는 소품이었 음에도 그 나무를 치우는 것은 불가능하다고 반박 했다. 그 이유는, 무대를 지지하고 있는 철강 빔을 그 나무가 가려주었기 때문이다. 그는 "불가능이란 단 어는 없다"고 말했고, 나도 물론 동의하는 말이었다. 그는 덧붙여, "아무도 내게 불가능이라는 말을 쓸 수 없어,"라고 했다. 당시 나는 스물세 살이었다. 나는 그 곳을 나왔다.

이틀 뒤 나는 거대한 배를 타고 파리로 향했다. 그

곳에서 몇 주를 보낸 나는 튀니스튀니지의 수도와 알제알제리의 수도로 갔다. 두 달도 채 지나지 않아 자금이 바닥났고, 나는 프랑스로 돌아오기 위한 경비를 모으기 위해 아메리칸익스프레스에서 가이드로 일을 했다. 파리의 호텔로 돌아온 나는, 뉴욕에서 롤런드 메이시Rowland Macy가 보내온 편지 더미를 발견했다. 으레 광고라고 생각한 나는 편지를 열어볼 생각조차 하지 않았다. 결국 메이시의 파리 지사 관리자가 나에게 전화를 해, "드레이퍼스 씨, 우편함 확인은 합니까?"라고 물었다. 그 편지들은 당시 메이시 백화점 부회장인 오즈월드 크나우트Oswald Knauth가 나에게 새로운 직종에 관심이 있는지 물어보려고 보낸 것이었다. 메이시 백화점의 잘 팔리지 않는 상품을 골라 더 잘 팔릴 거라 생각하는 디자인, 모양, 색상으로 그려줄 수 있느냐고 물었다. 그림을 그려주면 공장으로 보내, 알맞게 수정 작업을 할 것이라고 했다. 나는 그다음 배를 타고 집으로 돌아갔다.

나는 이틀 동안 모든 층의 상품들을 자세하게 관찰한 후 메이시 백화점 측에 보고했다. 안정적인 연봉이 기다리고 있었지만, 나는 메이시 백화점 측의 제안을 거절했다. 일의 순서가 바뀌었다고 생각했기 때문이다. 나는 제품을 개선하려면, 제조업자들이 많은 비용이 드는 작업을 끝낸 후 어떻게 디자인하

면 좋을지 추측할 게 아니라, 제조업자와 직접 대면하여 어떤 기계와 재료를 사용했는지 알아내야 한다고 말했다. 메이시 측은 내 의견에 동의했지만, 이를 시행할 준비가 되어 있지 않았다.

제안을 거절한 이유는 기본 전제 때문인데, 나는 한 번도 이를 거스른 적이 없다. 바로 정직한 디자인 작업은 안에서 밖으로 흐르는 것이지, 그 반대가 되면 안 된다는 이유에서였다.

이 경험을 토대로 산업디자이너가 되기로 결심을 한 나는 1929년, 5번가Fifth Avenue 580번지에 사무실을 열었다. 사무실 유지비를 벌기 위해 대형 브로드웨이 공연 위주로 무대 디자인을 하면서 한편으로는 면도솔 손잡이, 향수 병, 벨트 고리, 넥타이, 철물, 스타킹과 멜빵 등 산업디자인 관련 소일거리를 찾아다녔다.

이때는 경제 마비가 전국을 무력화시킨 1930년대 초반, 즉 대공황의 시기였다. 제조품들은 제작된 목적을 달성했지만, 매우 단조로운 모양새로 탄생했다. 장사가 바닥을 치자, 저마다 최저가로 물건을 팔기 시작했다. 정신이 깨어 있는 일부 제조업자들은 결국 사용하기 편리하고 보기 좋도록 상품의 품질을 향상시키는 것이 관건임을 깨달았다.

반면 몇몇 제조업자들은 이러한 관점을 부정하려

했다. 그들에게 산업디자이너란, 제품을 다 만든 후 이를 장식하기 위해 불러들이는 사람에 지나지 않았다.

그들은, "이걸 고쳐서 예쁘게 만들어주세요"라고 요구한다. 실제로 이 혼란스러운 시대에는 에나멜 칠을 하고 크롬 도금 세 줄을 칠 줄만 알면 산업디자이너라고 칭했다. 시간이 지나자 제조업자들은, 좋은 산업디자인은 말수가 적은 세일즈맨이자 아직 쓰이지 않은 광고, 그리고 방송되지 않은 라디오 혹은 텔레비전 광고이며, 제품의 효율성과 외관의 매력을 높일 뿐만 아니라, 안정감과 자신감 또한 심어준다는 것을 깨우치게 되었다.

오늘날의 산업디자인은 컵을 만들던 원시인 혹은 1930년대 대공황의 고난에서 갑자기 튀어나온 것이 아니다. 현대사회로 진화하는 과정에서 많은 사람과 많은 전환점이 만들어낸 유산이라고 할 수 있다. 나에게 레오나르도 다빈치Leonardo da Vinci는 우상과도 같다. 예술가이자 과학자이며 공학자이자 반항아, 그리고 무엇보다 가장 위대한 산업디자이너였던 다빈치는, 자신의 꿈을 멋지게 종이에 담아냈다. 그가 오늘날 살아 있었더라면 어떤 생각을 했을지조차 가늠이 되지 않는다. 당연히 초음속 제트기 등에 반할 테지만, 그는 말수가 적은 편이 아니었고 자신이 예

언한 모습이 이미 현실이 되었다는 자만심에 아마도 흥미가 떨어졌을 것이다. 상상컨대, 다빈치는 자리에 앉아, 그가 1517년 오늘날의 비행기구를 그렸던 것처럼, 그만큼 더 떨어져 있는 2391년의 우주선을 그릴 것이다.

시대착오를 계속 밀고 나가, 우리가 당연시하는 것들을 그가 볼 수 있다고 상상해보자. 언제 어디서나 사람들과 긴밀한 대화를 나눌 수 있게 해주는 작고 까만 도구, 버튼 하나로 실제 사진과 소리를 들려주는 마법 상자, 하늘을 관찰하는 어마어마한 크기의 눈, 태양과 맞먹는 정도의 빛을 발산하는 유리 전구, 백만 명의 군사와 동일한 파괴력을 가진 무기, 그리고 모두가 이용할 수 있는 자체 추진 능력을 갖춘 수송기관.

그 자신만만하고 상상력이 뛰어나며 동시에 오늘날처럼 현대적인 감각을 지닌 다빈치가 이러한 것들을 보며 어떻게 반응할지 몹시 궁금하다. 그리고 문득 떠오르는 사실, 바로 다빈치1452~1519가 크리스토퍼 콜럼버스Christopher Columbus, 1451~1506와 동시대 사람이라는 것이다. 둘 중 하나가 작고 연약한 배를 타고 미지의 바다로 떠나, 모두가 평평하다고 생각한 세상의 끝에서 추락할 위험을 감수한 동안, 다른 한 명은 비행기구에 대한 상세한 생각을 기록하고 있었다.

미래를 내다보기 위해선 과거를 돌이켜 볼 줄도 알아야 한다. 고대인들이 꿈꾸던 것들 중 몇 개나 현실로 이루어졌는지를 돌이켜 본다면, 오늘날 완벽하게 효율적인 실험실에서 일어나는 과학적 예측이 다빈치가 꿈꾸었던 것처럼 정확하게 실현될 가능성이 있다.

산업디자인의 측면에서 다빈치의 탐구적 성향이 그 시대에 가져다준 충격은 그의 후세에 연쇄 작용으로 일어난 반발과도 연관이 있다. 의지가 강한 사람들은 실용성과 편리함으로 가는 길을 가로막고 서 있던 전통을 거부했다.

벤저민 프랭클린Benjamin Franklin이 구상해낸 유명한 '프랭클린 난로'는 방 안의 공기를 골고루 덥혀, 한쪽에만 열이 몰려 있고 다른 쪽은 추웠던 벽난로로부터 사람들을 해방시켜 주었다. 구름에서 전기를 내보낸다는 것을 증명해준 그의 연과 열쇠를 이용한 실험은 현재까지도 건물에 사용되는 피뢰침이 발명되게 해 주었다. 그는 이중 초점 렌즈를 창안했고, 높은 선반에서 책을 꺼낼 수 있도록 도와주는 보조봉은 오늘날 신발 가게에서 편리하게 사용되고 있다.

몬티셀로Monticello, 토머스 제퍼슨이 직접 디자인한 사저에서 볼 수 있듯이, 미국의 제3대 대통령인 토머스 제퍼슨 Thomas Jefferson 또한 장치에 대한 남다른 열정을 갖고

있었다. 그는 벽난로 옆에 숨겨진 소형 승강기를 만들어, 가득 찬 병은 위로 올라오고 빈 병은 다른 쪽으로 내려가도록 했다. 지붕 위의 풍향계는 현관 천장에 있는 나침반과 연결해 두었다. 그의 멋진 시계는 요일을 표시해주며 동시에 시간도 나타낸다. 접대실과 거실 사이에 있는 큰 문 두 쪽에는 숨겨진 장치가 있어, 한쪽 문을 열거나 닫으면 다른 쪽도 같이 움직였다. 한쪽 팔걸이가 평평한 회전의자를 창안하여, 거기에 〈독립선언서〉를 적어놓았다. 그가 디자인한 개선된 쟁기는 프랑스에서 금메달을 받았다.

1847년, 대중적인 사상을 가진 영국의 헨리 콜Henry Cole 경은 다음과 같은 발언으로 예술협회의 위원단을 놀라게 했다. "우리나라에 순수예술은 충분히 넘쳐나고, 기계 산업이나 발명품 또한 비할 데 없이 풍성하다. 이제 남아 있는 일은 이 두 가지를 효과적으로 접목시키는 일, 즉, 순수예술과 기계적 기술을 결합시키는 일이다. 예술가와 노동자의 화합, 그리고 우리의 기능공들뿐만 아니라 모든 노동자의 전반적 취향 개선, 이런 일들이야말로 예술협회의 본분에 부합하는 길이다."

《톰 아저씨의 오두막》을 쓴 소설가 해리엇 비처 스토Harriet Beecher Stowe의 자매인 캐서린 비처Catherine Beecher는 1869년, 간결하고 효율적으로 정리된 주방

을 디자인함으로써 집안일을 해주는 사람들이 필요 없게 만들기 위해 노력했다. 그 공간은 밝은 조명과, 표준 높이로 연속되는 작업대, 쉽게 손이 닿는 찬장과 조리 기구들로 둘러싸여 있었다. 불행히도 그녀는 반세기 앞서갔기 때문에, 그녀가 꿈꾸었던 대량생산과 새로운 재료들, 새로운 기술, 새로운 열원, 그리고 하인의 감축 등은 오늘날의 현실이 되었다.

이 밖에도 많은 것들이 더 나은 삶이 가능하다는 전망을 사회에 알리는 데 한몫 했지만, 이는 최근 미국에서 저가에 대량생산해서 만든 상품에 실용성, 편리함, 아름다움 등을 가미하려는 꾸준한 요구에 비하면 바닷가의 모래알에 불과했다. 자신이 가진 것보다 더 나은 것을 추구하려는 습성은 호기심이 많고 가만있지 못하고 결코 만족하지 못하는 미국인들의 특성일 것이다. 이러한 강력한 포부는 미국 제조업계에서 산업디자이너가 책임감 있는 자리로 올라갈 수 있도록 만들었다. 보이지 않는 손이 작용하여 가정집과 상점, 농장, 사무실, 그리고 공장 등의 모양을 바꿔놓은 것이다.

대중문화 연구가 길버트 셀데스Gilbert Seldes는 산업디자인을 '취향과 논리를 기계가 만들어낸 상품에 적용시킨 것'이라고 정의를 내린다. 기계로 생산해낸 물품이 불편하거나 유용할 수 있고, 못생겼거나

아름다울 수 있다는 것은 누구나 아는 사실이다. 산업디자인은 기계가 매력적인 동시에 설계가 잘되어 있어서 작동도 잘되는 상품을 만들어내는지를 확인하기 위한 방편이다. 우연일지 모르지만, 중요한 사실은 이러한 물건들이 더 잘 팔린다는 것이다.

이렇듯 더 나은 것, 더 편안하고 편리한 것을 추구하려는 갈망이 행복이나 만족감을 얻는 지름길인지는 심리학자나 철학자들이 판단할 일이다. 하지만 안전성을 높이고 근무 환경을 개선하는 게 옳은 방향이라는 것은 누구도 부정할 수 없을 것이다. 오늘날 농부들의 열 손가락이 전 세대에 비해 더 안전하다는 것은 의심의 여지가 없는 사실이고, 이는 모든 제조업체가 농기구의 움직이는 부분에 금속제 안전망을 부착한 덕분이다. 일부는 이러한 진전을 폄하하려는 경향이 있다. 그들은 이것을 '기구류'라고 부른다. 하지만 산업디자이너가 누군가의 시간과 노력과 신경을 줄이도록 돕고 나아가 부상을 줄일 수 있다면, 그는 중요한 임무를 다하고 있는 것이다.

얼마 전까지만 해도 제조업자들은 생산의 최종 작업을 마친 후에야 '예술가'를 불러들였다. 그 예술가는 생산품을 흉하게 만들 화환이나 나비매듭, 그리고 일그러진 새나 동물 따위를 추가할 수 있는 자격을 부여받았다. 그 예술가는 단지 장식가에 불과했

고, 도자기를 만드는 그의 이모와 별반 다를 게 없었다. 그의 대표작으로는 소용돌이 자개 무늬로 장식한 이전 세대의 재봉틀과 금박을 입힌 라디에이터, 그리고 장미꽃 봉오리로 정교하게 장식한 변기 등이 있다. 그는 여전히 존재하지만, 자동차 제조사들이 마지못해 차에 달린 긴 안테나를 치워버리기 시작했을 때, 그의 몰락도 함께 시작됐다.

그 산업디자이너는 과한 장식을 제거하는 것부터 시작했지만, 그의 진짜 작업은 제품을 분해하길 고집하여, 제품이 어떤 원리로 돌아가고, 어떻게 하면 더 잘 돌아갈지 고민하여 결국 더 나은 모양새로 고치는 것에서 비롯되었다. 그는 단 한 번도 아름다움은 피상적인 것일 뿐이라는 사실을 잊은 적이 없다. 몇 년간의 회사 생활을 이어오면서 우리는 늘, 산업디자이너는 사람들이 개별적으로든 집단으로든, 우리가 만든 물건을 올라타거나, 깔고 앉거나, 쳐다보거나, 활성화하거나, 작동하거나, 어떤 방식으로든 사용할 것이라는 사실을 명심해야 했다. 제품과 사람들이 접촉할 때 마찰이 발생한다면 그 산업디자이너는 실패한 것이다. 반면, 제품과 접촉할 때 사람들이 더욱 안전하고, 편리하고, 효율적으로 느끼며 구매 욕구가 든다면 그 산업디자이너는 성공한 것이다."라는 개념을 염두에 두고 있었다. 그는 이 작업에 얽메

이지 않으면서도 분석적인 관점을 불러온다. 그리고 업체가 그 업계 혹은 시장에서 겪고 있을 특유의 문제점을 염두에 둔 채, 제조사 및 제조사의 기술자, 생산자 그리고 영업 직원과 상세히 상담한다. 그도 어느 정도까지는 타협을 하겠지만, 그가 믿는 디자인 원칙에 관해서는 양보란 없다. 이따금씩 그는 의뢰인을 하나씩 잃겠지만, 의뢰인의 존경심을 잃는 일은 거의 없다.

어떤 이들에겐 디자이너가 절대 확신하는 어떤 전지전능함의 소유권을 주장하여 모든 문제에 대한 해결책을 유쾌하게 제시하는 것처럼 보일 수도 있다. 하지만 그는 절대로 이러한 주장을 하지 않는다. 그는 경험을 토대로 쌓은 능력과 간혹 예지력이라고 해석되기도 하는 주도면밀함을 자랑스럽게 여긴다. 그는 공들여 연구와 조사를 하고 철저한 실험을 행할 각오로 모든 문제에 임한다. 그는 공학자, 건축사, 물리학자, 실내 장식가, 화가, 그리고 의사 등과 함께 지능적으로 일할 채비를 갖추고 있다. 그는 얼마나 가고 언제쯤 멈춰야 하는지 알고 있어야 한다. 그는 때로는 공학자, 사업가, 판매원, 홍보관의 역할을 하면서도 예술가여야 하며, 간혹 인디언 추장처럼 보이기도 한다. 그는 옳은 일을 하는 것이 독창적인 것보다 낫다는 이론에 따라 움직이기 때문에, 대담하면서도

신중하게 행동한다.

상품이 팔리지 않으면, 디자이너는 그 목적을 달성하지 못한 것이다. 반대로, 그에게 가장 큰 상은 좋은 디자인의 상품을 판매함으로써 그가 수많은 사람들의 삶에 영향을 미친다는 것을 깨닫는 일이다. 그리고 그럴듯한 물건들을 충분히 디자인한다면 그는 삶의 질과 만족도를 높일 수 있다.

무엇보다도, 이것이 내가 산업디자인을 택한 이유다.

제2장
조와 조세핀

이 책에 주인공이 존재할 수 있다면, 그들은 바로 조와 조세핀Joe & Josephine이라고 불리는 커플일 것이다. 조와 조세핀은 선으로 그려 표현한 가상의 남자와 여자로, 뉴욕과 캘리포니아에 위치한 우리 회사 사무실의 벽면을 차지하고 있다. 그들은 그다지 로맨틱해 보이지 않으며, 수치와 치수를 파리 떼처럼 몰고 다니면서 세상을 차가운 시선으로 내다보지만, 우리에겐 매우 소중한 존재다. 그들은 우리가 만든 모든 물건은 사람들이 사용하며, 이 사람들은 체격도 속성도 저마다 다르다는 것을 상기시켜 준다. 조는 다양한 역할을 한다. 그는 24시간 안에 라이노타이프linotype, 자동식자기의 위치를 조정해야 할 때나 비행기 좌석을 인체에 편안하게 디자인하는 데 이용되며, 때로는 장갑차 안에 밀어 넣어지기도 하고, 트랙터 운전사 역할을 하기도 한다. 반면 조세핀은 다림질을 하거나 전화교환기 앞에 앉아 있거나, 방을 진공청소기로 청소하거나, 편지를 타이핑한다. 그들이 무엇을 하든지, 우리는 그들의 모든 자세와 반응을 관찰한다. 그들은 우리의 직원이자, 우리가 디자인하

는 물건을 사용할 수백만 명의 소비자를 대표하여 제품을 어떻게 디자인해야 할지 우리에게 알려준다.

조와 조세핀은 어느 해부학 책에서 튀어나와 벽면에 붙어 있는 것이 아니다. 그들은 외형뿐만 아니라 심리적으로도 우리가 사무실에서 해온 수년간의 연구를 대표한다.

단지 인체 해부도에서 평균 치수를 따다 조합해 이들을 만들었다면 오히려 쉬웠을 것이다. 그러나 산업디자이너는 대중에 초점을 두므로, 남자와 여자, 그리고 작은 사람부터 큰 사람까지 모든 이들을 고려해 극단적인 규모로 특정해야만 했다. 실제로 사람들은 평균적인 모습이 아닌 가지각색의 모습을 하고 있으니 말이다.

조와 조세핀은 각종 알레르기와 거부반응, 그리고 집착을 지니고 있다. 그들은 불편하거나 부자연스러운 신체 접촉에 예민하게 반응하며, 지나치게 밝거나 어두운 빛, 그리고 공격적인 색깔을 보면 불편함을 느끼고, 소리에 민감한 동시에, 불쾌한 냄새가 나면 몸을 움츠린다.

우리의 역할은 조와 조세핀의 주위 환경을 그들에게 맞추는 것이다. 이 절차는 인간공학으로 알려져 있다. 우리가 모으고 걸러내고 번역한 산더미 같은 자료를 이용해 우리는 사람의 행동과 기계 디자

인 사이의 공백을 메워 나갔다. 우리는 머리와, 허벅지, 팔, 어깨와 같이 모든 신체 부위의 정확한 치수를 수집했다. 우리는 보통 체형의 사람이 발로 무리 없이 페달에 가할 수 있는 압력의 크기를 비롯해, 손을 얼마나 세게 쥘 수 있는지, 팔을 얼마나 뻗을 수 있는지 기계의 계기판에서버튼과 손잡이가 얼마나 떨어져 있어도 되는지 파악해야 하므로, 뿐만 아니라 이어폰이나 전화교환원의 헤드폰, 육군의 헬멧, 그리고 쌍안경의 크기 등, 머리 크기에 의해 결정되는 모든 것들을 잘 알고 있어야 한다. 이러한 사실들을 토대로 우리는, 가장 효과적인 기계는 사람을 중심으로 만들어진 것이라는 깨달음에 이르렀다.

일주일마다 한 번씩 다림질을 하는 조세핀에게 일어날 수 있는 문제를 생각해보자. 그녀는 몇 시간을 다림판 앞에서 보낼 것이고, 다리미의 온도가 적절하지 않으면 손을 데거나 엄청난 피곤과 압박감에 시달릴 것이다.

우리는 디자인을 시작하기에 앞서 이 다리미를 팔의 연장선 혹은 부속품이라고 떠올려본다. 손목은 유연한 연결 부위이고, 손가락과 손바닥은 손잡이에 단단히 연결된 그립이라고 생각해보는 것이다. 이 생각은 팔과 뼈, 그리고 플라스틱과 금속의 구분을 무시하고 연결된 모든 부분을 하나의 기구라고 보면

더 잘 떠오른다. 이를 염두에 둔 채 우리는 인체계측학적 진단표를 살펴 조세핀의 움직임에 맞는 치수를 찾아낸다. 더불어 우리는 하루 종일 뜨거운 다림질을 하는 수많은 가정주부들이 손뿐만 아니라 목과 어깨, 그리고 등에도 자주 통증을 느낀다는 것을 안다. 우리는 손이 무리 없이 버틸 수 있는 온도를 측정하여 손을 보호해줄 플라스틱 절연재를 부착한 디자인을 착안한다. 인증은 우리의 자문 의사가 해 준다. 이런 식으로 우리는 가정주부들의 노고를 덜어줄 가볍고 균형이 맞는 다리미를 만들어낸다.

다림질하는 가정주부에게 '느낌'이란 것이 중요하다면, 팔을 절단한 환자의 인공 팔에는 얼마나 중요할지 상상을 해보라. 우리는 재향군인관리국에게서 큰 도움을 받았다. 환자들이 겪는 어려움을 이해하기 위해, 직원들은 인공 팔을 다는 체험을 해보았다. 결과는 그다지 만족스럽지 않았다. 팔과 다리를 마음먹은 대로 움직이는 것을 너무나 당연시해왔기 때문에, 직원들은 이러한 도구를 사용할 수 없었다. 결국 환자 몇 명이 우리와 함께 앉아 팔을 걷어 보여주며, 근육을 어떻게 활용해 강철을 움직여서, 그들이 '고기 손'이라고 부르는 의수를 움직이는지 보여주었다. 그들 중 몇 명은 의수에 매우 익숙해져 있어서, 주머니 속에 손을 넣어 동전들 속에서 10센트나

25센트짜리를 골라낼 수도 있었다. 이들은 스스로에게 '느끼는' 방법을 가르쳤다. 차가운 금속으로 만든 의수의 갈고리는 그들의 일부가 되어 촉감을 전달해준다. 디자인을 통해 이 장치의 무게는 재분배되었고, 그리하여 착용하는 사람이 이 감각을 더욱 훌륭하게 활용하도록 도와주었다.

조와 조세핀을 그들의 작업 현장에 가만히 앉혀두는 일은 생각보다 어려움이 많다. 오랜 세월 동안, 트랙터를 모는 사람은 높은 일인용 의자에 불편하게 앉아 있어야 했다. 실험 결과 이런 일인용 의자는 혼자만 앉을 수밖에 없고 허벅지 아래와 꼬리뼈 부분을 과도하게 압박하기 때문에 운전사를 피로하게 만든다고 밝혀졌다. 오늘날의 조정 가능한 트랙터 의자는 알맞은 양의 좌석과 등의 쿠션을 과학적으로 디자인하여 만든 것이다.

의자와 관련된, 비슷하지만 더욱 중요한 문제는 제2차 세계대전 당시, 우리 회사에 탱크 운전석을 재설계하는 임무가 주어지면서 일어났다. 탱크를 모는 군인들은 너무나 피로하다고, 특히나 전장의 거친 지형을 지날 때 더 심한 피로감을 느낀다고 하소연했다. 분석 결과, 운전석의 구조상 구부정한 자세로 앉아 있을 수밖에 없다는 사실이 밝혀졌다. 그리고 포가 砲架, 포신을 올려놓는 받침틀의 위치 때문에 천장을 높일 수도

없었고, 구조상 포가를 높이는 것도 좋은 방법이 아니었다. 부대의 탱크 대원들은 놀라울 정도로 해부학적 지식이 없었지만, 우리의 조가 도우러 왔고, 우리의 진단표를 토대로 결국 편안하게 앉을 수 있는 좌석을 디자인했다. 조종 장치를 손이 닿는 곳에 배치하고 어두운 실내에서도 쉽게 구분할 수 있도록 하는 작업도 했다. 조의 반사 신경 또한 중요한 역할을 했다. 전투의 스트레스 속에서 군인은 자동적으로 알맞은 조종 장치를 찾아야 하기 때문에, 명백한 위치에 있어야 하고, 구분하기 쉬운 모양이어야 하며, 옆의 손잡이와 헷갈리지 않아야 한다.

조와 조세핀에게는 아이들이 있고, 우리는 그들의 나이에 맞는 진단표를 모두 가지고 있다. 우리가 자전거를 디자인하는 작업을 할 때 그들은 지대한 기여를 했다. 우리는 몇 달에 걸쳐 손잡이, 의자, 그리고 페달 등을 연구했다. 바퀴는 달리지 않았지만 조절 가능한 장치를 만들어, 아이들은 번갈아 가며 자전거를 탔고, 우리는 사진을 찍어가며 손잡이, 의자, 그리고 페달의 움직임을 기록했다. 그 결과 운전을 할 때 가장 적합한 자세는 걸을 때와 비슷하고, 질주를 할 때는 뛰는 자세와 비슷해야 한다는 결론을 내릴 수 있었다. 각지에서 아이들이 자전거를 타고 등교하는 모습을 사진으로 기록했다. 종종 있는 일이

지만, 사진은 기대하지도 못한 정보를 알려주었다. 바로 기후에 따라 자연스레 달라지는 의상이 자전거 디자인에 영향을 미치기 때문에 이를 고려해야 한다는 사실뿐만 아니라, 페달의 움직임을 바꾸는 것보다 근육의 기억력을 이용하는 편이 더 논리적이며, 아이에게 너무 작은 자전거보다는 오히려 너무 큰 자전거가 타기 더 수월했다는 점 등이다.

　조세핀이 전화교환원이라고 가정해보자. 얼마 전까지만 해도 그녀는 마이크를 가슴에 매달고 이어폰을 머리에 붙이고 있었다. 그녀가 고개를 옆으로 1센티만 돌려도 목소리는 희미하게 전달되었다. 고개를 움직이지 않고 고정시키는 것만큼 피곤한 일도 없을 것이다. 전화 공학자의 천재성과 새로운 재료가 만나 지금의 가벼운 마이크와 이어폰이 알루미늄 막대로 연결된 헤드셋을 탄생시켰고, 이로써 사람들은 전화를 받으면서도 자유롭게 움직일 수 있게 되었다.

　산업디자이너는 자연스레 여성의 인체 구조에 대해 자주 고민을 하게 된다. 이런 고민들을 하다 보면 가끔 재밌는 일들이 벌어진다. 우리가 처음 조세핀을 그릴 때는 의도적으로 조금은 보수적인 모습으로 그렸다. 사무실 직원들이 이를 보자마자 이렇게 성이 모호한 여자는 처음 봤다며 불평을 할 정도였고, 소년처럼 보이는 몸매를 갖고 있었던 것은 사실이다.

모두가 제안하길, 메릴린 먼로나 제인 러셀 정도가 어떠냐고 했다. 일부는 그녀의 키가 마음에 들지 않는다며, 너무 작아 보인다고도 했다. 아마도 이러한 환상은, 스타일을 살리기 위해 키가 큰 모델들을 선호하는 의상 디자이너들의 영향일 것이라는 결론이 내려졌다. 결국엔 여성스러움을 조금 더 강조하여 진단표를 작성했고, 평균 이상의 미모를 갖춘 지금의 조세핀이 탄생하게 되었다.

우리는 수년간 훌륭한 의사에게 해부학적 자문을 구해왔다. 이 의사는 곧 조와 조세핀의 주치의인 셈이다. 또한 제어판을 정확한 크기와 모양으로 만들거나 트랙터 좌석과 조종 장치를 올바른 비례로 만드는 등 디자인에 도움을 받기 위해 지구 반대편에서부터 클라이언트의 기술자들을 소환하기도 했다.

HUMAN MEASUREMENTS
Of The Average Adult Male
Incl. 97.5 & 2.5 Percentile

Av. Weight — 153.1 Lb. 202.0
 118.0
Left Handed _____ 6.6 %
Color Blind _____ 3.5 %
Hard Of Hearing ___ 4.5 %
Wear Glasses _____ 43.6 %

40"
└ counter ht.

24 min.

COPYRIGHT 1955, HENRY DREYFUSS

shoe

COPYRIGHT 1955, HENRY DREYFUSS

HUMAN MEASUREMENTS
**Of The Average Adult Female
And Children** 6, 8, 11, 14 **Yrs.**

Weight Av. Woman ___ 133.5 **Lb.**
Left Handed _____ 3.8 %
Color Blind _____ 0.2 %
Hard Of Hearing _____ 4.5 %
Wear Glasses _____ 56.4 %

Weight Av. Child
6 ___ 44.5 Lb.
8 ___ 55.0 Lb.
11 ___ 75.5 Lb.
14 ___ 98.7 Lb.

게다가 우리가 진행하는 연구는 일어날 수 있는 사고를 사전에 예방하는 성격이 있으므로, 조와 조세핀은 이비인후과, 신경과, 심리학과, 안과 등 다양한 분야의 전문의들에게 종종 점검을 받기도 했다.

특히 조와 조세핀의 시력은 디자인에서 중대한 문제다. 이것은 산업디자이너가 자신들에게 보이는 것을 얼마나 뚜렷하게 만드느냐와 견줄 수 있을 정도로 중요하다. 우리는 오감에 대한 인체계측학적 진단표를 갖고 있으므로, 당연히 시력에 관한 자료도 있다. 하지만 간혹 통계만으로는 부족할 때가 있다. 몇 해 전 우리가 처음으로 타자기를 디자인할 때, 속기사들이 종종 하루 일과 후 머리가 아프다고 불평한다는 조사 결과가 있었다. 단지 직장 상사의 거슬리는 행동이 이들에게 두통을 일으키는 원인은 아닐 것이었다. 더 조사해본 결과 타자기에 사용되는 반짝거리는 까만 칠에 천장 등이 반사되어 눈을 피로하게 만든다는 사실이 밝혀졌다. 그래서 우리는 지금까지 보편적으로 사용되는 무광의 주름진 페인트를 사용하자고 제안했다.

조명에 대해 연구하는 디자이너는 다음과 같은 생각을 전제로 삼는다. 인간의 시야는 마치 눈에서부터 퍼져 나가는 조명등처럼 쐐기 모양으로 되어 있으며, 그 범위에 들어오는 것들을 볼 수 있다는 것이다.

완벽하게 적응한 눈에는 시각적 한계점이 있어, 깜깜하고 구름 한 점 없는 밤에 15킬로미터 거리에 있는 성냥의 불꽃을 볼 수 있다. 그러나 우리가 사는 문명 사회에서 이러한 한계점은 매우 드물다. 우리가 보는 빛은 대부분 깨지고, 휘고, 막혀 있고, 퍼져 있기 때문이다. 적절하게 조정하지 않으면 이러한 빛은 불안정감과 눈의 피로, 심지어는 질병마저 일으킬 수 있다. 반면 적절한 빛은 자극과 자신감을 주고 집중력을 향상시켜 준다.

미국의 초대 대통령인 조지 워싱턴George Washington은 젊은 시절 초 하나에 의지해 책을 읽었고, 에이브러햄 링컨Abraham Lincoln 대통령은 벽난로 불빛을 애용했지만, 조의 자손들은 눈을 보호할 수 있다. 우리는 편안한 독서를 위해서는 초 15개에 해당하는 빛이 필요하다는 사실을 알고 있으므로, 가정과 학교 교실 등에 이러한 조건에 맞는 조명을 배치한다.

적절한 빛은 천장에 고정된 조명등을 통해 얻을 수 있고, 이는 일반적으로 공공장소와 공장, 그리고 사무실 등의 장소에서 누릴 수 있지만, 집에 있는 조세핀은 탁자 위의 등에서 나오는 따뜻하고 은은한 빛을 더 선호한다는 사실을 우리는 알고 있다. 너무 환한 빛은 피하는 동시에, 충분한 광도를 확보해야 한다.

색은 조와 조세핀을 기쁘거나 슬프게 할 수도 있고, 소화를 돕거나 질병을 일으킬 수도, 안정감 또는 피로함을 가져다줄 수도 있다. 색은 젊음 혹은 연륜을 시사하기도 한다. 신경 정신병학 분야에서는 색이 치료 효과가 있는 것으로 보고 있고, 방과 집, 학교 등의 배경 색은 인간관계에도 영향을 미친다. 더러 색이 대화를 활성화하거나 적대적인 침묵의 분위기를 자아낸다고 믿는 사람들도 있다. 친밀감을 나타내거나 적대감을 유발할 수도 있다. 물체를 크거나 작게, 혹은 낮거나 높게 보이게 할 수도 있으며, 뜨겁거나 차가운 인상을 줄 수도 있다. 이러한 색의 영향에 대한 인식은 20세기 들어 새롭게 생겨난 것이 아니다. 그 증거로, 200~300년 전 영국의 술고래 신사들이 서재를 오리알 같은 초록색으로 칠한 뒤, 이 색이 와인을 잔뜩 마시고 취해도 티 나지 않게 도와줄 것이라 믿은 사실을 꼽을 수 있다.

우리는 24미터 높이의 배 안에서 부득이하게 겨우 2미터 높이의 객실 내에서 지내면서도 승객들이 눌려 있는 느낌이 들지 않도록 하는 일을 맡은 적이 있다. 색이 우리를 도왔다. 서로 맞닿은 벽과 천장에 대조되는 색을 사용하여, 방 천장이 더 높아 보이는 효과를 줄 수 있었다.

최근 들어 산업디자이너에게 색은 더욱 중요해졌

다. 예를 들어, 비행기 기내를 어둡고 '무거운' 색으로 칠하는 것은 승객들에게 안정감을 줄 수 있고, 진공 청소기에 '가벼운' 색을 칠하는 것은 가벼움을 연상 시켜, 판매를 촉진시켜 준다.

젊은 시절 나는 새로운 색을 찾아내려는 야심이 있었다. 빛의 띠에는 모든 색이 포함되어 있음을 알 고 있었지만, 그럼에도 나는 화학이나 렌즈 등을 통 해 빛의 띠 속에 숨어 있던 색이 드러나기를 기대했 다. 나는 그 꿈을 이루는 데 실패했지만, 어쩌면 우리 는 색과 관련하여 새로운 단계에 접어든 것일 수도 있다. 아직까지는 주로 저속한 시선을 끄는 데 사용 되고 있는 형광색의 염료와 페인트, 잉크 등은 어쩌 면 그 이상의 매력이 있는 것일지도 모르겠다. 아직 이런 색들은 광고판, 비키니 수영복, 장난감, 그리고 청소년들의 양말에서나 찾아볼 수 있다. 언젠간 이런 선명한 색들이 화폭 위에 물감이나 유약으로, 또는 직물의 섬유를 염색하는 데 사용될 것이다.

현재로서는 색이 일으킨 가장 위대한 혁명은 공장 에서 실용적이지만 우울하고 빛을 소모하는 검은색 과 기계에서 조용한 회색을 다른 색으로 대체한 일 이다. 그 뒤를 따르는 혁명은 공장 벽면에 산뜻한 초 록색을 사용한 것이다. 색채 전문가들은 공장 주인 에게, 녹색이 눈과 신경의 피로를 줄여주어 기계를

작동하는 직원들이 더욱 효율적으로 일할 수 있다는 사실을 보여줌으로써 그들을 어렵지 않게 설득할 수 있었다.

아직까지 조와 조세핀이 색에 대해 보이는 반응을 측정할 장치는 고안되지 않았지만, 색의 연상 작용은 우리와 비슷하게 한다는 것을 알고 있다. 안전색채 규칙에서 노란색이나 노랗고 까만 줄무늬는 낮은 기둥이나 계단, 그리고 강단의 모서리 등 눈에 띄는 위험 요소를 나타낸다. 주황색이나 홍색은 부상의 위험이 있는 전기 퓨즈 상자, 날카로운 모서리, 그리고 비상 스위치 등을 나타낸다. 초록색은 안전 및 응급치료 장비의 표시다. 파란색 꼬리표나 표지판은 고장 난 물체라 움직이면 안 된다는 뜻이다. 흰색은 교통정리와 쓰레기통을 뜻한다. 배관을 식별할 때 노란색 또는 주황색은 산, 가스, 증기 등 위험한 물질을, 파란색은 위험 물질에 대항할 용액 등 보호 물질을, 빨간색은 물뿌리개 등 방화 장비를, 그리고 보라색은 값이 많이 나가는 물질을 나타낸다.

우리는 군용 차량 내부를 기존의 흰색 대신 연한 녹회색으로 칠하자고 제안했다. 이유는 명백했다. 흰색은 빛이 반사되거나 때가 탈 위험이 있기 때문이다. 게다가 열려 있는 출입구의 하얀 밑면은 표적으로 삼기 딱 좋다. 반면, 흰색을 사용하는 경우가 종

종 있는데, 비행기 기체의 윗면, 연료 저장 탱크, 그리고 건물 옥상 등이 이에 해당한다. 흰색이 태양의 빛을 반사하여 실내 온도를 낮춰주기 때문이다.

소리는 사방에서 조와 조세핀을 공격해 온다. 50년 전만 해도 그들이 들은 소리는 새가 지저귀는 소리나 말이 움직이는 소리, 벌레가 우는 소리 등 쾌적한 소리였다. 산업의 발달로 인해 리벳건rivet gun이 울리는 소리, 자동차 경적 소리, 그리고 급정거하는 바퀴의 소음 등이 울려 퍼지게 되었다. 듣기 고통스러운 소리는 130데시벨로 측정되고, 천둥은 120, 일반적인 자동차는 70, 보통의 대화가 60으로 측정되며, 속삭이는 말소리는 25 데시벨 정도 된다. 이러한 소음에서 도망칠 방법은 당연히 없다.

소음은 공장의 효율성을 떨어뜨리는 원인이고, 이 때문에 미국의 산업은 매일 몇 백만 달러씩 손해를 본다. 이러한 잡음을 없애기 위해 많은 노력을 기울였다. 무거운 전동 공구는 10년 전에 비해 소음이 훨씬 줄어들었고, 오늘날의 공장은 시끄러운 부분을 막는 커버와 방음재를 사용하여 전보다 더 조용해졌다. 조와 조세핀은 상쾌하고 불쾌한 냄새의 영향 또한 받는다. 향이 있는 물질은 대부분 입자가 커서 느리게 분산된다. 이러한 이유 때문에, 냄새가 남아 있게 되는 것이다. 그 예로, 담배 냄새가 옷에 배면 6시

간 이상 없어지지 않고, 사향은 빨래를 세 번 한 후
에도 사라지지 않는다. 냄새는 밝은색보다 어두운색
의 물체에 더 강하게 달라붙어 있는데, 그 순서는 검
정색에서 시작해, 파랑, 초록, 빨강, 노랑, 흰색으로
내려간다. 기본적인 향으로는 꽃향기, 썩는 냄새, 아
로마 향, 탄 냄새, 과일 향, 천상의 향, 그리고 쏘는
향이 있다. 산업디자이너는 작품에 이 모든 것들을
포함시켜야 한다. 예를 들어 쏘는 듯한 냄새가 나는
가죽을 비행기 내부에 너무 많이 사용하면 승객들
에게 불쾌감을 주게 될 것이다.

적절한 핸들과 손잡이, 보통 사람이 무리 없이 팔
을 뻗을 수 있는 거리, 대기실에서 평온하게 만들어
줄 색, 그 외 정확한 정보를 얻기 위해 우리는 값진
자료로 우리의 파일을 채운 뒤, 이를 두고두고 사용
했다. 우리는 당기는 힘은 미는 힘보다 강하다는 것
과, 지름이 1.3센티 이하인 손잡이는 무거운 것을 들
때 손으로 파고들 수 있고, 지름 3센티 이상인 손잡
이는 두껍고 불안정한 느낌을 준다는 사실을 안다.
우리는 일반적인 브레이크 페달에 15킬로그램 정도
의 압박을 가하면 적당하고 최대치는 27킬로그램이
며, 가속페달은 4.5~6.8킬로그램 정도가 적당하고,
쉬고 있는 상태에서 발에는 2.7~3.2킬로그램 정도
의 힘이 들어간다는 사실도 알고 있다. 또한, 속도계

처럼 원형으로 된 눈금 다이얼이 일직선으로 표시된 것보다 읽기 쉽고, 소문자로 인쇄한 책자가 대문자로 인쇄한 책자보다 빨리 읽힌다는 사실도 알고 있다. 우리가 보유한 자료에 따르면, 미국 남성의 6~9퍼센트와 여성의 4~7퍼센트가 왼손잡이다. 다행히도 전기다리미를 비롯한 대부분의 물건들은 어느 쪽 손으로든 사용할 수 있지만, 간혹 왼손잡이인 것이 문제가 될 때가 있다. 우리는 약 1,500만 명의 사람들1,200만의 성인과 300만의 어린이들에게 난청이 있다는 사실을 알고, 이는 전화기를 디자인할 때 고려해야 하는 점이다. 우리는 국내 남성의 3.5퍼센트와 여성의 0.2퍼센트 정도가 색맹이라는 사실 또한 알고, 이는 신호등을 디자인할 때 반영한다.

이 모든 것을 종합해보면, 산업디자이너가 이중적인 역할을 한다는 사실이 명백해진다. 하나는 의뢰인의 제품들을 조와 조세핀의 신체 구조에 맞추는 일이고, 다른 하나는 그들의 심리를 탐구하여 이 스트레스가 가득한 시대에 정신적 부담감을 덜어주는 일이다. 그저 편안하게 앉히는 것만으로는 부족하다. 소화불량을 일으키거나 두통, 요통, 피로 등을 유발하고 불안감을 주는 요인들을 제거하는 책임 또한 주어진다.

이러한 모든 문제가 완벽하게 해결될 날이 올 가능성은 희박하다. 이미 새로운 문제들이 떠오르고 있으니 말이다. 시끄러운 엔진 소리만큼이나 대단한 속도로 비행하는 제트기의 승객들은 조용하면 오히려 불안하다고 한다. 끊임없이 윙윙거리는 소리에 적응이 된 그들에게 소리나 진동 없이 허공을 나는 느낌은 오히려 불편한 것이다.

MAX. REACH

FINGER GRIPS

¢ for radio type knobs max. torque = 2 in. lb.
4.6"
Or = to 3ᴰ finger lg.

	Av. man	Large man	Small man	Av. woman	6 yr. old	8 yr. old	11 yr. old	14 yr. old
Hand length	7.6	8.2	7.0	6.9	5.1	5.6	6.3	7.0
Hand breadth	3.4	3.7	3.1	2.9	2.3	2.5	2.8	—
3ᴰ. Finger lg.	4.6	5.0	4.1	4.0	2.9	3.2	3.5	4.0
Dorsum lg.	3.0	3.2	2.8	2.9	2.2	2.4	2.8	3.0
Thumb lg.	2.7	3.0	2.4	2.4	1.8	2.0	2.2	2.4

제3장
디자이너의 작업 방식

산업디자인 작업은 몇 가지의 단계들로 이루어진다. 우리의 의뢰인이 될지도 모르는 회장이나 부회장, 혹은 공학자가 우리를 불러 문제점을 알려주면, 우리는 제안을 받아들이기에 앞서 이 상품에 긍정적으로 기여를 할 수 있는지 검토한다. 간혹 재료 혹은 다른 제한 사항으로 인해 우리가 큰 도움이 되지 못할 것이라고 생각하면 제안을 거절해야 하는 경우도 있다. 혹은 우리가 느끼기에 제품이 이미 완성도가 높아, 손을 대면 오히려 망가질 수 있다고 생각할 때도 있다. 이러한 경우라면 기꺼이 우리를 찾아온 손님에게 그 이유를 전해준다.

제안을 승낙하면 우리는 그들이 우리에게 바라는 요구와 기대, 생각, 그리고 한계를 알기 위해 임원과 공학자들을 비롯하여 제작, 광고 및 홍보, 영업, 그리고 유통 부서와 회의를 하길 요청한다. 한꺼번에 모두를 모을 수 없으면 따로 만나서 모두의 의견을 전달한다. 이 제품의 가격대는 어느 정도인가? 새롭게 구상한 아이디어는 어떤 것들이 있는가? 어떤 제작 방법을 사용할 수 있으며 새롭게 쓸 만한 재료는 무

엇이 있을까? 우리는 영업 부서로부터 적당한 출시 기간을 안내받아야 하고, 제작 부서로부터는 얼마나 빨리 제작에 들어가야 하는지 알아내야 한다. 유통 담당자는 우리에게 배송 방법과 일정을 알려줘야 한다. 광고와 홍보팀은 우리와 의견을 교환하여, 인쇄할 만한 내용과 텔레비전 또는 라디오에 실을 만한 홍보 문구를 결정해야 한다.

시장조사는 철저히 진행한다. 우리는 경쟁사의 제품 사진을 모아 큰 보드에 붙여, 해당 분야의 제품들을 한눈에 볼 수 있게 만든다. 간혹, 맡고 있는 작업과 친숙해지기 위해, 경쟁 제품을 직접 구매하여 사용해보기도 한다. 이미 존재하는 제품을 보완해야 하는 과제라면, 자연스레 그것을 여러 번 사용할 때도 있다. 의뢰인은 이미 경쟁사에 대해 인식하고 있지만, 우리는 조금 다른 눈으로 바라본다. 뿐만 아니라, 우리가 종사하는 특정 분야를 넘어 산업 전반의 유행을 파악하는 것이 우리 업무의 일부이기도 하다. 예를 들어 대중은 하늘을 가득 채운 제트기를 하도 많이 보고 이에 익숙해져서, 가전제품도 그와 비슷하게 날씬한 모양새를 하고 있기를 바랄지도 모른다. 우리는 이러한 연상 작용의 연장선까지 평가해야 하는 것이다. **76쪽 사진 참조**

우리는 공장 장비를 점검하고 그것을 만든 사람

들과 회의를 하는 데 충분한 시간을 써서, 혹시라도 있을 한계에 대비한다. 효율성이 떨어지는 생산품을 만들기 시작할 수는 없는 노릇이니 말이다.

디자인의 형태가 갖춰지면 우리는 생산성을 높이고 제작비는 줄여줄 기계의 구매나 새로운 제작법을 제안하기도 한다. 그 예로 우리가 잡지를 재구성했던 작업을 들 수 있다. 출판사 운영진은 한 페이지에 두 가지 색의 잉크를 쓰는 것은 너무 많은 비용이 들기 때문에 금지 사항이라고 했다. 우리는 의뢰인 측의 인쇄소를 방문해 전문가에게 자문을 구한 결과, 각 기계에 100달러짜리 장비를 하나씩 추가하면 두 가지 색을 출력할 수 있다는 사실을 알아냈다. 비용은 무시해도 될 정도로 적었고, 그 결과 얻을 수 있는 광고 수익은 어마어마했다. 그 공로는 디자이너에게 돌아가서는 안 된다. 그저 촉매 역할을 한 의뢰인이 공장 공학자를 격려하여 아이디어를 경영으로 옮겼고 그 결과 더 나은, 더 큰 이익을 얻는 운영이 가능해진 것 뿐이다.

우리는 공학자들과 밀접한 관계를 유지해야 한다. 사무실은 하나가 된다. 우리는 공통분모가 같고, 이 공통분모는 바로 조와 조세핀이다. 우리는 셀 수도 없을 정도로 많은 스케치들을 함께 살펴본다. 부품들을 배치하고 또 재배치한다. 공학자들과 우리가

작업 단계의 그림을 그리고, 설계도도 제작하고, 우리는 이를 교환한다. 참고로 우리의 설계도는 마치도로 지도와 같이 여백에 글자와 숫자가 적혀 있어, 도면상의 어떤 부분이라도 전화나 무전, 또는 편지를 통해 짚어서 이야기할 수 있다. 우리는 3D 물체는 3D로 디자인해야 한다고 믿기 때문에, 찰흙, 회반죽, 나무, 플라스틱 등으로 3D 모델을 만든다. 투시도도 어느 정도는 제 역할을 하지만, 잘못 읽힐 가능성이 있다. 그렇기에 우리는 최대한 일찍 찰흙으로 모양을 만들어, 이 물렁한 재료로 디자인을 한다. 그리고 이러한 모델을 통해 제작비를 추산한다.

가능하다면 작동도 되는 최종 모델을 모든 의뢰인 앞에서 선보이고, 의뢰인 측 공학자들과 함께 우리는 어떤 결과물이 나올지, 언제 이것을 받게 될지, 그리고 비용은 얼마나 될지를 발표한다. 이러한 최종 모델 발표는 의뢰인 측 기술팀과 산업디자이너가 몇 달간 노력해온 결과물이다. 간혹 이러한 회의에서 비교 대상으로 경쟁사의 상품을 전시하기도 한다. 그러나 이러한 행동은 디자이너와 의뢰인을 잘못된 우월감에 빠트릴 수 있고, 경쟁사 또한 우리와 마찬가지로 개선된 새 디자인을 준비하여 어쩌면 우리와 동시에 시장에 내놓을 수도 있다는 사실을 우리는 늘 떠올려야 한다.

계속해서 우리는 공학자 및 도구 제작자와 작업한

다. 가끔 타협이 필요하고, 우리는 변화가 있을 때마다 그들과 상의해, 변화가 실용적이면 동의하고 상품을 망친다고 생각하면 반대한다. 지름을 살짝 변경하거나 새로운 질감의 페인트를 사용하거나 나사와 잠금 장치를 사용하는 등의 세부적인 부분을 우리는 눈여겨보아야 한다. 디자이너는 개방적인 마음가짐으로 임해야 하고, 제품의 품질이나 가격을 올려줄 것이라고 생각되는 모든 변화를 수용해야 한다.

만약 제품을 포장할 필요가 있으면 우리는 용기와 상자, 그리고 가격표를 디자인하기도 한다. 이따금씩 상품을 배달하는 트럭도 디자인했다. 이러한 것들은 우리 제품을 보완하는 것이기 때문에 우리는 이에 관심을 둔다. 잘하면 고객들에게 절대 잊지 못할 강한 첫인상을 남겨, 곧 구매로 이어지기 때문이다. 간혹 포장과 상품이 같이 진열되면, 포장은 상품의 배경이자 동료로 중요한 역할을 한다. 또한 가끔 포장은 상품의 일시적인 저장고로 사용되기도 하며, 그러다 상품의 부속물이 되고, 그 상품의 일부가 되기도 하므로, 반드시 제품과 함께 디자인해야 한다.

이런 단계들은 산업디자인이 의뢰인과 그 상품에 그저 덧붙여놓은 무언가가 아니라는 것을 명확하게 증명해 보인다. 그 대신, 여러 동업자들이 공동의 목표를 향해 작업하며 서로를 자극하고 보완해주는 협

조적인 약속인 셈이다. 그 동업자들 중 특히나 산업 디자이너와 가장 연관이 깊은 사람은 바로 공학자다. 우리 회사에서는 의뢰인 측 공학자를 디자이너의 제일 친한 친구이자 가장 냉정한 비평가라고 부른다.

디자이너는 때로는 실용적이기도 한 꿈을 꾸고, 공학자는 이 꿈을 실현시킨다. 공학자는 디자이너가 갖추지 못한 특정 기술을 사용한다. 그래서 최종 생산물은 디자이너와 공학자가 함께 노력해서 이룬 결과물인 것이다.

우리는 되도록 자주, 디자이너는 공학자를 보완해줄 수 있지만 결코 대신하지는 못한다는 점을 강조하곤 한다. 하지만 산업디자인의 초창기에는 불행한 생각이 팽배했다. 고통이 늘어나던 시기에 많은 공학자들은 산업디자이너가 자신들의 직업을 넘보는 침략자라고 여겼다. 충분히 이해할 만한 생각이었다. 당시 산업디자인은 오늘날처럼 구체적인 의미가 있지 않았고, 그래서 공학자들은 외부인이 '차고 넘치게' 불려 들어와 자신들의 영역이라고 생각하는 일을 하자 몹시 불쾌해했다. 심지어 우리가 하는 일을 일컫는 그 이름은 지금까지도 아쉬운 구석이 있다. '디자인'이라는 단어는 결코 산업디자이너의 모든 업무를 표현해주는 단어가 아니다. 그 사전적 의미인

'목적을 위해 고안하다'는 말은 공학자나 건축사, 광고 기획자, 예술가, 그리고 양재사에게도 동등하게 적용된다. 자격을 부여하는 '산업'이라는 단어 또한 우리가 하는 일을 명확하게 좁혀주진 않는다. 하지만 이를 대신할 새로운 단어를 만들어내기엔 이미 늦었다. 이 명칭은 종사자들이 감당해야 할 작은 고통 중 하나다.

몇 년 전 어느 휴일에, 공학자 한 명이 산업디자이너의 도움을 청하러 찾아왔다. 당시 우리는 공학자들이 상품의 외형을 제대로 만들고 있지 않다고 생각하는 회사 사장의 의뢰를 받아 고용되었다. 사장이 느끼는 기분은 자연스레 공학자들에게 전달되었고, 그래서 우리가 작업을 시작했을 때 공학자들은 매우 적대적인 태도로 우리를 맞이했다. 몇 개월이 지나며 차츰 그들은 우리가 도움이 될 만한 것이 있으며, 그들의 자리를 노리고 온 것이 아니라는 사실을 깨달았다. 그리고 우리의 계약 기간이 끝났을 때 재계약을 제안한 사람은 바로 그 공학자들 중 하나였다. 이는 오래전 일이다. 오늘날에는 산업디자이너를 요청하고 선발하는 권한을 공학 부서에서 갖고 있는 경우를 흔히 볼 수 있다.

나는 때때로 산업디자이너가 의뢰인에게 가장 크게 기여하는 것은 무언가를 시각화하는 능력이라고 생각했다. 디자이너는 자리에 앉아 임원 및 공학자, 제

작 그리고 홍보팀에서 제시하는 다양한 사항을 듣고 재빨리 그들의 생각 혹은 비실용성을 담을 그림을 그려낼 수 있다. 물론 그 그림은 완성작이 아니지만, 무언가의 시작점이 될 가능성은 높다. 우리 중 일부는 의뢰인 측의 관점에서 현실적으로 그려내는 법을 배워, 거꾸로 그림을 그려 의뢰인의 위치에서 똑바로 보일 수 있게 그림을 그린다. 나는 이 기술이 단지 신기하다기보다 매우 도움이 된다는 것을 깨달았다.

대중적인 오해와는 반대로 산업디자이너는 마술 지팡이를 휘두르는 사람들이 아니다. 그들이 가진 것은 정성스럽고 실용적인 전문성이다. 후버 전기 청소기의 디자인 진화에 대한 사례가 보여주듯 성공적인 전문직업인은 일인 다역을 해야만 한다.

산업디자이너에게 마찬가지로 중요한 한 가지 능력은 산업디자이너 외부의 관점에서 바라보는 것이다. 더 나은 용어로 말하자면 균형감이라고도 할 수 있겠다. 디자이너는 두 가지 역할을 맡는다. 그는 클라이언트에게 고용된 고용원인 동시에 외부인으로, 자신만의 독립성과 권한을 가지고 있다. 이러한 사업 관행은 사실 흔하다. 유능한 인재들이 넘치는 대기업의 법무 부서도 종종 외부의 자문을 구하곤 한다. 대외 업무를 맡는 부서도 마찬가지이고, 홍보, 공학, 그리고 재무 부서도 그러하다. 이는 절대로 담당자들

무대 배경을 디자인하는 것은 아주 힘든 기술이자 미숙한 디자이너에겐 가치 있는 훈련이다. 극장에서 성공의 마지막 결정 요인은 관중들의 반응이다. 마치 상업 시장에서 소비재에 대한 고객의 긍정적 반응이 성공의 척도가 되는 것과 같다. 위의 장면은 사형수 감방의 장면으로 1930년 `The Last Mile`의 작가가 디자인한 것이다.

1931년 `The Cat and the Fiddle` 1막의 피날레. 섬세하고 선율이 아름다운 이 장면은 완전히 다른 분위기를 필요로 했다. 배우들이 출입구를 만들 때 손잡이를 돌리면 들러붙지 않고 문이 열려야 했다. 또한 이는 엄격하게 예정된 시점에 완료되어야 했다. 개장일 밤은 우리를 기다려주지 않았다.

전략적 군용 항공 기계 AN/ASB 레이더로 폭격수에게 영상 표시를 보여주는 데 적합한 레이더 튜브에 활용되었다. 내장된 카메라로 표시를 선명하게 나타낼 수 있다.

벨 연구소의 이 전자두뇌(초기 컴퓨터의 별명)는 수신 전화 메시지를 테이프로 녹음하고, 이용자가 자리에 없을 때 '녹음된' 메시지를 발신자에게 반복해서 들려준다.

개선된 조명은, 요즘에는 알루미늄으로 만들어지는 옥외 공중전화 박스의 특징이었다. 유리판은 원하는 색상으로 쉽게 교체가 가능했다.

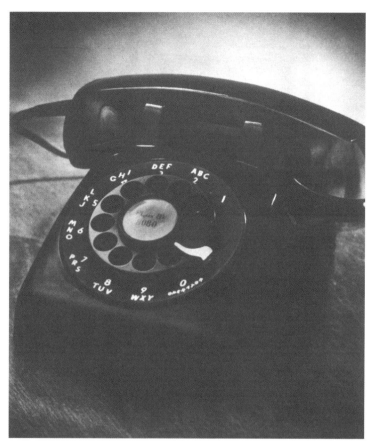

어디에나 있는 전화기의 최신형 디자인. 현대의 삶에서 가장 널리 사용되는 장치이다. 수화기는 가벼워서 들기 편하고, 손잡이의 넓은 부분이 수화기가 사용자의 손에서 돌아가는 것을 방지한다. 새로운 다이얼은 눈에 더 잘 보이며 번호를 누르는 시간을 줄여준다. 그리고 이용자는 벨 소리의 볼륨을 원하는 대로 선택할 수 있다!

현대 제조방법의 실현 가능성은 산업디자이너들의 작업에 지속적으로 영향을 준다. 예를 들면 이 RCA 세트의 필수조건 중에 하나는 전자적으로 붙일 수 있는 캐비닛이었다.

이 탁상 라디오는 책보다 약간 더 컸기 때문에 RCA 기술자들과 디자이너들에게 구성부품의 배치와 그것들의 기능적 공간구성에 대한 복잡한 문제를 제시하였다.

이 RCA 에어컨의 그릴은 가정과 사무실 어디에서나 설치될 수 있도록 디자인되었다. 외형을 더 작아 보이게 하려고 루버(louver, 통풍이나 환기를 위한 평판)에 옅은 색을 사용하였다.

플라스틱 스텐실을 만드는 누름버튼을 가진 타임스 복사 회사(Times Facsimile Corporation)의 예술적 제품 스테나팩스(Stenafax)는 한 종류가 아닌 모든 종류의 그림을 복사한다. 고강도의 불꽃으로 자르는 고성능 비닐 스텐실은 6분 이내로 등사 인쇄를 할 수 있다.

1. 산업디자이너는 잠재적 클라이언트에게 호출되었을 때, 먼저 그 상품에 긍정적인 기여를 할 수 있는지에 대해 양심적으로 결정을 내려야 한다. 만약, 연구와 상담 끝에 할 수 있다고 여겨지면, 다음에 이어지는 일련의 일들을 시작하게 된다.

2. 시간, 비용, 기술, 그리고 유통에 관한 목표를 알아내기 위해서 각 부서장들로 구성된 간부 그룹의 회의가 열린다. 이렇게 해야만 산업디자이너가 아이디어와 실무에서의 실제 사실들이 일치하는지를 확인할 수 있다.

3. 시장에 대한 면밀한 연구가 이루어진다. 산업디자이너는 경쟁 제품군의 사진들을 모은다. 종종 경쟁 제품을 구매해서 작동해보기도 한다. 클라이언트는 자연스럽게 경쟁 구도를 인식하고 있지만, 디자이너는 그 경쟁을 다른 관점에서 관찰한다.

4. 공장의 제조 방법과 생산 설비의 연구에 시간을 할당한다. 산업디자이너가 효율적으로 생산되지 못하는 상품을 기획하지 않게 하기 위해 존재할 수 있는 모든 한계를 파악하도록 하는 것이다.

전문적 디자인 프로세스

5. 산업디자이너는 클라이언트의 기술 인력과 긴밀한 협력을 하게 된다. 그들의 사무실은 하나가 된다. 그들은 셀 수 없이 많은 스케치들을 함께 점검하며, 도안과 청사진을 그린다. 또한 점토, 석고, 나무, 또는 플라스틱을 이용해 3D 모형을 개발한다.

6. 산업디자이너와 클라이언트사의 기술자들은 가능하다면 작업을 진행하고 있는 최종 모델을 전체 클라이언트 그룹에게 발표한다. 그 발표는 경영자들에게 그들이 무엇을 언제 얻을 수 있으며, 얼마에 팔 수 있을지를 보여주기 위한 것이다.

7. 마지막 작업 모델에 대한 합의는 중요한 단계이지만, 산업디자이너의 일이 끝나려면 한참 멀었다. 만약 결과물이나 가격을 개선할 수 있다면 디자이너는 기술자 및 수리공들과 계속 협력하며 여러 가지 변화를 반영하기 위해 갖은 노력을 한다.

8. 만약 제품이 포장되면, 산업디자이너는 용기, 상자, 그리고 가격표 작업을 한다. 그런 것들이 제품을 완성시키기 때문에 디자이너가 이 문제에 관여하는 것이다. 그것들은 종종 고객에게 매우 가치 있는 첫인상을 준다.

사진 식자(photo-typesetting)의 후속품이자 오트마르 메르겐탈러(Ottmar Mergenthaler)의 위대한 발명품인 이 기계는 메르겐탈러 라이노필름이라고 불린다. 이 기계에서 중요한 것은 작업자의 효율성이다. 그러므로 산업디자이너가 주로 고민한 것은 작업자의 편의성과 관련된 부품들의 배열이었다. 좋은 시야, 불필요한 신체적 움직임의 제거, 그리고 신체적, 정신적, 심리적 피로의 제거, 편리한 조작과 레버들. 이 모든 것이 목표를 위해 중요했다. 편안함과 피로에 대한 반응을 공들여 연구했다. 눈부심을 감소시키기 위해 에나멜 가공과 함께 잔주름 질감과 광택이 나는 크롬, 그리고 알루미늄이 금속의 세부 마무리에 사용되었다.

(왼쪽) 데이비슨사(Davison Corporation)에서 만든 이 제품은 표준형 복사기에 용지를 공급하기 위해 마찰을 일으키는 '핑거들(fingers)'과 공기의 작은 폭발을 이용하였다.

의 능력이나 판단력을 폄하하는 일이 아니다. 단지 외부인으로서, 외부인이기 때문에, 더 객관적이고 때론 차갑게 볼 수 있는 것이다. 때로는 차가운 시선이 산업에서는 문제를 해결하는 데 값진 도움이 되기도 한다.

아이디어를 전개할 때 디자이너는 자신이 슈퍼히어로인 양 혹은 마법의 힘을 가진 것처럼 행동하지 않는다. 기술적 지식의 세계는 너무 넓어지고 변화가 빠르게 일어나므로 아무도 그 모든 것을 소화할 수는 없다. 그래서 산업디자이너는 솔직하고 자유롭게 다른 이들의 조언을 구한다. 디자이너가 일을 하면서 깨닫게 되는 사실 중 하나는 바로 자신이 모르는 것을 시인하는 대신, 어디에서 자문을 구할지 알고 있으면 의뢰인의 존경심을 살 수 있다는 것이다.

머지않아 디자이너와 의뢰인은 서로를 공적으로나 사적으로 잘 파악하여, 서로 친근한 호칭을 부를 정도로 가까워진다. 그러나 디자이너는 정신적으로 균형을 맞추는 임무를 수행해야 한다. 그는 의뢰인이 정해놓은 한계에 맞춰 디자인을 착안해야 하는 동시에, 그러한 한계를 평가하는 것이 곧 자신의 직무이며, 추가 지출 없이 더 나은 결과물이 보장된다면 그 한계를 뛰어넘는 것 역시 자신의 책임이라는 것을 잊지 말아야 한다.

간혹 산업디자이너가 한 공장에서 일을 한 경험이 다른 공장의 기술자들은 생각해내지 못했을 핵심 아이디어를 떠오르게 하는 경우가 있다. 또한 산업디자이너는 신소재를 다루고 노동을 절약해줄 기계들을 발명해낸 회사들과 연락을 주고받는 사이이며, 이를 하루빨리 멋진 새 디자인에 적용하여 퍼트리고 싶어 한다.

몇 년 전, 한 가전제품을 생산한 의뢰인이 플라스틱의 모양을 만드는 기계에 그리 많지 않은 금액을 투자해달라는 부탁을 받은 적이 있다. 당시 플라스틱은 인기가 많지 않았고, 부재료로 사용하는 것 외에는 플라스틱을 쓰는 것을 못마땅해 하는 사람들도 많았다. 의뢰인은 실험적으로 생산을 계속하며, 고객들에게 크리스마스 선물로 줄 재떨이를 만들었다. 일년 안에 그는 플라스틱 제품을 생산하는 건물 하나를 새로 지었으며, 새로운 제품은 대부분 이 신소재로 만들었다.

거의 예외 없이, 우리의 디자인에는 우리가 '생존장치'라고 부르는 요소가 들어 있다. 비슷한 용도로 사용되는 물건을 떠올릴 만한 세부 사항을 의도적으로 포함시키는 것도 이러한 이유에서다. 경험상 사람들은 새로운 물건에서 과거에 사용했던 것과 유사한 무언가를 발견했을 때 이를 더 잘 수용하기 때문이

다. 사람들은 옛 것에 대한 추억이 있기 마련이다. 잊고 지냈던 기억이 떠오르면 우리의 감각들은 반사적으로 이를 알아채고 기쁨을 느낀다. 이것은 옛날 노래나 옛날 스타일 푸딩의 맛, 특정한 꽃향기, 골동품 탁자의 고색, 혹은 대부분의 경우, 어떤 물건의 생김새에 대한 기억이 떠오를 때 나타난다. 어떤 이유에서든 이러한 과거 회상은 우리에게 편안함과 안정감, 그리고 조용한 용기를 준다. 낯설고 때론 과감해 보이는 물건에 익숙한 패턴을 그려 넣음으로써 우리는 대부분 사람들이 거부했을지도 모르는 물건을 받아들이도록 만드는 것이다.

간단하면서도 실용적인 것의 한 예로, 오늘날 대다수의 시계 표면을 채운 불필요한 숫자들을 들 수 있다. '불필요'라는 단어를 쓴 이유는 아이들은 숫자를 구분하기도 전에 시간을 보는 법을 배우기 때문이다. 그들은 시계 표면에서 바늘의 위치를 외우기 때문에, 표시된 숫자가 아라비아숫자이든, 로마숫자이든, 그냥 점만 찍어놨든 아무런 상관이 없다. 하지만 숫자가 쓰여 있지 않은 시계는 판매량이 떨어진다는 결과가 거듭 나타나고 있다. 불필요하든 아니든 간에, 숫자는 많은 사람들이 요구하는 생존 장치의 하나인 것이다. 토스터, 커피 머신, 타자기, 만년필 등은 제조 회사가 꼭 필요하거나 바람직하다고 생각

하는 생존 장치를 내장하고 있는 경우가 많다. 예를 들어 타자기 하단의 금속 띠는 그 전 쇠장식의 또 다른 형태이고, 토스터 옆면의 양식화된 장식은 우리 할아버지 세대에서나 쓰였던 토스터의 꽃무늬 장식의 현대판인 셈이다.

순수주의자라면 이러한 제약에 망연자실하며 디자이너가 예술을 모독했다고 비난할 것이다. 물론 우리가 형태나 비율, 선, 그리고 색과 관련하여 순수가 아닌 다른 것을 고려할 때 완벽한 순수함에서 멀어지는 것은 사실이지만, 우리는 순수주의자가 생각하는 것 이상의 많은 것들을 염두에 두어야 한다. 우리는 천국에 있는 박물관이 아닌, 꾸준히 변화하는 전쟁터 같은 백화점을 바라보며 작업을 해야 하기 때문이다.

상품을 기획하는 단계부터 상품이 상점에 입성하는 단계까지는 8개월에서 3년이 걸리고, 미래를 내다보는 것은 산업디자이너의 딜레마다. 이는 마치 달력을 가지고 곡예를 하는 행위와 같다. 디자인이 너무 정적이면 그 제품은 유행이 지나 경쟁에서 살아남지 못할 것이다. 반면 너무 앞서가면 대중은 이를 극단적이라며 거부한다. 디자이너의 능력은 소비자의 심리를 8개월에서 1년 정도 미리 예측해서, 소비자의 인정을 받아 오랜 기간 시장에서 살아남을 물건을

제작하는 것이며, 이는 한마디로 디자이너의 직감이라고도 할 수 있다. 하지만 이 역시 정당한 표현은 아닐 것이다. 요행수를 바라는 도박 같은 요소가 있기 때문이다. 사실 디자이너는 상품 판매와 유통, 유행, 새로운 방식, 그리고 사람들이 얼마를 지불할 것인지 등을 고려할 때 자신이 갖고 있는 지식에 의존한다. 가끔 우리가 일을 지나치게 잘한다는 사실이 밝혀지곤 한다. 약 15년 전 우리 회사에서 새로운 가전용품을 만들었을 때, 의뢰인이 너무 과감하다고 생각하여 망설인 적이 있다. 하지만 3년 전, 그 물건이 너무 구식이라는 이야기를 들었을 때 클라이언트는 이번에는 오히려 제품을 건드리지 않기를 바랐다. 제품이 매우 성공적이고 큰 이득을 남겼으며, 회사가 이 물건과 사랑에 빠졌기 때문이다.

3D 모델의 중요성은 아무리 강조해도 부족하다. 우리는 수백만 개의 디자인과 설계도를 검토 및 분석하여 이 단계에 도달해, 비용을 올리지 않고도 사용하기 쉽게 만들고, 공장의 업무를 급격하게 변화시키지 않고도 더 좋아 보이도록 개선하고자 노력한다. 아이디어가 수립되면, 우리는 우선 찰흙으로, 그다음은 회반죽으로, 그리고 실제 제품에 사용될 재질과 비슷한 물질을 이용해 최종적으로 디자인을 해본다. 되도록이면 모델을 실제 크기로 만든다. 기차나

배의 외관 등을 개발할 때는 정확히 비율을 맞춘 모델로 충분하다.

모델 제작 비용은 미래의 수익으로 충분히 보상받고도 남는다. 모델은 임원진에게 정확한 모습을 보여줄 뿐만 아니라, 도구 제작자 등 제작팀에게 디자인을 비평하고 제조 과정에서 발생할 수 있는 문제를 제기할 기회를 준다. 일부 제품의 모델은 몇백 달러면 만들 수 있다. 배나 기차 내부의 실물 크기 모형 제작에는 몇천 달러까지 들 수 있다. 여객기 객실을 그대로 만든 모형에는 15만 달러의 비용이 들지만, 덕분에 공학자와 디자이너가 모델 없이는 하지 못했을 설치 기술을 개발하기 때문에 충분히 가치가 있다. 그리고 영업부에서는 제작을 시작하기도 훨씬 전에 이 듬직한 실물 크기의 기체를 고객들에게 보여주고 얼마를 받을지 알아낼 수 있다. 사진으로 보는 것보다 직접 앉아보는 것이 얼마나 편안할지 판단하는 데 훨씬 효과적이기 때문이다.

우리의 최종 모델을 의뢰인 측 간부에게 보여주는 날은 늘 축제일과 같다. 아직까지는 두뇌의 소산에 불과한 우리 디자인을 입힌 수백만 개의 제품이 이제 곧 생산 라인 위에서 굴러갈지도 모르기 때문이다. 우리 회사가 초창기에 만든 모델 중 하나는 어느 대규모 통신판매 회사에서 판매할 세탁기를 위한 것

이었다. 약속된 날짜에 나는 그 회사의 목재 패널로 장식하고 동양풍 카펫이 깔린 멋진 사무실에서 임원들에게 실용적 모형을 보여줬다. 당연히 긴장을 한 상태였지만 나는 버튼 하나로 세탁이 시작되는 것을 보여줬다. 통에 비누를 넣어 거품을 가득 만들어서 극적 효과까지 주었다. 그다음 작동할 장치는 탈수기였다. 의도치 않게 나는 통을 비워내는 스위치를 건드려버렸다. 악몽과도 같이, 비누 거품이 그 공들여 꾸민 사무실 안을 채웠고, 임원들은 홍수를 피해 급히 방을 빠져나갔다.

제4장
실험의 중요성

나는 세탁과 요리를 하고, 트랙터와 디젤 차량을 운전해보았다. 비료도 뿌려봤으며, 카펫 청소도 해보았고, 장갑차에 탑승하기도 해봤다. 그 밖에도 재봉틀과 전화교환기, 옥수수 수확기, 적재용 트럭, 터릿 선반, 그리고 식자기 등을 가동해보았다. 스타틀러 호텔의 객실을 디자인할 때 나는 모든 가격대의 객실에 묵어봤다. 하루 동안 보청기를 착용한 적도 있고, 덕분에 귀머거리가 될 뻔했다. 나는 에버딘 육군 시험소Aberdeen Proving Ground에서 거대한 신형 총기가 발사되었을 때 그 옆에 서 있었고, 그 덕분에 펄쩍 뛰어올랐다. 우리 사무실 직원들 또한 며칠 밤낮을 비행장 관제탑에서 보냈으며, 군사훈련이 벌어질 때는 구축함에서 몇 주를 보내기도 했다. 우리는 잠수함과 제트기를 탄다. 이 모든 것이 연구 조사라는 명분으로 가능하다니!

이러한 일들을 하지 않아도 된다면, 혹은 일 년 후 소비자들이 마음에 꼭 들어 할 디자인을 알려줄 지니 '알라딘'에 나오는 요정으로, 마법을 부려 소원을 들어줌—옮긴이와 같은 정령이 있거나 마법을 부릴 줄 안다면 삶은 훨씬 수

월해지겠지만 재미가 없을 것이다.

제품이 잘 팔려서 모두를 유명한 부자로 만들어준 원인을 돌이켜 분석하기란 쉽다. 반면, 아직 완성 상태가 아닌, 그저 그림 다발에 불과한 물품의 고안을 가지고 소비자의 취향을 견적하는 일은 상대적으로 어렵다.

하지만 극도로 세련되고 고상한 취향을 가진 직원들에겐, 면도날처럼 날카로운 눈썰미와 질서 의식이 있어, 위험성이 있는 미래의 계획이 안정적인 논리로 축소될 수 있다는 장점도 있다. 이는 산업적 예언 따위를 말하려는 것이 아니라, 산업디자이너가 경험, 관찰, 조사 등을 통해 제품이 어떤 모양을 지녀야 하는지 미리 제안을 할 만한 자격이 있다는 뜻이다. 디자이너는 될 수 있는 대로 "외관의 과학"이라고 불리는 일을 숙달하게 되었다. 이 과정은 엄청나게 많은 조사를 하여 그 내용을 핵심으로 분해한 후, 최종 제품에 정확히 전달하는 일들로 이루어져 있다. 이것이 의뢰인이 비용을 지불하는 이유이므로, 디자이너가 마땅히 받아야 할 내용이기도 하다.

조사 자체는 신뢰도가 낮으며 오해를 사기 쉽다. 간혹 사람들은 질문자가 듣고 싶어 하는 하는 답이나, 자신을 똑똑하게 보이게 해줄 만한 답을 내리곤 한다. 특히나 여성들은 가장 단순하고 모던한 디자

인의 식탁용 은기를 쓰겠다고 맹세하지만, 결국 마리 앙투아네트Marie Antoinette의 식탁 위에 있을 법한 로코코양식의 식기를 사들이는 것으로 잘 알려져 있다.

디자이너가 마주하는 문제점 중 하나는 바로 의뢰인이 비전문적으로 행하는 조사다. 의뢰인에게 그림이나 모델을 보여주면, 그는 즉시 비서를 불러, '여자의 의견'을 듣는다. 그녀의 의견이 클라이언트의 의견과 일치하면 다행이다. 그렇지 않으면 또 다른 비서와 그리고 또 다른 비서를 계속 불러들인다. 그녀들은 자신의 소신껏 반대 의견을 내세우거나, 상사에게 잘 보이기 위해 비합리적인 답을 하거나, 종종 있는 일이지만 자신들에게 던져진 책임감에 너무 겁을 먹어, 그들의 대답은 아무런 소용도 없게 된다. 이런 일이 빚어내는 유일한 결과는, 의뢰인은 혼란에 빠지고 디자이너는 우울한 생각을 하게 된다는 것이다.

새로운 제품을 자랑스럽게 여긴 의뢰인 한 명은 그 물건을 집에 가져가 부인에게 보여주기도 하고, 심지어 저녁 모임에 가져가 자랑하기도 했다. 하지만 안타깝게도 그들은 소비자가 느끼는 매력이나 생산 방법, 경쟁, 비용, 그리고 유통 등을 올바르게 평가해주지 않는다. 그들이 미래에 소비자가 될 가능성이 매우 낮은 것 또한 명백하다.

중서부 지역에 있는 한 오래된 의뢰인이 뉴욕에 있는 나에게 전화를 걸어 다음 날 급하게 공장으로 와 달라고 했다. 나는 곧장 하던 일을 멈추고 비행기에 탔다. 그의 사무실에는 내년 출시될 제품의 두 가지 모델이 있었다. 하나는 우리가 합의한 대로 색을 조합한 모델이었다. 평소와 같이 세심한 평가를 바탕으로 선택한 것이었다. 다른 하나는 그의 아내가 고안해낸 색상으로 조합한 모델이었는데, 개인 취향에 맞춰져 있었다. 조금은 민망해진 의뢰인이 내게 상황을 설명해주며, 동시에 어떤 선택을 내리든 그 책임은 전적으로 내게 있다는 것을 명확히 해두었다. '봉' 역할을 하라고 나를 서부까지 부른 것이다. 경험과 연구를 바탕으로 한 자신감이 나의 소신을 지키게 해주었다. 제품은 우리가 애초에 지정한 대로 생산되었고, 다행히도 성공을 거두었다.

연구는 숙련된 사람들에게 맡기는 것이 바람직하고, 이때 주요 질문은 형식적인 질문들 사이에 교묘히 감춰두는 것이 좋다. 그렇게 해야 질문을 받는 사람의 마음이 편안해져 솔직한 답을 들을 수 있으니 말이다. 보통 디자이너는 이러한 전문 연구자들과 가까이에서 일을 하며 답을 구하고자 하는 질문을 던지고 그 답을 조심스레 평가하여 소비자가 진정으로 바라는 것에 도달하게 된다.

하지만 대중의 구매 의향을 정확하게 파악하는 데는 직접 조사에 나서는 것만큼 효과적인 것이 없다. 나는 어디에 있든 간에, 크고 작은 백화점에 방문하여 사람들이 무엇을 사고 무엇을 사지 않는지 조사한다. 나는 승강기를 타고 가장 높은 층으로 올라가, 승강기나 계단을 타고 내려오면서 각 층을 살핀다. 이러한 탐험을 하다 보면, 예리한 관측자의 눈앞에 소비자의 세계가 영화처럼 펼쳐질 것이다.

우리는 패션에 관한 디자인은 하지 않지만, 그 분야를 살펴보다 보면 앞으로 어떤 색, 어떤 재료가 유행할지 간파할 수 있다. 얼마 전까지만 해도 빨간 드레스를 사는 여성은 검정색이 아닌 청소기는 구매하지 않았을 것이다. 사람들은 어떤 부분에서는 급진적이지만 다른 부분에서는 보수적이다. 최근 들어 이런 불문율이 허물어지고 있다. '야하다'고 느꼈던 색상들이 이제는 거부감 없이 가정에서 사용되고 있다. 상점들은 산업디자이너에게 자신이 고안한 디자인을 경쟁 상품과 비교할 기회를 준다. 물론 경쟁 상품은 우리 사무실에서도 조립할 수 있지만, 백화점에 인간미 없게 장식되어 있을 때, 그리고 판매원이 숙달된 판매용 대사를 날릴 때, 그리고 고객들이 이를 평가하는 소리를 엿들을 때, 상품을 다른 관점에서 바라볼 수 있다.

나는 기차를 갈아타기 위해 시카고에 들러, 시찰 여행으로 마셜필드Marshall Field's 백화점을 방문한 적이 있다. 층마다 돌아다니며 다양한 종류의 상품들을 관찰하던 나는 도자기 코너에 들러 접시의 가격을 보려고 했다. 그때 백화점 경비원 한 명이 나를 따라다닌다는 것을 알아차렸다. 지배인의 사무실에 불려 들어가 길고 민망한 설명을 하고 기차를 놓치는 상상이 머릿속을 스치고 지나갔다. 조금은 도망자 같은 기분으로 나는 그저 평범한 접시 18개를 구매하여 뉴욕에 있는 집으로 배송해달고 요청했다.

한번은 우리가 디자인한 중간 가격대의 시계에 대한 소비자들의 반응을 보고자 상점의 계산대 뒤에 서 있었다. 첫 손님은 여성이었고, 나는 우리의 시계와 같은 값의 경쟁 제품을 동시에 보여주었다. 그녀는 양손에 시계를 들고 무게를 비교해봤다. 가벼운 것이 곧 좋은 제품이라 믿었던 우리 의뢰인 측 공학자들은 오랜 시간과 노력을 투자해 시계를 가볍게 만들었으므로, 나는 그녀가 우리 제품을 선택하리라는 확신이 있었다. 그녀가 더 무거운 시계를 구매했을 때 나는 가슴이 철렁했다. 하지만 나는, 어떤 사람들에게는 무게가 품질을 결정하는 요소가 될 수 있고, 어떤 제품은 무게감이 있어야 하고 어떤 제품은 가벼워야 하는지 파악하는 것 또한 디자이너의

역할이라는 중요한 교훈을 얻었다.

실제로 산업디자이너가 대중의 취향을 평가할 때의 핵심 단어는 '언제'다. 1936년 크라이슬러사가 출시한 자동차 에어플로^{Airflow}는 너무 멀리, 너무 빨리 진전된 사태의 전형적인 예를 보여준다. 설비를 비롯해 광고, 제작, 그리고 유통에 수백만 달러를 들였지만 이 차는 너무도 앞서간 나머지 눈에 띄지도 않았다. 대중의 취향과 수용 절차를 제대로 평가하지 않은 것이다. 에어플로는 아주 큰 실패였을 뿐 아니라, 크라이슬러사에게 재앙과 같은 존재가 되었고, 자동차 업계를 너무 놀래킨 나머지 공학자들은 절박함을 안고 현대적인 시기로 넘어왔다.

아직까지도 많은 제조업자들이 금속 톱니, 원판, 날개, 그리고 의미 없이 반짝거리는 끈 등을 과도하게 사용하여 좋은 형태를 망가트리곤 한다.

높은 오븐 주방용 레인지를 부활시키려는 시도 또한 불발로 이어졌다. 우리의 조부모님들이 25년 전쯤 사용했던 이 물건은, 산업디자이너가 나타나 오븐을 포함한 모든 것을 조리대 높이에 맞추고 주방에 혁명을 일으킴으로써 사라졌다. 하지만 몇 년 전, 높은 오븐을 선호한다는 연구 결과가 나오자 한 제조 회사에서 이를 개선하여 출시했다. 허리를 구부리지 않고도 칠면조와 빵을 구울 수 있으므로 여성들은 더

해진 편리성을 좋아했지만, 구매로 이어지지는 않았다. 식탁에 올려놓는 조리 기구와 그 외 주방의 찬장들이 너무 인기가 많아져, 여성들은 다른 것으로 바꾸길 거부한 것이다. 오늘날 여유가 있는 사람들은 조리대 위에 조리 기구를 두고, 별도의 오븐을 원하는 높이의 벽에 내장한다.

　매우 실용적인 조사는 실물에 가까운 디자인 모형이 만들어졌을 때 가능하다. 아메리칸엑스포트사의 의뢰를 받아 여섯 척의 여객선을 디자인할 당시, 우리는 뉴욕의 골목길에 있는 낡은 마구간을 대여해, 선박 내의 다양한 크기의 객실을 재현한 모형 객실 여덟 칸을 만들었다. 객실들은 모든 가구를 비치하여, 진짜로 구매할 수 있을 정도로 상세하게 만들었으나, 크기와 종류는 전혀 달랐다. 우리는 실험 대상으로 바닷가에 놀러 갈 짐을 싼 여행자들과, 대륙 횡단을 하려고 짐을 싼 사람들, 그리고 3개월 동안 크루즈 여행을 떠난 여행객들을 불러 꾸며진 방으로 초대했다. 그들이 짐을 풀었을 때, 저장 공간이 넉넉한지 판단할 수 있었다. 그들이 방 안의 시설을 사용하는 것을 보고 우리는 전화기와 전기 스위치, 조명, 그리고 의자의 위치를 판단할 수 있었다. 우리는 많은 것을 배웠고, 덕분에 완성된 배를 수정하는 비용을 치르지 않아도 됐다.

대형 수송기를 디자인할 때는 완벽한 실내 모형을 꾸미는 것이 일반적이다. 또한 우리는 최종 설치를 할 작업자들에게 모형을 꾸며달라고 요청한다. 그들은 실내 구조에 익숙하기 때문에, 혹시라도 변화를 주어야 할 일이 생긴다면 신속하게 처리할 것이기 때문이다. 모형에는 약간의 실험을 겸해도 된다. 한번은 승객 전원이 10시간 동안 모형 안에서 버티고 있어야 했는데, 이는 바다를 건너가는 비행기의 실제 비행시간이다. 실제 비행 상황과 비슷한 환경을 조성하고, 기내식마저 제공했다. 가짜 비행을 하는 동안, 좌석의 편안함, 화장실, 식음료, 저장 공간, 그리고 조명 등에 대해 꽤 새겨들을 만한 불만 사항들이 나왔고, 이는 최종적으로 비행기에 반영되었다.

기억해두어야 할 점은, 산업디자이너에게는 화물이 아니라 승객들로 넘쳐나는 공간이 주어진다는 점이다. 이 승객들 중 일부는 지쳐 있고 일부는 편안한 상태겠지만, 그들 모두에게 집과 같은 편안함을 제공해야 하고, 특히 무수히 많은 안전 장비를 비롯해 오락거리, 음식, 짐과 옷을 수납할 공간, 심지어 고양이를 위한 시설이 필요할 수도 있다. 모든 정보를 수집한 후 디자이너는 퍼즐 맞추기에 돌입하여, 가장 실용적인 동시에 아름다운 실내 구조를 착안해낸다. 산업디자이너는 제한된 공간 안에서 가장 효율적인

배치를 위해 모든 가능성을 검토한다. 그중 가장 뛰어난 배치 계획은 의뢰인에게 전송되어 그들의 의견을 듣고, 그중에서도 가장 실현 가능한 계획이 채택된다.

새로운 교통수단의 디자인을 준비하는 차원에서 우리 사무실 직원 두 명이 나라를 가로질러 왕복하는 상업용 비행기에 탑승하여 실제 승객의 반응을 관찰한 적이 있다. 그곳에서 두 연구원은 새로운 정보를 획득했다. 여기에는 조와 조세핀의 도움도 작용했다. 실제로 보이지는 않지만 조와 조세핀은 그들과 동행하며 실험을 하는 곳이면 어디든 따라다녔다.

연구원들은 비행기 안의 많은 기계들이 승객이 익숙한 방식대로 작동하지 않는 사실과, 특히나 겉으로 보기에 그 용도를 알 수 없는 기계들은 더욱 그렇다는 사실을 발견했다. 유나이티드항공의 승무원은 간혹 DC-6기의 에어컨 환풍구를 우편함으로 착각하고 편지를 넣는 승객이 있다고 말했다. TWA 콘스텔레이션기의 한 승무원은 간혹 잘 모르는 엄마들이 아기를 좌석 위 선반에 올려둔다고도 했다. 몇몇 승객들은 비행기의 앞쪽과 뒤쪽을 구분하지 못하여, "어느 쪽이 앞이에요?"라거나 "어느 방향으로 가고 있어요?"라고 묻기도 한다. 승객들은 화장실 문 잠금장치와 물비누 통, 그리고 수도꼭지를 보고 당황한

다. 그리하여 생겨난 규칙이 바로, 디자인은 명백해야 한다는 것이다. 우리는 어떤 것을 디자인하든 작동 장치나 손잡이가 숨어 있지 않도록 신경을 쓴다. 문이나 판이 열리는 것이라면, 여는 방법을 디자인을 통해 보여주려고 노력한다. 위로 들어 올리거나 손잡이를 잡고 작동 시켜야 하는 것이라면 우리는 그것을 디자인의 일부로 삼고 절대 숨기지 않는다. 이것이 창의성을 포기하는 길이고 자물쇠와 판을 숨기고 싶은 충동도 크지만, 우리는 비행기 기내뿐만 아니라 어떤 것을 디자인하든, 작동법이 명백하게 보이도록 디자인한다.

제5장
뒷문으로

시간은 순탄하게 흘러간다. 전반적으로 봤을 때 과거의 좋은 점들만 살아남았고, 그 결과 현재 세대는 아름다움과 편안함이란 유산을 누리고 있다. 이따금씩 저급한 취향이 득세하여 이 유산을 흩트려놓기도 하지만, 곧 문명의 파도가 이를 몰아낸다.

옛 중국 왕조의 화려한 예술 작품이나, 고대 이집트인과 그리스인들의 건축양식과 공예품 등은 그들이 살던 시대의 문화를 정확하게 반영한 기록물이고, 이른바 원시미술이라 불리는 아프리카 및 남태평양 지역의 콜럼버스 시대 이전의 예술품 또한 마찬가지다.

초창기에 적용된 장식들은 쟁기나 막대기 등으로 판 땅의 일-자 모양을 따서 만든 것이 명백하므로, 일종의 '농업적 장신구'라고 칭할 수 있다. 등고선식 경작의 전조인 지그재그 무늬와 곡선도 찾아볼 수 있다. 바둑판 모양의 장식은 경작된 땅을 상징한다. 이따금씩 비옥함을 상징화한 장식이 눈에 띄기도 하며, 이는 초기에 씨앗과 죽순 새싹으로 표현되기도 했다. 이러한 장식은 우리 선조들의 실제 경험에서

비롯된 것이다.

시간이 흐를수록 점점 복잡해지는 사회는 더욱 복합적인 형태로 표현되었고, 무엇보다도 부자연스러운 패턴에서 그것이 잘 나타났다. 흙의 고랑에서 따온 간단한 디자인은 점점 개선되어갔고, 그러다 보니 원래의 의미는 중국풍 기하학적 도형들과 그리스풍 띠 장식에 의해 퇴색되고 말았다.

서구 문명의 정점은 중세 유럽의 초창기 성당이 차지했다. 장식은 고급스러웠지만 늘 형식보다 덜 중요시되었다. 오늘날까지도 그 시대의 성당들은 뛰어난 조각상과 스테인드글라스 덕분에 예술과 건축의 훌륭한 조합을 상징하는 것으로 남아 있다.

르네상스 시대와 그 직후에는 도시 개발로 호화로움과 풍요로운 분위기가 상승하며 과한 장식을 하는 경향이 증가하여, 원형을 잃고 기능마저 모호해질 정도였다. 문은 하도 많은 무늬와 색으로 뒤덮여, 때로는 열리는 쪽을 구분하기 힘들 지경이었다. 벽과 천장, 바닥, 그리고 납을 씌우거나 색을 입힌 유리창은 그 시대의 관능적인 장식들로 가득 찼다. 그 시절 뛰어난 작품이었던 미켈란젤로Michelangelo의 시스티나성당의 천장조차 그 가장된 건축양식의 틀에 혼란을 겪은 채, 다른 과다한 그림들에 둘러싸여 있었다. 어쩌면 많은 예술가와 공예가의 수에 비해 건물

의 수가 적었던 것이 그 이유일지도 모른다. 하지만 이 무모하고 억제되지 않은 장식은 당대의 활기찬 생활과 활동을 표현하는 것이었을 가능성이 더 높다.

그 후, 바로크양식과 로코코양식의 너무나도 지나친 치장이 뒤따랐다. 물론 이것저것이 뒤섞인 이 반죽과도 같은 시대는 이따금씩 숨이 막힐 정도로 아름다운 실내장식을 탄생시켰는데, 대개 관건은 파리와 옛 비엔나의 건축물이 페이스트리 제빵사에게 영감을 주었는지, 혹은 그 반대인지였다.

그리고 짧은 기간 동안 가구 제작자인 토머스 셰러턴Thomas Sheraton, 영국의 가구 디자이너로 아름다운 비례감을 살린 디자인으로 18세기 말 셸턴 양식을 형성시킴—옮긴이과 실내 디자이너인 애덤 형제The Adamses, 18세기 후반 영국의 건축가들로 경쾌하고 우아한 가구를 디자인하였고 애덤 양식을 창출했다—옮긴이가 출현하여 안도감을 주었는데, 이들은 신고전주의 선에서 단순하지만 우아한 스타일을 보여주었다.

건축의 암흑기에는 늘 그 나라 고유의 집과 가구 디자인의 순수함이 빛을 발한다. 18세기 미국에서도 그러한 경향이 두드러졌다. 2인용 소파의 세련된 단순함과 기능성, 등이 높은 나무 의자의 정교함, 미늘벽 판잣집의 배치가 잘된 작은 창들, 또는 비율 좋고 장식이 없는 굴뚝 등을 떠올리면 바로 알 수 있다.

프랑스 제1제정1804~1814 때부터 빅토리아 여왕

이 영국을 통치하는 동안 1837~1901 까지, 건드리지 않은 것이 없을 정도다. 눈에 띄는 모든 세세한 부분까지 장식으로 꾸몄다. 의자에는 변형된 사자의 발톱이 다리 대신 달렸고, 등을 대는 부분에는 장미가 조각되어 있었다. 거실은 야생화가 피고 동물들이 활보하는 정글과도 같았으며, 뿔 모양이 여기저기 열려 있었다. 조각을 새기지 않은 것들은 속을 가득 채워 빵빵하게 부풀렸다.

20세기로 접어들면서 전통적인 형태를 깨려는, 실패로 끝나버린 노력이 일어났다. 꽃과 나무와 넝쿨 장식들은 자연보다 더 아름답게 자태를 뽐내려 했다. 이것은 아르누보 art nouveau 라고 불렸다. 파리의 지하철에서 볼 수 있지만, 오늘날 남아 있는 것은 일부에 불과하다. 이는 당시의 절충적인 스타일에서 벗어나려는, 실패한 노력이었다.

동시에 해외의 몇몇 지역에서 기능주의의 낌새가 보이기 시작했고, 여기에 구미가 당기도록 만들기 위해, 1920년대에는 크롬 띠 장식과 화려한 밝은색, 그리고 휘어진 꽃 장식이 뒤섞여 로코코양식의 단점만 골라 모은 듯한 현란한 과도기가 등장했다. 일드프랑스 Ile de France 박물관의 실내장식을 떠올려보자. 이 디자인 시대의 흔적이 여러 군데 남아 있는데, 사람들은 이러한 디자인에 신속하게 반응했고 대단한 충

격을 받았다. 전체적으로 장식은 사라지기 시작했고, 기능주의가 사물들에서 나타나기 시작했다.

처음에는 중세 시대와 마찬가지로, 부유한 사람들이 공예가를 개별적으로 고용하여 자신들을 이 판국에서 구원해 주길 원했다. 독일의 바우하우스Bauhaus에서 그랬듯, 수많은 예술가와 공예가들이 자신의 예술 작품을 녹여, 자연의 파생물이 아닌 도구와 기계의 능력에 맞추어 생산할 수 있는 형태로 제작해냈고, 신소재와 새로운 제작 방식 또한 사용했다. 나치당이 자신들이 잃어버린 정신문화라고 여겼던 것에 대한 세련되지 못한 갈망은 이러한 새로운 유행을 정지시켰다. 독일에서는 최근에 들어서야 이를 복구하려는 노력이 있었다.

프랑스인들은 간단하고 기본적인 양식을 발달시켰지만, 여기에 스타일을 살린 꽃과 동물 장식을 더했다. 스칸디나비아 국가들에서는 공예가들이 훌륭한 품질의 가구, 유리, 직물, 은제품 등을 디자인하여 생산했다.

이러한 새로운 디자인들은 모두 공예가 개개인과 그들의 생산량을 제한하려는 노력의 산물이었고, 그 덕분에 일부 특권을 가진 이들만 사자의 앞발이라든지 소용돌이무늬 등에서 벗어나 자유를 누릴 수 있었다. 미국에서는 이러한 물건들이 대량생산되어, 모든 가정에서 단순함을 추구하는 분위기가 대세가 되

었다. 이러한 분위기를 선도한 이들은, 산업디자인이라는 새로운 직종의 중심에 선 헌신적인 무리의 사람들이었다. 그들은 공예가의 기질과, 이를 대중 앞에 선보인다는 새로운 개념을 결합했다. 이를 달성하기 위해 그들은 대중의 심리와 상품 시장, 기계, 그리고 재료 등을 탐구하기 시작했다.

그들이 새로운 디자인을 신성한 미국 가정의 거실에 도입하려고 했을 때 문 앞에서 퇴짜를 맞은 일은 그리 놀랍지 않다. 하지만 그들은 집요했고, 결국 뒷문으로 들어가는 데 성공한다. 그들이 거둔 첫 번째 업적은 주방, 욕실, 그리고 세탁실에서 유용성이 전통성을 뛰어넘게 한 일이다.

산업디자인의 개척자들이 뒷문에서 앞문으로 와, 결국 바깥세상으로 나아가기 까지는 생각보다 짧은 시간이 걸렸다. 하지만 경험이 부족했던 초창기의 그들은 희한한 우회로를 거쳐 돌아가야만 했다. 주문에라도 걸린 듯, 그들은 간소화라는 반쪽짜리 진실을 믿었다. 영구차와 만년필과 연필깎이 등은 죄다 눈물 모양을 하고 있었는데, 이는 모양이 바뀔 수 있는 물체가 공기의 저항을 줄일 수 있는 가장 이상적인 형태라고 믿었기 때문이다. 일부 비평가들은, 만년필과 유모차는 큰 바람을 맞을 일이 거의 없고, 연필깎이는 나사로 고정되어 있기 때문에 도망가려고

해도 불가능하다는 점을 지적했지만, 그들은 기다렸다는 듯이 반박당하고 말았다.

불필요한 간소화 작업은 고속 촬영 기술 덕분에 눈물이 방울처럼 보이는 것은 착시 현상이며, 떨어지는 물방울은 온갖 비실용적이고 공기에 저항하는 모양을 하며 떨어진다는 사실이 알려졌을 때 더욱 터무니없이 나타났다. 20여 년간 공학자들과 탐미주의자들의 비웃음을 샀음에도, 아직까지도 '간소화'한 상품이 잘 팔린다고 믿는 제조 회사들 때문에 그 유령이 아직 산업디자인 업계를 떠돌고 있다.

하지만 이른바 간소화의 시대라고 불리던 때, 디자이너들은 깔끔하고 우아하며 군더더기 없는 디자인에 대해 많은 것을 배웠다. 특히 불필요하게 돌출된 부위나 아름답지 못한 모서리는 정직하고 순수한 선을 망칠 뿐 아니라 효율성까지 방해하기 때문에 과감히 버려야 한다는 것을 배웠다. 모서리가 까진데다 투입구는 청소하기 힘들고 게다가 전반적으로 못생긴 1929년에 출시된 토스터를 요즘에 나오는 모델 옆에 놔두면 그 차이가 명확히 드러난다. 그 디자이너는 제대로 된 마구간에서 잘못된 말을 고른 것이다. 간소화가 아닌 깔끔한 정리야말로 오늘날의 디자이너들이 이루고자 하는 이상이다.

기능적 형식을 생각하면 초간소화, 제트 추진, 그

리고 크롬 배관 등을 떠올리는 경향이 있다. 그런 이들에게 담백한 조언을 하나 해주고 싶다. 몇 년 전, 경쟁이 치열해지자 넓고 둥근 유리병을 만드는 제조업자들은 변화를 찾기 시작했다. 익숙한 물체를 예쁘게 만들려는 충동이 들었다. 우리는 기꺼이 이에 저항했다. 대신, 병을 각진 모양으로 옆면을 좁게 만들어, 물을 담기 쉬운 동시에 식탁에서 굴러 떨어지지 않을 유리병을 만들었고, 이는 제조업자에게 엄청난 소득을 안겨주었다. 그리고 이 제품은 좋은 디자인이란 일단 깔끔해야 한다는 것을 보여주는 또 다른 사례가 되었다.

이때쯤, 주방을 현대화하려는 미세한 움직임이 일기 시작했지만, 가정주부들은 아직 대놓고 반란을 일으킬 수 없었다. 어쩌면 그들이 너무 지쳐 있었던 것일지도 모른다. 다른 대안이 없는 그들은 주방과 욕실의 비효율성을 그저 참고만 있었다. 당시 구슬 달린 분홍색 실크 전등갓이 일으킨 전국적인 열풍에서 아직 완전히 벗어나지 못한 상태였다. 화려하게 튀어나와 있는 오븐 다리를 기억해보자. 누군가 이것이 오븐을 단지 지탱해주는 역할만 해서는 안 되고, 주철로 장식해야 한다고 믿었던 것이다. 또한 뒤뜰에 놓여 있던 금빛 오크로 만든 얼음통을 생각해 보면, 일단 오가려면 제법 걸어야 할뿐더러, 얼음을 들

고 돌아올 때 물이 뚝뚝 떨어지고, 안에 있는 받침을 비우는 것을 깜빡 잊어버리기라도 하면 넘쳐버리는 번거로움까지 있었다. 이뿐만 아니라 당시에는 청소가 불가능한 싱크대가 있었고, 형편없는 조명등과 환풍기, 제대로 닫히지 않는 찬장 문, 그리고 손이 닿지 않아 먼지가 쌓여가는 모서리 등이 있었다.

화장실도 마찬가지였다. 욕조를 왜 꼭 철제 다리로 받쳐, 그 아래로 먼지가 굴러다니는 사각지대를 만들어야 했는지 아무도 그 이유를 알지 못했다. 그리고 세면대는 왜 대리석판 아래의 구멍에 시멘트로 접착하여, 연결 부위에 기름 때가 끼도록 만들어야 했는지도 말이다. 오늘날 대부분 사람들은 스스로 집안일을 하기에, 화장실을 디자인하는 작업을 할 때면 정확히 어떻게 유지하고 청소하며 수리하면 좋은지 알고 싶어 한다. 예전의 세면대에서 손이 닿지 않아 먼지가 쌓이던 수도꼭지와 손잡이의 아랫면은, 청소가 용이한 세라믹 판 위에 설치된 동그란 밸브로 대체되었다.124~125쪽 사진 참조

뒤뜰의 동석soapstone으로 만든 빨래 통과 손등이 까지게 만드는 빨래판, 그리고 너무 커서 불편한 비누 덩어리는 생각만 하면 한숨이 나왔고, 노예노동이나 다름없는 가사노동을 떠올리면 자동적으로 엉덩이 부분에서 통증이 느껴졌을 것이다. 전자 세탁

기가 등장한 것은 분명 대단한 진전이었지만, 초기의 제품은 제조 회사가 얼마나 불편하게 조종 장치를 제각기 둘 수 있는지 증명해 보이려는 듯했다. 자동 세탁 및 행굼, 탈수 기능을 갖춘 요즘 세탁기와 비교하면 여성에게 큰 짐이었다.

습관은 무서운 힘을 갖고 있다. 처음에 가정주부들은 비효율적인 주방을 교체하는 것에 거부감이 있었다. 그들은 낡은 오븐과 낡은 싱크대, 그리고 낡은 토스터에 익숙했던 것이다. 어떤 면에서 그들은, 침 뱉는 그릇과 드릴, 작업대, 그리고 조명등이 각기 일그러진 줄무늬의 철제 팔에 매달려 있는, 마치 고문 도구 같은 낡은 치과용 치료대를 생산해내는 한 제조업체의 회장님 같았다. 그 회장님은 나에게, 오랫동안 잘 팔아온 자신의 제품에 무슨 문제가 있냐고 물었다. 나는 나무같이 생겼다고 답해주었다. 그러자 그는, "나무가 어때서?"라고 되물었다. 나는 할 말을 잃었다. 그럼에도 그는 우리가 새로운 치과용 치료대를 디자인하는 일을 도와주었다. 요즘 치과에서 흔히 볼 수 있는 단정한 소형 원통이 바로 그것이다. 가스와 전기, 기압, 수압, 폐기물 처리, 그리고 엑스레이 카메라까지 모두가 이것 하나에 들어 있다. 그는 이것을 처음 보고 반짝이는 눈으로, "주유 펌프같이 생겼네"라고 했다. 이에 나는, "주유 펌프가 어때서?"라

고 답해주었다. 그는 할 말을 잃었다. 151쪽 사진 참조

시동이 걸리자 욕실, 세탁실, 그리고 뒤뜰은 금세 변해갔다. 가정주부는 낡은 욕조와 요통을 유발하는 빨래 통, 그리고 낡고 골치 아픈 오크 얼음통을 버리며 기뻐했다. 하지만 주방에는 또 다른 문제가 있었다. 할머니의 낡은 의자를 원래 있던 창가 옆에서 옮기는 것은 감정적으로 힘든 일이기 때문이다. 하지만 이러한 경우에도 유용성이 감성을 뛰어넘었다. 하루의 4분의 1을 주방에서 보내는 여성에게, 사용하기 편리하고 청소하기 쉬운 신식 냉장고나 오븐, 혹은 싱크대만큼 설득력 있는 상품은 없을 것이다.

어둡고 정신없고 비효율적이던 다용도실이 잡지, 영화, 혹은 TV에서나 볼 수 있었던 오늘날의 주방으로 탈바꿈하기까지 거의 25년이 걸렸다. 그러한 변화에 가장 큰 기여를 한 두 가지는 요리나 목욕과는 전혀 관계가 없는, 다름 아닌 자동차와 비행기다. 이 둘은 다른 어떤 것도 보여준 적이 없는 진척을 보여주었다. 사실상 자동차와 비행기는 이 나라 과학적 상상의 상징이자 핵심 요소가 되었으며, 유행을 결정하고 구매하는 모든 것들에 영향을 준다.

흔히 말하길, 뒷문으로 들어온 산업디자이너가 진공청소기를 타고 거실까지 들어와, 가정 침략을 완성하려고 한다고들 한다. 그 결과물은 제품을 파는

상인이나 집주인 모두에게 매우 만족스럽다. 20년 전, 대량생산된 현대적 가구와 가정용품 중 품질이 좋은 것을 찾기란 불가능했다. 반면 요즘은 백화점 물건이나 시어스로벅Sears Roebuck 혹은 몽고메리워드 Mongomery Ward의 카탈로그만으로도 탁월하고 감각적인 디자인을 구현해낼 수 있다.

가전제품은 너무 화려해진 나머지, 남편이 부인의 생일이나 크리스마스 때 진공청소기나 냉장고에 리본을 달아 선물로 주는 것도 드문 일이 아니다. 우리의 할머니는 할아버지로부터 리본을 단 새 빗자루나 오크 얼음통을 선물로 받는 일 따위는 상상도 하지 못하셨을 텐데 말이다.

제6장
대중 취향의 향상

 일부러 잘난 체하는 것이든 아니든, 사람들이 미국인들은 너무 물질적인 것에 가치를 두어서 문화를 잃어버렸다고 말하는 것을 자주 듣는다. 그들은, 유럽의 가장 평범한 농민조차 대부분의 미국인들보다 훨씬 더 예술적 가치를 잘 알고 이해할 것이라고 한다. 유럽인들은 오페라와 전시회를 자주 가고, 삶을 즐기기 위해 집 안 가득 기계를 채워놓을 필요가 없다는 것이다.

 또한, 미국인들이 편리함과 화려함을 추구하기 때문에 겉만 번드르르한 기계에 둘러싸여 예술을 존경할 능력이 무뎌지거나 퇴화되어 버렸다는 것을 은연중에 내비친다. 이러한 관점은 이 나라에 대한 완전한 오해에서 비롯된 것이므로, 이에 반박하는 것 또한 소용없는 일이다. 그들은 예술에 대한 미국인들의 인식이 어떤 방향으로 나아가고 있는지 제대로 평가하지 못했다.

 나는 잘 디자인되고 대량생산된 상품들이 새로운 미국식 예술 양식을 구성하고 있고, 새로운 미국 문화를 수립하는 데 이바지한다고 믿는다. 이러한 응

용예술의 산물은 미국인의 일상생활과 일의 일부이며, 단순히 일요일 오후에 감상하는 박물관의 전시품이 아니다. 나는 순수예술을 추종하는 자들과 응용예술의 고전적 예를 좇는 이들 사이에 근본적 갈등이 없다고 본다. 그들은 모두 탐미라는 동일한 충동에 의해 반응하기 때문이다.

아주 오랫동안 특권 계급만이 예술 감상을 누릴 수 있었다. 사실 경외심이 감상을 뛰어넘는 교회를 제외하고는, 보통 사람들은 쉽게 찾아볼 수 있는 자연의 미 외에는 아름다운 것을 접할 기회가 없었다. 그들은 멋진 그림이나 조각상, 가구를 접할 기회가 없었다. 이러한 것들은 오로지 부유한 자들에게만 주어진 자산과도 같았다. 역설적이게도, 간혹 예술과 수공예를 보는 안목이 하도 저급해져서, 그 시대를 풍미한 일그러진 장식들에 둘러싸인 사람과 비싼 물건을 사지 못해 장식이 없는 단순하고 실용적인 제품들을 사용해야 했던 가난한 사람, 이 두 사람 중 어느 쪽이 특권층인지 모호한 시기가 있었다.

문화가 결핍된 미국인들에 대한 또 다른 혹평은 이른바 '대기업의 해악'이라고 불리는 모습과 그로 인해 나타난 대량생산 체제에 관한 것이다. 물론 여기에는 이면도 있다. 대기업과 대량생산이 국민들에게 준 이득은 셀 수조차 없이 많고, 그중 대표적인 것

이 바로 좋은 제품 디자인을 통해 대중의 안목을 높여준 것이다.

여기에서 말하는 대중의 안목이란 연봉이나 교육 수준을 고려하지 않은, 각계각층의 다양한 사람들의 안목을 두루 포함한 것이다. 개중에는 빈센트 반 고흐Vincent Van Gogh의 작품을 좋아하는 사람도 있고, 늘씬한 제트기를 보며 기뻐하는 사람도 있을 것이다. 정교한 조각상을 보면서 보온 물병이나 전등의 아름다운 선을 떠올리는 사람도 있고, 혹은 그 반대인 사람도 있을 것이다. 그렇기에 디자인이 훌륭한 제품이 대량생산되었을 때, 그 영향력은 어마어마하다고 볼 수 있다. 그리고 이러한 영향력 덕분에 사람들은 쇼핑을 할 때 더 수준 높은 안목을 보여주게 된다. 우리가 아름다운 사물을 접할 때, 우리도 모르는 사이 모든 예술 형태에 대한 관점과 안목이 높아지는 것이다.

우리는 뉴욕센트럴철도New York Central System의 일을 맡아 200칸의 기차 객실을 디자인하는 작업을 하며 그 사실을 알게 되었다. 견적이 들어왔을 때, 지출을 줄이기 위해 비용을 재설정해야 했었다. 가장 먼저 없앤 것은 각 열차 앞뒤 칸막이벽에 붙어 있는 거울이었다. 그 공간을 비워두면 허전할 듯하여 우리는 그 삭막함을 위대한 예술 작품의 복제품으

로 채울 생각을 떠올렸다. 나는 철도 관계자들이 호화로운 새 객실을 미술관처럼 꾸미도록 동의해준 것이 그저 나의 비위를 맞춰주려는 것인 줄 알았다. 하지만 그들은 우리가 필요한 400장의 복사본을 구하도록 허락해주었을 뿐만 아니라, 열차 전체를 렘브란트Rembrandt나 피카소Picasso 등의 작품으로 꾸미도록 해주었다. 하지만 이것이 어떤 결과를 초래할지 우리는 알지 못했다. 기차가 운행된 처음 한 주 동안, 만족한 승객들에게 천 통이 넘는 편지를 받았는데, 그중 다수가 복사본을 어디서 구할 수 있는지 묻는 내용이었다.

시간이 지날수록 편지는 점차 늘었고, 결국 철도 관계자들은 느닷없이 예술 감식가의 역할을 맡아, 《바퀴를 단 예술》이라는 장황한 제목의 안내 책자를 출간하게 되었다.

최근 몇 년간 예술품에 대한 미국인들의 관심이 급증하고 있는데, 이는 전례가 없는 일이다. 무비판적으로 자신들이 좋아하는 것에만 관심이 있었던 수천 명의 사람들이 렘브란트나 세잔Cézanne에 대해 알아가기 시작했다. 이러한 자극은 대부분, 정기적으로 명화, 조각상, 성당, 고급 융단 등의 훌륭한 사례를 실어 다양한 대중의 열광을 얻어낸 생활 잡지life magazine 덕분이라고 볼 수 있다. 관심은 확산되었다.

의사들은 고혈압 치료법으로 그림 그리기를 추천했다. 모든 대도시에서는 직장인 미술 동아리가 생겨나기 시작했다. 런던과 워싱턴의 앞서가는 시민들은 주말 화가가 되었다. 사람들은 전국을 순회하는 유럽 예술 전시회를 보기 위해 줄을 서고 입장료를 냈다. 《레이디스 홈 저널Ladies Home Journal》지의 겉표지 중 가장 인기를 끈 것은 반 고흐의 〈해바라기Sunflowers〉를 복제한 것이었다. TV에서는 유명 작품이 유능한 비평가의 해설과 함께 방송되었다. 중요한 사실은, 시청자들이 벤베누토 첼리니Benvenuto Cellini의 컵 뒤에 잇따라 등장한 훌륭하게 디자인된 자동차나 냉장고 등 엄청난 고가의 물건을 보고도 아무렇지도 않았다는 점이다.

1954년 뉴욕에서 박물관을 찾은 인구가 스포츠 경기를 보러 간 인구와 거의 비슷한 수준으로 많다는 사실을 보면 많은 이들이 놀랄 것이다.

박물관을 방문한 인원수는 다음과 같다.

미국 자연사박물관	2,218,565명
브룩클린 미술관	429,797명
클로이스터스 미술관	702,857명
프릭 박물관	131,843명
메트로폴리탄 미술관	2,131,418명

뉴욕시 박물관	135,293명
뉴욕 현대미술관	528,807명
휘트니 미술관	99,456명
기타 시내 미술관	201,050명
총	6,579,086명

스포츠 경기를 관람한 인원수는 다음과 같다.

매디슨스퀘어가든	3,409,000명
에베츠필드	1,022,581명
폴로그라운즈	1,155,169명
양키스타디움	1,475,171명
총	7,061,921명

게다가, 미국인들은 기회만 된다면 좋은 음악을 들을 것이라는 증거가 있다. 약 300만 명이 매주 라디오를 통해 NBC 교향악단의 음악을 듣는데, 이는 100년간 카네기홀을 찾은 인원보다 많다. 400만 명은 라디오 프로그램인 〈텔레폰 아워Telephone Hour〉를 청취한다. 잔 메노티Gian Menotti의 오페라 〈아말과 밤에 찾아온 손님Amahl and the Night Visitors〉이 TV에 방영됐을 때, 약 1200만 명이 이를 시청했다. 뉴욕의 WQXR 방송국, 필라델피아의 WFLN 방송국, 그리고 워싱턴

의 WGMS 방송국, 세인트루이스의 WEW 방송국, 시카고의 WEAW 방송국, 댈러스의 KIXL 방송국, 샌프란시스코의 KEAR 방송국, 그리고 로스앤젤레스의 KFAC 방송국을 중심으로 전국 14개의 라디오 방송국에선 클래식 음악과 준고전음악만 하루 종일 재생한다. 이 라디오 방송국들은 축음기 음악을 서로 교환하는 협약을 맺고 있다. 홀마크Hallmark 극장에서 TV 프로그램으로 제작한 〈햄릿Hamlet〉은 약 1600만 명이 보았다.

라디오가 처음 등장했을 때, 사람들이 같은 음악을 집에서 무료로 들을 수 있으면 콘서트에 가지 않을 것이라는 우려가 있었다. 그러나 음악당 티켓 판매량은 오히려 라디오 덕분에 많은 이들의 음악 수준이 높아졌음을 보여준다. 특히 컬러 TV의 경우, 미술, 문학, 교육, 역사, 그리고 공예 등에 대한 대중의 관심을 끌어올릴 수 있을 것이라 믿을 만한 이유가 충분하다. 벌써부터 유능한 평론가 및 교사들은 특별한 지식이 없는 사람들을 이러한 자극적인 영역으로 이끌고 있다. 박물관에서 TV로 방영할 내용을 30분만 찍으면, 그러지 않고서는 몇 달이 걸려도 보지 못할 예술과 지식을 대중이 풍부하게 접하게 할 수 있다.

이 모든 것들 덕분에 산업디자이너는 자신이 중요

한 역할을 하고 있다고 믿는다. 디자이너 또한 예술을 통해 영감을 얻고 영향을 받으며, 예술과 사업 사이에서 늘 균형을 맞춰야 하기 때문에 오히려 문화적으로 깨어 있는 길거리의 여느 사람보다 더 큰 영향을 받을 수도 있다.

산업디자이너가 중국의 예술품 전시회를 감상한다고 해보자. 그가 선의 순수성과 비율, 완벽한 재료의 사용, 그리고 그 리듬 등에 대한 감상을 다음에 디자인할 토스터나 재봉틀에 사용할 것이라는 뜻은 아니다. 하지만 산업디자이너는 모든 시대로부터 배운다. 예술과 건축과 인공물은 솔직한 역사를 보여준다. 이러한 것들은 디자이너에게 영감을 샘솟게 하는 저수지가 된다. 그리고 디자이너는 그리스의 항아리 또는 중세 시대의 갑옷이 그 시대의 문화를 대표하는 것과 마찬가지로, 이 시대는 부분적으로 대량생산이라는 특성으로 판가름날 것이라고 느끼는 것이 전혀 외람되다고 생각하지 않는다.

전위적인 화가와 공학자, 건축사, 혹은 공예가 역시 산업디자이너에게 영향을 끼치지만, 그 방식은 조금 다르다. 그들은 우리에게 새로운 양식과 기술, 재료 등을 사용하도록 용기를 준다. 시계 하나를 만들어내는 공예가는 약간의 모험을 해도 괜찮다. 그러나 하루에 시계 4만 개를 생산해내는 제조사를 위해 모델을 제

작하는 디자이너는 그럴 수 없다. 공예가는 금전적으로 잃을 것이 적기에 모험이 가능한 것이다. 공예가가 만든 그릇 혹은 직물, 의자나 숟가락이 대중에게 인정을 받는다면, 우리는 그 공예가 덕분에 대량으로 생산해내는 제품의 디자인을 향상할 수 있다. 그러므로 우리는 박물관 전시회나 가장 파격적인 디자인을 가진 물건들을 진열해둔 상점 등을 배회한다. 여기에서 사람들의 반응을 살피며, 얼마나 멀리, 그리고 얼마나 빨리 앞서갈 수 있을지 판단하는 것이다. 나는 아직 자신의 작품이 대량생산되는 것을 제조업자의 설득을 거부하는 순수한 공예가를 보지 못했다. 좋은 제품을 최대한 많은 사람들이 접할 수 있게 하는 것은 우리 모두에게 이로운 일이다.

얼마 전, 나는 네덜란드 정부의 초대를 받아 헤이그에 가서 그곳 제조업자들과 디자이너들과 함께 미국 소비자에게 더욱 어필하려면 어떻게 해야 하는지에 관해 의논한 적이 있다. 나는 간략하게 그리고 대량 판매에 국한해서 이야기하겠노라고 다짐했다. 언어의 장벽을 극복하기 위해 난 내 생각을 그림으로 표현하기로 했다. 나는 25년 전에 나온 시어스로벅 카탈로그를 빌리고 요즘 것을 한 부 가져와, 동일한 상품이 25년간 얼마나 변했는지를 비교하는 슬라이드를 만들었다. 큰 화면 두 개를 동시에 사용하여, 가

전제품과 의류, 농기구, 그리고 가구 등의 예전 사진들을 한 화면에, 그리고 다른 하나에 요즘 사진들을 띄웠다.**122~123쪽 사진 참조** 나는 네덜란드어를 할 수 없었고 그들을 영어를 알아들을 수 없었지만, 그 사진들은 만국 공용어였다. 시어스로벅은 미국에서와 마찬가지로 유럽에서도 대형 업체로 잘 알려져 있었고, 비교는 대단한 효과를 발휘했다. 이는 세계에서 가장 큰 소매상의 1층에서 시작되어 지난 25년간 이어진 미국 대중의 취향 상승이 획기적이라는 명확한 증거였다.

이러한 취향의 진화를 보여주는 증거는 구멍가게에서, 가정에서, 가전제품에서, 교통수단과 사무실 장비, 병원, 학교 건물, 중장비, 그리고 농기구 등 우리 주변의 모든 것에서 찾을 수 있다.

대다수의 사람들은 좋은 취향을 타고났지만, 좋은 물건을 쓸 수가 없으면 그것은 무용지물이다. 많은 사람들이 가게와 광고에서 '딱 맞는' 물건이라고 선전하는 제품에 겁을 내곤 한다. 대부분 이웃이 가지고 있는 물건을 갖고 싶어 한다. 하지만 세련된 물건을 가질 기회가 주어지면 그들은 전자를 선택한다. 그 결과, 미국의 가정과 사무실은 훌륭한 취향의 표준으로 세계에 알려져 있다. 오페라와 예술을 사랑하고 우리의 도구 문화를 부정적으로 생각하는 가

보는 사람으로 하여금 가능한 가장 기분 좋고 읽기 쉬운 방식으로 시간의 끊임 없는 흐름을 상기시켜주기 위해 디자인된 시계다. 더 이상 침실에만 국한되어 사용되지 않고 가정에 꼭 필요한 이 제품은 미국의 가장 오래된 시계제작사인 잉그레이엄사 (E. Ingraham Company)에서 만들었다.

미국의 대량생산은 셀 수 없이 많은 혜택을 창출했다. 소비재 상품의 훌륭한
디자인을 통해 대중 취향의 수준이 놀라울 만큼 높아졌다. 그 증거는 여기 있

는 그림들에서 볼 수 있는 전후 사진에 드러나 있다. 25년 전과 오늘날의 시어스 로벅Sears Roebuck, 미국의 통신판매업체―옮긴이 카탈로그에서 발췌하였다.

가정용 난방기를 더 이상 어두운 지하실에 숨겨둘 필요가 없다. 크레인사(Crane Company)의 써니데이 보일러(Sunnyday Boiler)는 해당 타입에서는 세상에서 가장 작은 제품이고, 집 1층의 다용도실이나 심지어 거실에 놓여지기에도 적합하도록 선과 마감이 디자인되었다.

산뜻하고 단순한 형태의 주둥이를 빙 돌릴 수 있는 렙칼(Repcal)의 싱크대는 효율성을 나타내며, 주부들이 깨끗하게 관리하기 쉽다는 것과 함께, 최신 붙박이 제품들과 주방 기구들과도 조화를 잘 이룰 수 있다는 것을 보여준다.

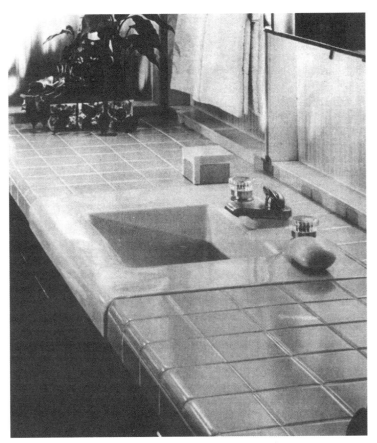

크레인사는 몇 년에 걸쳐 주방, 욕실, 지하뿐만 아니라, 깊은 광산 속, 유정, 그리고
배에서 사용되는 방대한 제품군 모두에 산업디자인을 적용시켰다. 사진 속 크레인
크리테리언(Crane Criterion) 화장실은 뉴욕건축협회의 연례 금메달 시상식에서
"건축을 위한 공산품 디자인 부문 우수상"을 받았다.

이 네셔널서플라이사(National Supply Company) 굴착 장치는 유전에 좁은 우물을 파는 데 사용되었다. 형태와 조종장치의 단순화와 색상의 사용은 작업자가 더 편하고 안전하게 일을 하도록 도왔다.

판매에 대한 지식, 더 나은 외관, 그리고 더 나은 기업 아이덴티티는 네셔널서플라이사가 진행하는 창고형 매장의 리모델링 프로그램의 구성요소가 되었다.

여기 현대의 포장 기술이 중장비 부품에 적용되고 있다. 그 기업의 아이덴티티를 나타내는 색상들이 부착된 라벨뿐만 아니라 포장에도 적용되었다.

멀티매틱(Multimatic)의 이 회전 테이블은 네셔널서플라이사의 기술자들과 중장비 분야의 산업디자이너들이 협력하여 성공적으로 만들어 낸 또 다른 사례이다.

털사 오일 쇼(Tulsa Oil Show)의 1만 평방 피트에 달하는 전시공간 전체를 차지하는 내셔널서플라이사의 이 '로토라마(Rotorama)'는 빌딩 자체가 140피트의 안테나 기둥이 꽂혀 있는 자리를 둘러싼 거대한 유리 도너츠처럼 전망대의 역할을 하도록 디자인되었다. 메인 전시층의 높이보다 높은 위치에서 유정탑의 시선으로 회사의 기계와 설비들이 돌아가는 것을 볼 수 있다.

잠재적 고객들에게 보여주기 위해 전시된 제품들이 있는 지점에 있는 대형 유전油田 설비를 갖춘 공장들에서부터, 내셔널서플라이는 수많은 산업디자인 응용 분야를 발견할 수 있었다.

U보트(독일 잠수함)의 적이 어부의 가장 친한 친구가 되었다. 미니애폴리스 하니 웰사(Minneapolis Honeywell)의 이 해양 스캐너는 바다 속의 물고기떼 그리고/ 또는 운항 시의 위험요소들을 살펴볼 수 있게 해준다.

미니애폴리스 하니웰사 골든 서클(Golden CIrcle)의 온도 조절 장치는 새로운 아름다움과 활용성을 얻었다. 낮의 온도는 바깥 쪽 링을 돌려서 숫자를 설정한다. 밤의 온도는 중간 손잡이로 조절한다.

온도 조절 장치 업계에서는 덜 아름다운 일원인 이 제품은 믿음직스럽게도 뜨거운 물을 원하는 온도에 맞춰 유지하는 역할을 하며 가정의 힘들고 단조로운 일을 대신 해준다.

장치 공업을 위해 설계된 브라운 인스트루먼트사(Brown Instrument Company)의 이 그래픽 흐름도는 복잡한 제어판의 장치와 이 장치들이 통지하는 다양한 공정들을 연결하기 위해 사용되었다.

상의 유럽인의 이야기로 돌아가 보자. 악취미는 분명 피츠버그와 디트로이트보다 런던이나 로마에 못생긴 가구와 보기 흉한 장식의 형태로 더 많이 있을 것이다. 하지만 이 역시 변화하고 있다. 미국에서 디자인한 제품들이 점점 유럽의 매장과 가정을 차지하거나 혹은 유럽의 제조업체들이 이를 모방하여, 미국에서 일어난 전이가 유럽에서도 일어날 것이다. 이로써 우리는 잘 디자인되고 대량생산된 물품들로, 구세계로부터 받은 문화적 혜택에 대한 빚을 갚는 셈이다. 언젠간 전 세계의 가정주부들도 미국 여성들과 마찬가지로 그들의 취향을 날카롭게 다듬어줄 물건들에 둘러싸여, 집안일을 더욱 손쉽게 할 날이 올 것이다.

미국인의 평균수명을 연장하는 데 응용미술, 즉 디자인이 일정 부분 기여했다는 사실을 인정하지 않을 사람이 어디 있겠는가? 그리고 예전의 가사노동 방식이 초래한 걱정과 고역에서 해방시켜 줌으로써 건강을 향상시켜 준 사실을 누가 부정할 수 있을까?

공장과 회사에서도 마찬가지다. 25년 전에 비해 돈벌이는 더 쉽고 안전해졌으며, 더욱 효율적이고 즐거워졌다. 응용미술은 평범한 사람에게 질서와 아름다움을 가져다줬을 뿐 아니라, 그들의 시간을 다른 곳에 쓸 여유를 만들도록 생활을 정리해주었다.

모든 사람이 자신의 주위에서 일어나는 세세한 일들을 다 알고 있을 것이라 짐작하는 것은 물론 어리석다. 나는 결코 이것이 사실이라고 믿지 않는다. 하지만 나는 잘 차린 저녁상이 위액 분비를 도와주고, 적절한 조명에 잘 설계된 교실은 공부를 하는 데 도움이 되며, 심리학을 바탕으로 심사숙고하여 선택한 색들은 생산성을 향상시켜 주고, 조용하게 설계된 UN 본부의 회의실은 대표들이 침착하고 이성적인 결정을 내릴 수 있게 도와준다고 믿는다.

사람은 아름다운 것들에 둘러싸여 있을 때 가장 평온해진다고 믿는다. 우리는 그 평온한 순간을 대성당이나 정교한 조각이나 그림 앞에서, 또는 대학 교정 안에 있거나 좋은 음악을 들을 때 맞이한다. 산업, 기술, 그리고 대량생산은 보통 사람이 집과 회사에서 평온함에 둘러싸여 있을 수 있게 해준다. 어쩌면 이 평온함이야말로 오늘날 우리에게 가장 필요한 것일지도 모르겠다.

제7장

전화기

현대 문명이 빚어낸 마법 중 가장 놀라운 것은 전화기일 것이다. 상대방이 다른 도시에 있든 다른 대륙에 있든 바다 건너편에 있는, 달리는 기차 혹은 바다 위의 배 또는 자동차나 하늘 위에 떠 있는 비행기에 있든 간에, 다이얼만 돌리면 다른 사람의 방해를 받지 않고 대화할 수 있다는 사실을 우리는 당연히 여기곤 한다. 사람들은 스트레스를 받거나 가족 또는 친구가 그리울 때, 그리고 거래를 성사시키려 할 때 손이 닿는 곳에는 늘 전화기가 있을 것이라고 기대한다.

이러한 기대를 할 수 있는 것은 잘난 체하려는 것도, 우리 사회가 특히 잘살아서도 아니며, 단지 이 멋진 전화기의 민주주의 덕분이다. 전화는 백만장자뿐만 아니라 생활 보호 대상자도 동등하게 누리는 서비스다. 증권거래소와 안방, 술집과 병원에도 있다. 전화는 우리의 일상생활 속에 스며들어, 편지를 읽는 것처럼 사적이고 이를 닦는 것처럼 습관적인 일이 되어버렸다. 아이들은 글을 읽기도 전에 전화기를 사용하는 법부터 배운다. 누구나 거리낌 없이 워싱턴,

뉴욕, 파리, 런던 등 각지로 전화를 건다.

금문교Golden Gate bridge나 팔로마산의 망원경, 국가의 환상적인 레이더망, 초음속 제트 폭격기와 같은 다른 과학적 또는 공학적 위업이 훨씬 화려하겠지만, 그것들은 일상생활에서 떨어져 있는 것들이다. 사람들은 어디에나 있는 전화기처럼 그러한 것들에 의존하지 않는다.

최근 내가 다른 대륙으로 가기 위해 타려던 비행기가 기후 탓으로 몇 시간 동안 지연되었고, 착륙하자마자 나는 걱정하고 있을 아내에게 전화를 걸었다. 아내는 침착한 목소리로 지연된 것을 알고 있었다고 했다. 아내는 계속 전화기를 붙들고 있었으며, 항공사 직원들이 그녀에게 기후 조건과 비행기의 상태에 대해 알려줬다고 했다. 이 이야기를 들으며 나는 뉴잉글랜드에 있는 '지붕 위의 망대'를 떠올렸다. 이것은 낸터킷섬nantucket과 같은 어촌에 있는 오래된 집의 합각지붕위 절반은 박공지붕으로 되어 있고 아래 절반은 네모꼴로 된 지붕에 난간이 쳐진 평평한 공간을 일컫는다. 폭풍우가 치면, 걱정이 된 어부의 아내들은 여기에서 왔다 갔다 하며 남편의 배가 돌아오는지 바다를 지켜본다. 전화기는 현대판 망대인 셈이다. 최근 한 조사에 따르면 뉴욕시에서는 매일 날씨를 묻는 전화가 평균 7만 1000통씩 걸려온다고 한다. 폭풍우의 위협이 있

는 날이면 이 수치는 27만 통까지 올라가기도 한다.

현재 미국에는 5천만 대의 전화기가 작동되고 있다. 통신사 벨시스템Bell System은 이 중 4135만 대에게 서비스를 제공한다. 나머지는 개별 통신사에서 제공하는데, 이들 모두 벨시스템과 시설이 연결되어 있다. 평균 사용자는 하루에 5.5통의 전화를 거는데, 이는 곧 24시간 동안 총 2억 7500만 통의 전화가 걸린다는 뜻이다. 평균 통화 시간은 5.35분으로, 미국인들이 매일 14억 7100만 분, 즉 2450만 시간을 통화에 사용한다는 뜻이 된다. 바쁜 사람들치고 이것은 상당히 많은 시간이다. 중요한 대화 거리가 그렇게도 많을 것이라곤 상상하기 어렵다. 이는 단연코 미국인들이 중요한 일뿐만 아니라 사소한 것에 관해서도 이야기하기 좋아한다는 증거가 된다. 동시에, 전화기 회사들이 고객에게 효율적인 전화기를 줘야 한다고 얼마나 부담을 느꼈을지를 잘 보여준다.

우리가 현재 알고 있는 산업디자인이 많은 기업들에게 인정을 받기 전, 전화사 직원들은 단지 유용성만으로는 충분하지 않다는 걸 깨달았다. 내가 회사를 열고 얼마 지나지 않아 1930년에 벨전화연구소 Bell Telephone Laboratories의 대표가 나를 찾아왔다. 그는 내가 당시 여건이 되지 않아 가구로 사용하려고 빌려 온 카드 테이블이나 접이식 의자 등을 보고도

아무렇지도 않은 듯 반응했다. 그는 벨전화연구소에서 열 명의 예술가와 공예가에게 미래 전화기를 구상하게 하고 그 대가로 각각 1000달러의 상금을 주려 한다는 계획을 내게 전하러 온 것이었다.

그 열 명 중에 포함되어서 영광스러웠고, 1000달러의 상금 또한 나를 유혹했다. 그러나 나는 전화기 외관은 전화기 내부 설계를 바탕으로 결정해야 할 문제지, 공학자들이 짜내는 틀에 맞춰서는 안 되기 때문에 이 작업은 벨시스템 기술자들과 협력이 필요하다고 말했다. 그는 반대 의견을 내세우며, 그러한 협력은 디자이너의 예술적 시각을 좁힐 뿐이라고 반박했다.

몇 달 뒤 그는 나를 다시 찾아왔는데, 생각이 조금 바뀌어 있었다. 그는 열 명의 예술가들이 제출한 미래의 전화기 디자인이 불만족스러웠다고 솔직하게 시인했다. 일부 독창적인 작품들도 있었지만, 모두 실용적이지 못했다고 한다. 이제 그는 전화기 내부에서부터 디자인을 시작해야 한다는 나의 의견을 들을 준비가 되어 있었다. 우리의 대화는 대단히 만족스러운 결과물로 나타났다. 여태껏 벨시스템의 공학자들만큼 협조적이고 인내심과 이해심이 많은 사람을 만나본 적이 없다.

오늘날에는 전화기의 편리함이 확실히 자리를 잡

왔고, 가정과 사무실, 혹은 가게에서 가장 손이 잘 닿는 위치를 선점하고 있다. 25년 전만 해도 전화기를 어디에다 두어야 할지 모르는 이들이 많았다. 석회 지구본이나 벽장, 그리고 간혹 인형의 치마 안에 보관하는 이들도 있었다. 배치는 디자인에 영향을 주었기 때문에, 우리는 사람들이 전화기로 무얼 하는지 알아내야 했다. 그리하여 수리공의 조수인 척하면서 함께 다닐 수 있도록 해달라고 회사에 요청하여 허락을 받았다. 나의 조사 활동은 승강기를 타고 내려 주방을 지나 내가 아는 가족의 거실에 도착했을 때 급히 끝나버렸다. 일전에 나를 대접했던 안주인이 혼란스러운 표정으로 나를 맞이했고, 스스로를 산업디자이너라고 소개했던 남자가 전화기를 고치러 오자 꽤 놀란 듯했다.

벨시스템이 새롭게 단장하고 싶어 한 전화기는 여러 가지 기능을 복합적으로 지니고 있었다. 오랜 개발 기간을 거쳐, '프랑스식'이라고 불리는 전화기 혹은 수화기의 가장 치명적인 작동상의 단점을 보완한 것이었다. 수화기와 구식 전화기의 일부를 결합한 결과, 요람 형태 전화기의 초기 모델이 탄생했다. 우리가 제안한 디자인의 기기 내부는 작은 부속품들로 구성되어 있고, 벨이 울리는 장치를 벽에 고정시키는 상자를 없앤 것이었다. 최종 시안에서는 금속 케이스

대신 플라스틱을 사용했다. 이것이 오늘날 일반적으로 널리 사용되고 있는 전화기의 모습이다.

8년 전 벨시스템의 경영진은 우리와 또다시 새로운 전화기를 구상하는 문제를 논의했다. 그들은 음질과 음량, 편리함, 다이얼 방식, 그리고 소재 등을 개선하길 원했다. 즉 완전히 새로운 디자인을 원한 것이다. 이것이 현재 전국적으로 판매되고 있는 500시리즈 모델의 시작이자, 벨시스템과 우리 회사 간 또 한 번의 긴 협업과 산더미 같은 자료들, 그리고 끝없는 실험의 시작을 알리는 계기가 되었다.

새로운 전화기의 모습을 찾는 과정에서 벨시스템의 경영진은 사용자와는 직접적인 연관이 없는 문제에 부딪혔다. 전화기의 형태가 고전적이어서, 출시 시점 혹은 20년의 수명 동안 가정과 회사 안에서 유행을 타는 다른 사물들 사이에 있어도 어색하지 않아야 한다는 점이었다.

여기서 밝혀두어야 할 것은, 전화기를 디자인하는 작업은 시계나 진공청소기, 또는 라디오를 디자인하는 작업과 큰 차이가 있다는 사실이다. 상식적으로 생각하면, 전화기는 판매하는 데 문제는 없다. 고객이 전화기를 따로 구매하는 것이 아니라, 벨시스템으로부터 그들이 구매한 서비스의 일부로 제공되는 전화기를 사용하기 때문이다. 하지만 판매 기술 중에서

도 가장 고급 기술을 필요로 한다. 벨시스템의 가장 큰 성공 요인은 홍보에 대한 날카로운 시각을 갖춘 것과 더불어 사람과 기계 사이의 미묘한 관계를 간파한 것이라고 볼 수 있다. 통신사 사람들은 전화기 하나하나가 호의를 전달해주는 외교관이 되어주길 바란다. 그리하여 고객이 손잡이가 예전에 비해 편안하다고 느낄 때, 혹은 친구의 목소리가 더 선명하게 들린다고 생각할 때, 그들이 알게 모르게 기뻐하리라는 걸 잘 안다.

우리는 이 목표를 향해 천천히 다가가며, 수용하는 것보다 많은 양의 혁신을 거부한다. 전화기는 책상이나 테이블에 앉아서 사용하기도 하지만, 카운터나 선반 등에 두고 서서 사용할 수도 있다는 점을 고려해야 한다. 우리는 실내조명과 더불어, 다이얼을 작동할 때 팔과 손목, 그리고 손가락의 각도 및 움직임까지 상세히 고려해야만 한다.

새로운 디자인을 창안해낼 때 늘 염두에 두어야 하는 유지 측면에서 500시리즈는, 예전 기기의 유지 기록이 훌륭했으므로 그다지 큰 문제는 없었다. 그러나 보수 등을 더욱 용이하게 하기 위해, 벨시스템의 공학자들은 모든 부품을 바닥 판에 고정시켜 두었다. 그 전에는 일부 부품들은 덮개 안쪽에, 나머지는 바닥 판에 붙어 있었다.

벨시스템에서는 기능을 향상시키기 위해 수화기를 다시 디자인했다. 통신사가 보유한 2천 명의 얼굴 치수 자료를 이용해 입에서부터 귀까지의 평균 거리를 측정하여 재검토하고, 이를 토대로 새로운 기기를 개발했다. 이전과 마찬가지로 단면이 삼각형인 모양부터 정사각형, 얇은 직사각형, 그 외 다양한 모양으로, 생각할 수 있는 모든 모양의 손잡이를 고려했다. 최종 선택은 두꺼운 직사각형 모양을 얇게 만든 것이었다. 이전 디자인에 비해 작고 가벼웠으며, 더 편하고, 손 안에서 돌아가지도 않고, 무엇보다 더 나은 모습이었다.

다이얼 문자판을 공중전화 부스의 자동전력계에 사용하는 등 다년간의 경험을 바탕으로 벨시스템의 공학자들은 기존 탁상 전화기의 3인치짜리 다이얼을 4.25인치로 늘렸고, 숫자와 글자는 다이얼 밖으로 빼내었으며, 흰 글씨는 까맣게 칠했다(구식 다이얼에서 까만 글자와 빨간 숫자들은 다이얼 아래에 하얗게 새겨져 있었다. 배치를 새롭게 하자 손가락이나 연필로 긁어도 더는 글자가 훼손되지 않았고, 회전 다이얼의 깜빡이는 느낌도 줄어들었으며, 글자는 더 크게 넣을 수 있고, 다이얼은 보다 쉽게 청소할 수 있었다. 실험실 및 현지 실험에서 평범한 사용자들이 평범한 환경에서 전화를 거는 실험을 했을 때, 이러한 장점들은 더욱 도드라졌다.

벨시스템 공학자들이 수화기와 다이얼의 기본 위치를 지정해놓자 전화기는 모양새를 갖추기 시작했다. 이는 풀어서 말하면 2500여 개의 러프 스케치를 면밀히 분석하여 6개로 추리는 과정을 겪었다는 말이다. 흥미로운 사실은, 새롭게 구성하여 처음으로 제안한 전화기 세트의 형태가 결국 최종적으로 승인을 받은 형태와 같았다는 점이다.

우리가 정밀히 조사한 막대한 양의 통계 정보와 찬성하고 반대하고 수정한 모든 제안 사항, 그리고 공학자와 산업디자이너가 타협을 이끌어낸 사안 등을 늘어놓아 괜히 독자들에게 혼란을 줄 필요는 없을 것이다. 내재된 제한 사항이 디자인에 대해 충분히 말해주기 때문이다. 예를 들어, 전화벨은 가장 큰 부품이고 그것을 놓을 공간은 뒤쪽뿐이었기 때문에, 그곳에 배치해야만 했다.

한동안 우리 사무실은 '수화기 전쟁'으로 소란스러웠다. 통신사는 전화기가 불통 상태가 되는 오류에 대해, 사용자가 수화기를 제대로 내려놓아 전화를 끊는 버튼이 내려가 있는 상태여야 통신선이 닫혀 다음 전화가 걸려올 수 있다며 불쾌감을 드러냈다. 그리하여 받침대의 집게가 두 개가 되어야 이 가능성이 낮아지는지, 혹은 네 갈래가 되어야 할지를 놓고 긴 토론이 이어졌다.

새 덮개의 초기 디자인은 두 가지 이유에서 만족스럽지 못했다. 예전 모델에 비해 너무 높았고, 또 받침대의 집게가 우리가 원했던 얇은 모양을 망쳐놓았기 때문이다. 계속된 분석 끝에 벨시스템의 공학자들은, 덮개 높이를 0.3센터 정도 낮추면 큰 변화가 있을 것이라 예측했다. 우리가 기여한 것은 시각적인 부분에서였다. 덮개의 형태를 조금 바꾸어, 빛이 반사되는 각도를 변하게 하고, 그리하여 기기가 낮아 보이도록 한 것이다.

이렇게 변형시킨 모습을 보여주는 스케치를 여러 장 그린 후 정밀한 배치도를 그렸다. 그 후, 빵 도마로 실물 크기의 부품들을 만들었다. 몇 가지 가능성을 보인 디자인을 점토로 제작했고, 이것은 아이디어가 개선되면 수정할 수도 있었다. 그 후 회반죽으로 모형을 만들어 이를 조각하고 옻칠을 했다. 모델은 반사되는 빛이 사용자에게 거슬리거나 피로를 주는지 분석하는 데 사용했으므로, 광택은 꽤 중요했다. 개중에는 수화기 다이얼, 끈, 그리고 숫자판 등 완제품과 비슷하게 만든 부품들을 갖춘 것도 있었다. 모든 결정이 내려지면 최종 디자인을 청동으로 만들었다. 이로부터 아세트산부티르산셀룰로스cellulose acetate butyrate, 셀룰로스에 아세트산과 부티르산을 결합시킨 혼성 에스테르로 만든, 진화된 덮개가 완성되었다.

그 과업은 거기서 끝나지 않았다. 통신사는 방대한 계열사를 거느리고 있었다. 상업적으로 전화기 세트뿐 아니라 전화 교환 시설 및 연관 설치 또한 담당하고 있었다. 새로운 디자인은 특수한 목적으로 사용하는 전화기 또한 고려해야 했는데, 그러한 전화기로는 난청 장애가 있는 사람을 위한 전화기, 버튼이 4개와 6개인 전화기, 그리고 사무실 내부의 소통 및 연결을 도와줄 하나의 버튼으로 두 개의 전화선을 사용하는 전화기 등이 있었다. 이러한 기능 중 일부는 기존의 표준 주거 디자인으로 통합될 수 있었으나 그 특별한 변화는 어느 정도의 수정을 필요로 할 것이다.

벨시스템과 우리 회사는 민간 분야를 넘어 군용으로 개발된 전화기 장비와 특수 감지 및 소통 기기를 만드는 작업에도 함께 참여했다. 벨전화연구소에서는 공학자들이 전함의 돛대나 잠수함에 사용되는 음파탐지기 등을 개발했다. 2차 세계대전 이후 우리 회사는 벨시스템과 함께 다양한 종류의 114개 프로젝트에 참여했다. 하지만 새로운 500시리즈 세트야말로, 그 전 모델과 마찬가지로, 우리 회사의 벨시스템의 관계를 보여주는 상징이라고 칭할 수 있다.72~73쪽 참조

가정과 사무실 장식에 점점 더 다양한 색이 사용

됨에 따라, 500시리즈 또한 여러 가지 색으로 출시되었지만, 그중 우리에게 친숙한 검정색은 오래도록 살아남을 것이다.

새로운 전화기는 이미 가정과 사무실에 널리 보급되었고, 벨시스템 관계자와 우리 직원들은 이에 매우 뿌듯해하고 있다. 이는 곧 벨시스템의 관리자 및 공학자, 연구원, 판매원들과 우리 회사의 직원들이 서로 용기를 불어넣고 격려해주며 진행해온 지난 8년간의 협동을 상징한다. 만질 수 있는 통합의 기념비 같은 존재다. 새롭고 더 뛰어난 전화기를 만드는 데 기여하며 우리 모두는 옛 모델의 부품들을 단지 변화가 필요하다는 이유로 바꿔서는 안 된다는 것과, 특정 부품들은 지난 세월 유용하게 쓰였으나, 더 나은 기기와 기술, 그리고 재료 등이 변화를 정당화할 수도 있다는 사실을 배웠다. 그 사례가 바로 받침대 아래에 네 단계로 음량을 조절할 수 있는 장치가 있는 벨로, 사용자가 원하는 음량으로 조절할 수 있게 해준다.

전화기는 현대사회에서 강제력을 행사하는 존재가 되어, 사람들이 일상을 전화기에 맞추는 정도가 되어버렸다. 물론 사생활을 침해한다고 불평하는 이들도 있다. 전화벨 소리는 회의를 방해하기도 하고 벨 소리가 들리면 친구와 나누던 진지한 대화를 중

단하더라도 무조건 전화를 받고픈 충동이 들기도 한다. 그러나 자동차 경적이나 교회 종소리, 비행기가 나는 소리, 그리고 한밤중에 아기가 우는 소리와 같이 집중을 방해하는 다른 소리도 있고, 이들 또한 뚜렷한 목적이 있다. 다행히도 전화 예절에 예민했던 사람들도 이제는 모두가 그러려니 하게 되어, 기분이 상하는 일이 적어졌다.

확실히 전화벨 소리에서는 다급함이 느껴진다. 그저 누군가가 생일 파티에 초대하기 위해 건 전화일 수도 있겠지만, 인생을 바꿀 만한 응급 상황에서 건 전화일 수도 있기 때문이다. 어쩌면 적절히 균형 잡힌 관점으로 전화 통화를 보는 것이 중요하겠다. 6학년 학생이 친구에게 전화를 걸어 전화상으로 함께 숙제를 하는 것은 그다지 중요하지 않지만, 대통령이 수상에게 거는 전화는 국가의 미래에 영향을 미칠 수도 있다.

제8장
육지, 바다, 그리고 하늘

언젠간 모두가, 원자핵이 분열할 때 생기는 에너지를 이용하여 작동되는 개인 마법 양탄자를 타고 출퇴근을 하거나 주말에 가족과 나들이를 가게 될지도 모른다. 하지만 25년 전에 우리가 이용한 불편하고 우울하고 비좁은 대중교통과 비교해봤을 때, 지금의 상황은 그다지 나쁘지 않다.

보통 상황에서, 여행을 떠난 남자는 집에서 그랬던 것처럼 여행하는 동안에도 편안하고 편리할 것이라고 기대해 볼 수 있다. 급한 상황이라면 그는 비행기를 탈 것이다. 시간 여유가 조금 있다면 그는 기차나 배를 탈 것이다. 비용이 문제거나 가까운 거리를 여행한다면 그는 버스를 택할 것이다. 시속 600킬로미터의 속도로 창공을 질주하는 상황이든 안정적으로 국도를 달리고 있든, 혹은 어떤 경우라도 그는 힘들고 고된 여정을 걱정할 필요가 없다. 그는 그의 목적지에 상당히 편안하고 상쾌한 기분으로 도달할 것이라고 기대해도 좋다. 지난 25년간 대중교통에 엄청난 변화가 일어났다. 그 결과 우리는 덜컹거리는 마차를 타던 세대에 비해 마법 양탄자로 여행하는 꿈에 더

가까워졌다.

민간 항공사에서 산업디자이너가 맡는 일은 그간 해왔던 대량생산과 멀어지는 일이다. 진공청소기나 오븐, 온도계 등은 기계로 대량생산하여 시장에 출시하지만, 기차나 배, 혹은 비행기는 주문에 따라 디자인한다. 하지만 이 또한 대중이 이용하는 것이고, 산업디자이너의 기술과 대중에 대한 이해를 여기에도 응용할 수 있다.

요약하자면 디자이너의 과제는 움직이는 이동 수단 안에서 편안하게 지낼 공간을 디자인하는 데 있다. 이를 구현해내기 위해서 디자이너는 이동 수단의 크기와 속도, 능력, 그리고 이동 거리 및 승객이 원하는 호화로움의 수준 등을 계산해야 한다. 기차는 고정된 철로 위를 달리기 때문에 그 움직임을 예측할 수 있고, 가구와 부품들을 고정하지 않아도 된다. 반면 배나 비행기, 또는 버스 안에서의 움직임은 갑작스럽고 예측 불가능하기 때문에, 사물을 고정시켜 놓을 필요가 있다.

비행기는 장거리를 빠른 속도로 이동할 수 있고, 지상의 이동 수단이 교통 체증에 시달릴 때도 빨리 이동할 수 있게 해준다. 기차는 길고 좁은 통로 형태로 되어 있다는 점에서 버스나 비행기와 비슷하지만, 이 둘과는 다르게, 모든 기능을 하나의 시설에 구겨

넣을 필요가 없다. 기차는 여러 차로 나뉘기 때문에, 기능들도 골고루 둘 수 있는 것이다. 공간이 훨씬 넓은 배에서는 조금 다른 가치에 비중을 둔다. 하지만 결국 모든 상황에서 결정 요인은 비용이며, 운송수단을 디자인할 때는 어떻게 하면 최고의 속도와 안정감을 최저가에 공급하면서 동시에 이윤을 남길 수 있을지가 관건이다.

누군가가 전하기를, 어느 날 조지 풀먼George Pullman, 기차의 객차 모습을 고안한 미국의 발명가—옮긴이이 열차 안을 지나가며 질서정연하게 씨를 뿌렸고, 그 결과 의자와 탁자가 열을 맞춰 자라났다고 한다. 단연코 철도 업계는 오랫동안 변화를 거부해 왔다. 산업디자이너가 불려 오기 전, 열차 내부는 불편했을 뿐 아니라, 무서울 정도로 천박하게 꾸며져 있었다.

나무로 된 열차 대신 강철 열차가 등장했을 때 철도 업계는 더 나은 변화를 도모할 기회가 있었다. 하지만 그들은 금속에 나뭇결무늬로 칠을 하여, 철 지난 마호가니mahogany 실내장식을 흉내내려고 했다. 무슨 이유에서인지 모든 카펫과 덮개는 칙칙한 초록색이었다. 조명은 대부분 가지가 달린 촛대 모양을 하고 있었고, 벽에 걸린 전구는 효율성이 떨어지는 촛불 모양이었다. 국민들은 먼지를 모으는 초록색 커튼 뒤에 갇혀, 마약 소굴을 연상시키는 선반 위에서

잠을 자야 했다. 일부 소수의 기차는 아직도 침상이 열려 있는 열차도 있지만, 이렇게 잔혹한 환경에서 승객을 벗어나게 하는 것이 유행이 되었다.

기차 디자인을 위한 이상은 모든 객실의 승객이 동등한 편안함을 누릴 수 있도록 하는 것이다. 교통량은 계속 변하기 때문에, 운행적인 측면에서 이는 어려울 수 있다. 열차 수를 더하거나 빼야 하는 상황이 불가피하기 때문에, 기차의 구성을 고정해둘 수 없는 것이다.

은행 금고의 도어 디자인이 반 세기만에 처음으로 진정한 변신을 했다. 여기 보이는 것은 모슬러 세이프사(Mosler Safe Company)가 그들의 공학적 진보를 현대적 은행업무와 동시대의 건축을 반영하면서 동시에 고객들에게 안전이라는 필수적인 감정을 느끼게 하는 새로운 콘셉트를 반영하라고 산업디자이너에게 주문한 것이다.

오하이오 브라스사(Ohio Brass Company)의 변압기 부싱(bushing)을 작업할 때, 산업디자이너에게 부여된 과제 중 하나는 회사의 아이덴티티를 반영하는 것이었다. 이를 이루어내기 위해 독특한 형태를 만들었고 주물의 윗부분에는 오하이오 브라스의 메인 컬러인 오렌지색을 사용하였다.

링크 애비에이션사(Link Aviation)의 위상 비교기(동일 주파수를 가진 두 파의 위상 차를 검출하는 기기)는 휴대성이 특장점인 연구실용 테스트 장치이다. 게다가, 더 나은 편의성을 위하여 외관과 수동 조작 장치가 개선되었고, 뒤편에는 전선을 넣을 수 있는 공간을 만들었다.

디자이너에게 제시되었던 가장 복잡한 문제들 중 하나인 이 장치는 물, 처리, 가스, 전기, 공기 압력, 공기 흡입, X-ray 뷰어를 탑재하고 있다. 많은 치과들의 새로운 외관은 제조업체인 S.S.WhiteDental을 위한 이 기능적이고 깔끔하며 포괄적인 디자인 덕분이라고 할 수 있다.

모델 "40" 크롤러 트랙터

1200 시리즈 오프셋 원판 해로우

서플렉스(Surflex) 경운기

"LF" 라임 및 비료 배급기

모델 "N" 동력 구동식 스프레더

넘버 14-T 베일러(baler)

소나 말을 대체하는 현대의 농기계들. 존 디어John Deere사의 트랙터에는 '근육'이 많고 실제로 그것이 잘 보이도록 디자인되어 있다. 디어사의 다른 설비들도 어디에 쓰

모델 "70" 표준형 트랙터

넘버 45 자주식 콤바인

넘버 227 옥수수 수확기

는 것인지 알 수 있게끔 디자인되었다. 하지만 모든 제품 라인에서 제품간 유사성은 유지되었다. 쉬운 일이 아니었다. 왜냐하면 12개의 공장에서 50개나 되는 제품들이 나왔기 때문이다!

사용 용이성, 쉬운 유지보수, 그리고 안전성은 워너 앤 스워시사(Warner & Swasey)의 자동 5축 척킹(chucking, 유기물 증착공정 중 유리기판이 중력에 의해 처지지 않게 잡아주는 기술) 기계를 디자인할 때 고수했던 세가지 주요한 지침이었다. 기계와 그것을 작동시키는 사람 사이의 관계와 수동과 시각적 조절 작동의 용이함에 대해 신중히 연구하였다. 결과적으로 쉬운 유지보수와 더불어 개선된 작업환경과 향상된 생산량을 얻게 되었다.

디자이너들은 하이스터사(Hyster)의 리프트 트럭에 팔팔하고 세련된 느낌의 외관을 입히고 싶은 욕심이 있었다. 하지만 연구 끝에 개선된 안전, 시야, 유지보수 요소들을 제공하는 간단하고 투박한 기능주의적 외관을 적용시켰다. 어쨌든, 이 기계들은 4,000파운드를 끌어올릴 수 있다. 그들은 노역 말의 역할을 오랫동안 할 튼튼한 창고 적재용 트럭이지, 경주 기록을 깰 순종 말이 아니었다.

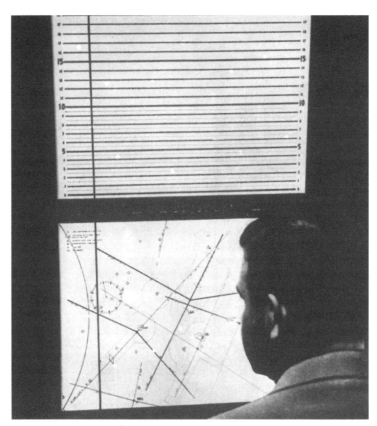

제트 에이지(Jet Age)의 최고의 비행 안전을 위해. 이 항공기 관제 장치 모델을 조작하는 사람은 전자공학의 마법으로 최대 80개 비행기들의 고도, 위치, 신원, 그리고 다른 정보들을 몇 초 이내에 정리할 수 있다. 이 시범 모델은 벨 연구소가 민간항공청의 항공기 항법 개발사와 함께 개발하였다. 완전히 개발되면, 이러한 장치는 작동 기능을 단순화하고 정보를 편리한 형식으로 제공하여 관리자의 피로를 감소시킬 수 있다.

Then

Now

　모든 가정주부가 익히 알고 있듯, 가장 꾸미기 어려운 공간이 바로 길고 좁은 복도다. 그럼에도 산업 디자이너는 복도와도 같은 기차를 편안하고 비율 좋은 방들처럼 보이도록 배치하는 데 성공했다. 대비되는 색을 사용하여 공간의 느낌을 나타냈고, 휴식을 보장하는 의자와 개인실을 배치했다.

　수년 동안 전망 칸은 승객이 창문을 등지고 앉도록 배치되어 있었다. 현재는 승객이 큰 창문을 마주보고 앉게 되어, 목에 경련을 일으키지 않고도 지나는 풍경을 관찰할 수 있다. 뉴욕센트럴철도의 의뢰를 받아 작업을 할 때 우리는 식당 칸과 휴게실에 세련된 사교 모임의 분위기를 내려고 했다. 그에 맞는 가구, 색, 그리고 재료를 사용했고, 동시에 건축적으로는 현대적인 열차의 깔끔한 선을 유지했다. 긴 통로에는 긴 의자와 테이블을 비스듬히 두어 공간을 분리했다. 이 기술은 20세기 급행열차에서 특히나 성공적으로 사용했다. 또한 우리는 안정감을 주는 베이지색이나 자연적인 색조의 색을 사용하고, 밝은 색으로 조화롭게 포인트를 주었다. 간혹 거울을 사용하여 넓어 보이는 효과도 주었다. 그러자 마치 마법을 부린 것처럼, 열차는 더 이상 잘 경작된 양배추밭처럼 보이지 않았다.

　인테리어는 의도적으로 단조로운 형태를 유지했

고, 과한 장식은 삼갔다. 우리는 대중교통의 내부를 때론 북적거리고 때론 반쯤 차 있으며, 간혹 한두 명만 타고 있기도 하지만 절대 비어 있지는 않은 배경으로 상상하는 법을 배웠다. 여기에 탄 사람들은 계절과 시간에 따라 다양한 옷차림을 하고 있을 것이다. 색상 또한 다양할 것이다. 그들 중 다수는 밝은 색의 잡지나 책을 읽고 있을 것이다. 사람들이 있으면 실내 공간이 분주해 보이기 때문에, 우리는 되도록 패널이나 벽화 장식을 적게 쓰려고 노력한다. 또한 우리는 사람들의 소리 또한 고려한다. 모든 자리가 �꽉 차 있다면, 그 사람들에 의해 방음장치가 더해지는 셈이다.

현재 볼 수 있는 기차의 외형은 1930년대 초에 자리 잡은 모양으로, 크게 변화하지 않았다. 화려한 덮개나 가짜 유선형이 잠깐 동안 반짝했지만, 철도원들은 이보다 관리의 용이성이 더 중요하다는 것을 깨닫고, 표준화된 열차로 결정하게 되었다.

열차 디자인은, 여느 것과 마찬가지로, 시행착오를 겪는 것만이 답일 때가 있다. 우리가 작업한, 클리블랜드와 디트로이트, 시카고 등을 가로지르는 초창기의 머큐리Mercury 기차에서 우리는 조리실과 식당 칸 사이의 문에 광전지를 설치하도록 설계도에 명시했다. 처음에는 자동으로 열리는 문에 놀란 종업원이

쟁반을 떨어트리는 일이 종종 있었으나, 곧 이에 적응했고, 머지않아 그 편리함에 감사하게 되었다.

희한하게도, 머큐리 열차는 운행도 하기 전에 사라질 뻔했다. 뉴욕센트럴철도의 회장이었던 고 프레드 윌리엄슨Fred Williamson 으로부터 최종 디자인의 승인을 받았지만, 열차 제작 입찰액이 터무니없이 높게 나와 생산이 취소되었다. 우리 회사는 그 기차에 엄청난 노력을 기울였기에, 나는 그 소식을 듣고 적잖이 충격을 받았다. 그날 나는 조퇴를 하고, 시골로 가는 기차를 타고 떠났다. 가는 길에 모트헤이븐Mott Haven의 철도역 구내를 지나던 나는, 그곳에서 해답을 보았다. 나는 기차에서 내려, 그 길로 뉴욕으로 돌아와 윌리엄슨 회장에게 사용하지 않는 열차를 개조해보자고 제안했다. 그 열차들 중 성공적으로 개조된 머큐리 열차는 실물의 4분의 1 크기로 제작되었다. 머큐리 열차는 철도 디자인의 전환점이라고 할 수 있다. 기관실부터 식기 도구까지, 겉과 안을 통틀어서 모든 것을 하나의 단위로 융합해 만들어낸 첫 유선형 열차였다.

머큐리의 첫 모델이 뉴욕센트럴철도의 인디애나폴리스 공장에서 완성되어갈 때쯤, 정기 점검을 하러 갔다. 내가 방문한 날 마침 몹시 보수적인 철도 회사 부회장이 와 있었다. 그는 기관실부터 전망 칸까

지, 기차 안을 지나가며 나의 작품을 면밀히 관찰했고, 마음에 들지 않는 티를 숨기지 않았다. 나는 그저 조용히 뒤따랐다. 구경이 끝나고 그가 아무 말도 하지 않자, 나는 어떻게 생각하느냐고 물었다. 그는 "클레오파트라의 바지선 같아!"라고 비웃으며 걸어가버렸다.

홍보의 대가 에드워드 버네이스Edward Barnays가 처음으로 머큐리를 타고 여행을 떠났을 때, 그는 내게 전보를 보내, "방문 판매원을 데려다가 신사를 만들었다"고 전했다. 영업 사원의 고귀함을 욕되게 하려고 한 말이 아니었다. 그는 단지 전통적인 타구침을 뱉는 그릇를 없앤 것을 두고 한 말이다. 사람들은 여행을 떠날 때 집에다 예절을 두고 떠나는 듯하다. 벽이나 가구에 발을 올려놓아 깨끗한 표면을 더럽히곤 한다. 여기에서 눈여겨볼 점은 타구가 없어진 것을 사람들이 눈치채지 못했다는 점이다. 이는 사람들은 처해진 환경이나 상황에 따라 달리 행동한다는 나의 믿음을 뒷받침하는 증거가 되어주었다. 제대로 디자인하고 관리하는 장비는 심리적으로 오용을 줄여준다.

간혹 사람들은, 서부 열차에 사용되는 전망대가 왜 20세기 급행열차에는 없는지 묻곤 한다. 그 질문에는 우리가 시대에 뒤떨어진다는 뉘앙스가 담겨 있

다. 오래전 우리는 전망 칸의 지붕에서 돌출된, 유리로 에워싼 구조물을 디자인한 적이 있다. 실제로 우리는 이 디자인안을 철도 회사에 넘기려 했다. 어느 날 저녁, 뉴욕의 그랜드센트럴역을 급히 들어서며 난 불길한 생각이 들었다. 그래서 시카고행 기차를 타지 않았다. 그 대신, 진작 확인했어야 했을 치수들을 확인하기 시작했다. 나의 의구심은 확신으로 변했다. 우리가 디자인한 전망대는, 아마도 운행 첫날, 모든 기차가 역에 진입하려면 지나야 하는 낮은 파크애비뉴Park Avenue 터널을 통과하는 과정에서 잘려나갔을 것이다.

사람들은 간혹 좋은 뜻으로 실용적이지 못한 제안을 하며 여기저기에 무언가를 추가하라고 부추기기 때문에, 나는 우리가 디자인한 기차나 배 혹은 비행기를 타고 여행할 때 다른 사람의 말에 특별히 신경을 썼다. 하지만 정말로 디자인에 도움이 될 조언을 우리가 간과할 가능성 또한 늘 존재한다. 어느 날 아침, 20세기 급행열차가 첫 운행을 하고 있는데 누군가가 내 객실 문을 두드렸다. 나는 전날 다림질을 맡긴 내 양복을 짐꾼이 가지고 온 것이라고 생각했는데, 웬 여종업원이 서 있었다. 그녀는 "이 기차를 디자인한 드레이퍼스 씨가 맞으세요?"라고 묻더니, "제 유니폼도 디자인하셨어요?"라고 말을 이었다. 나

는 우리 회사의 관리하에 디자인한 것인데, 무슨 문제라도 있느냐고 되물었다. 그러자 그녀는 경멸감을 나타내며, "엄마가 만든 것처럼 생겼어요."라고 답했다. 나는 그녀의 표정을 평생 잊지 못할 것이다. 시카고에 도착하자 나는 그녀를 마셜필드 백화점에 데려가 그녀가 새 기차에 더 어울릴 것이라 생각한 '회색 물결무늬에 지퍼 달린' 유니폼을 사주었다.

어느 날 아메리칸엑스포트 여객의 회장 존 E. 슬레이터John E. Slater가 나에게 뉴욕에 있는 그의 클럽으로 점심 식사 초대를 했다. 커피가 제공될 때 그는, "아무도 듣고 싶어 하지 않는 질문을 적으려 한다"고 했다. 그는 주머니에서 봉투 한 장을 꺼내, 뒷면에다가 무엇인가를 적어 내게 건넸다. 거기엔, "대서양 항로 정기선의 실내를 디자인할 시간이 있는가?"라고 적혀 있었다. 그의 얼굴에서 진심을 읽은 난, 그의 질문 아래에 "네"라고 적었다. 오랜 작업 기간의 처음 몇 달간 우리가 쓴 계약서라고는 이 봉투가 유일했다.

그와 만난 다음 날, 우리는 회사를 설립한 이래 가장 큰 프로젝트를 시작했다. 대상 선박은 바로 인디펜던스호Independence와 컨스티튜션호Constitution였다. 각 배의 예상 제작 비용은 2500만 달러였고, 세 등급으로 나뉘는 1000명의 승객과 승무원 500명을 태

올 수 있었으며, 용적 톤수는 2만 9,500톤, 전체 높이 208미터, 그리고 운행 최고 속도는 시속 50킬로미터에 달했다.

우선, 개인 전용실과 라운지 및 공공 공간을 디자인해야 했다. 우리는 매사추세츠주 퀸시(Quincy)에 있는 베들레헴중앙기술원Bethlehem's Central Technical Division에서 일했는데, 불행히도 우리가 그들을 불만스럽게 만들고 말았다. 그들에겐 신성한 선박 소목小木 일에 대한 무지와 전통에 대한 존경심의 부족이 비정통적인 아이디어를 만들어냈고, 이러한 아이디어는 업계를 놀라게 했다. 그중 하나는 우리가 칸막이벽의 연결 부위를 쇠장식이나 널빤지 없이 만들어, 너무 복잡하게 보이는 효과를 없애야 한다고 우긴 일이었다. 그 결과 나는 '널빤지 없는' 헨리 드레이퍼스로 불리게 되었다. 결국 장식 없는 모르타르 이음매를 이용해, 널빤지 없이 시공할 계획을 세웠다.

스케치가 3분의 2쯤 완성되었을 때, 우리는 예전에 머큐리를 기획했을 때처럼 갑작스러운 실망감을 맞이해야 했다. 이번에는 소유주와 정부의 의견이 불일치하여 프로젝트가 잠정적으로 중단되고 말았다.

이 시점에서 아메리칸엑스포트는 전쟁 당시 공격용으로 사용한 엑스포터 등급 선박 네 척을 구매하여 재개종하였고 네 척 중 세 척은 해군 작전 시에

가라앉은 '포 에이시스Four Aces'를 대체하기로 결심한다. 새로운 에이스호들은 각각 125명의 승객과 1만 톤의 화물을 실을 수 있고, 길이는 144미터였다. 불운한 이전 모델의 이름을 따, 엑스칼리버Excalibur, 엑서터Exeter, 엑스캄비안Excambian, 그리고 엑소코르다Exochorda라고 이름을 지었다.

규모가 더 큰 선박을 위해 고안한 콘셉트가 새로운 에이스호들을 보완하는 데 실제로 사용되었고, 인디펜던스호와 컨스티튜션호의 제작이 다시 시작되면 이는 실험적 실습으로 남을 것이라는 생각이 늘 있었다. 이는 실제로 일어났다. 에이스호들이 완성되기 직전, 인디펜던스호와 컨스티튜션호 제작 작업이 다시 시작된 것이다.224~225쪽 참조

이렇게 큰 프로젝트에서는 서로 자주 연락을 하는 것이 필수였고, 작업이 진행될수록, 협동심 또한 단단해졌다. 베들레헴 해양관리부의 대표들과 소목 계약자, 그리고 산업디자이너들은 일주일에 한 번씩 회의를 했다. 이러한 회의들은 항상 평화롭게 흘러가지만은 않았지만, 늘 친근한 환경에서 진행됐다. 그러는 사이, 아메리칸엑스포트는 두 개의 위원회를 설립했는데, 하나는 슬레이터을 필두로 한 부서장들로 구성되어 있었고, 다른 하나는 모든 부서의 대표자들로 구성되어 있었다. 이 두 번째 위원회는 디자인

과 배치, 승인받은 재료, 그리고 배에 실을 수백 가지의 물건들과 관련된 모든 것들에 대해 토론하고 투표했다. 만장일치의 결과가 나오면, 해당 제품은 상부에 전달되었다.

우리의 직원은 프로젝트 담당자와 보조원, 수석 디자이너, 건축사, 장식가, 그리고 다수의 공예가들로 이루어져 있었다. 간혹 자문 위원 또한 불러들여, 미술품, 조명, 음향 등에 대한 조언을 구했다. 수천만 장의 그림과 초안을 그리고, 라운지와 그 안의 가구들을 4분의 1로 축소된 모형으로 만들었다. 처음에 이것은 엑스포트사에게 우리가 무얼 하는지 보여주는 목적으로 사용되었으나, 점차 홍보용으로 바뀌었고, 결국 조선소 소장이 디자인을 시각적으로 이해하는 데 도움이 되는 자료가 되었다. 우리는 조선소와 소목 계약자가 그린 셀 수 없이 많은 제작도를 확인했다.

모든 가구는 우리 사무실에서 디자인했다. 몇 년 전 바다를 항해하며 정강이를 부딪힌 적이 있는 나는 모든 모서리를 둥글게 만들자고 주장했다. 가구는 낮은 천장과 작은 방에 맞추어 작게 제작했고, 사용 공간을 작은 구역으로 나누어 호텔 로비와 같은 느낌이 나지 않도록 했다. 깊이를 더해주고 시야를 넓혀주는 거울과 액자를 걸어, 냉방을 가동하는 개

인실 내부에서도 창이 있는 바깥방에서만큼 널찍하고 안락한 분위기를 느낄 수 있게 했다.

공공 구역에 벽화를 그릴 예술가들을 선발할 때가 되자 우리는 예술가를 만나고 미술관을 다수 방문하여 선박당 10만 달러가 넘게 들어갈 투자액에 걸맞은 작품을 찾고자 했다. 우리는 어떤 방향으로든 극단적으로 치우치지 않으면서도 뛰어난 작품을 원했다. 해양 관리부가 최종 선택 및 승인을 한 후, 작업은 순탄하게 흘러갔다. 실제로, 미처 발견하지 못한 작업상의 실수로 자신의 벽화를 30센티나 잘라내야 했던 예술가조차 아무런 불평을 하지 않았다. 하지만 한번은 한 조각가가 자신의 사인이 가져다주는 장식 효과가 너무도 마음에 든 나머지, 최종 작품에 크고 빨간 글씨로 사인을 새겨 넣은 적도 있다. 그녀는 사인의 크기를 줄이는 것도 완강히 거부했다. 다행히 그 조각의 반대편도 똑같이 아름다웠으므로, 우리는 앞면을 칸막이벽 쪽으로 돌려 두었고, 조각가 자신을 제외하고는 아무도 차이를 눈치채지 못했다.

우리가 이 배들을 작업할 때보다 더 강하게 통제권을 행사한 산업디자이너는 없을 것이다. 심지어는 도자기나 유리그릇, 그리고 대부분의 은제품도 우리가 직접 디자인했다. 각 선박에는 1만 6,800점의 도

자기 제품, 6600점 이상의 오목한 그릇, 그리고 7720점의 은쟁반이 있었다. 28곳의 회사가 길이 5.8킬로미터가 넘는 천을 꾸몄고, 카펫 제작자 다섯 명이 선박당 7킬로미터가 넘는 길이의 카펫을 깔았다. 우리는 설탕과 비누 포장지, 그리고 메뉴판, 메모지, 카드, 냅킨, 성냥, 재떨이, 표지판, 꽃병, 승무원 유니폼 등을 디자인했다.

슬레이터와 점심 식사를 하고 나서 7년이 흐른 뒤, 나는 인디펜던스호가 퀸시 조선소에서 출항하는 기념으로 몇백 명의 손님들과 함께 보스턴으로 초대를 받았다. 나는 뉴욕에서 특별 열차를 타고 가, 새로운 선박을 위해 축제를 여는 뉴욕항으로 돌아올 예정이었다. 그러나 출발 직전 나는 기차표를 취소하고 비행기를 탔다. 어마어마한 팬들이 몰려오기 전에 그 배에 혼자 타보고 싶었기 때문이다. 판자를 건너가니 그 거대한 배는 비어 보였다. 하지만 갑판 위를 살펴보다가 내 쪽으로 다가오는 한 사람을 발견했다. 자세히 보니 슬레이터였다. 그 또한 완성된 꿈과 혼자 있어보고 싶었던 것이다. 우리는 함께 배를 둘러보며 말은 거의 하지 않았지만, 그 또한 오래전 편지 봉투 뒷면에 적은 단순한 질문이 어떤 일을 초래했는지 생각하고 있을 것이라 확신했다. 점검을 마친 그는 이렇게 말했다. "한 군데도 바꾸고 싶지 않을 정

도로 완벽하군."

나는 25년 전에 처음으로 비행기를 탔는데, 시카고에서 일리노이주 스프링필드로 가는 단발비행기였다. 탑승객은 나 혼자였고, 의자는 없었다. 나는 우편물 가방 위에 앉아서 갔다.

처음으로 대륙을 횡단하는 비행을 할 때는 고리나무로 만든 의자를 장착한 포드사의 3기통 엔진 비행기를 탔다. 여정은 3일 동안 계속되었고, 매일 밤 우리는 착륙하여 호텔에서 묵었다. 지금의 빠르고 편안한 비행기 여행과는 사뭇 다른, 조금은 원시적인 방식이었다.

머지않아 제트기를 타고 대서양과 아메리카 대륙을 세 시간 안에 가로지를 날이 올 것이다. 이는 태양을 상대로 하는 경주이며, 시차를 감안한다면, 뉴욕을 떠난 시간에 로스앤젤레스에 도착하게 될 것이다.

이렇듯 새로운 시대는 기체역학을 완전 정복한 공학자들에 대한 경이로움과 존경심과 연관 지어 생각할 수밖에 없다. 하지만 동시에, 속도가 얼마나 빠르든지 간에, 상업적 비행에서는 무엇보다도 이윤을 중요시한다는 사실을 명심해야 할 것이다. 알맞은 가격에 일반적이고 믿을 만한 서비스를 제공하면서 이윤을 남기려면 항공사는 1그램의 무게와 1밀리미터의

공간까지도 사용해야 한다.

무게와 공간, 이 두 가지 제한 사항은 비행기에 탑승하여 일하는 모든 이들의 마음속에 깊이 박혀 있다. 록히드Lockheed 항공사의 로버트 그로스Robert Gross 회장이 우리에게 슈퍼콘스텔레이션Super Constellation의 디자인을 새롭게 하는 일을 맡겼을 때, 우리는 반사적으로 무게 위주로 생각하고 있다는 걸 깨달았다. 명세서를 살펴보니 무게를 1파운드 줄일 때마다, 15년 수명 기간 동안 총 2천 달러가 넘는 비용을 절감할 수 있었다. 그렇다 보니, 고객에게 편안함을 줄 수 있는 것이지만 너무 무겁거나 커서 빼야 하는 경우가 있었다. 하지만 주어진 예산 내에서 실내를 멋지게 꾸미는 일도 물론 가능하다. 초경량 카펫을 사용하고, 어두운색 천으로 연대감을 주며, 의자와 침대에는 유리섬유를 사용하고, 두꺼운 것 대신 얇은 가죽을, 그리고 칸막이는 벌집 모양 패널을 사용했다.222~223쪽 참조

거대한 비행기 실내를 디자인하는 작업에서 디자이너에게 주어지는 공간은 더 늘릴 여지가 없는 거대한 오이나 시가의 내부 공간 정도일 뿐이다. 길이가 1센티마다 바뀔 수 있는 그 외형은 기체역학 법칙에 따라 확고하게 정해져 있다. 디자이너가 유일하게 욱여넣을 수 있는 것은 그의 상상력뿐이다.

언뜻 보면 비행기 실내는 밖에서 안으로 디자인되어, 제품의 내부가 외형에게 영향을 끼쳐야 한다는 산업디자인의 기본 개념을 거스른 듯 보일 수도 있다. 하지만 기체역학 혹은 비행기의 외부는 공기를 뚫고 나아갈 장치의 일부가 되는 것이다. 그렇기에, 이러한 경우, 비록 디자인은 반대로 하지만, 기능을 디자인보다 우선시해야 한다는 원칙은 그대로 따른다.

비행기 탑승객을 편안하게 하는 데 있어 모순적인 점 중 하나는, 제공할 수 있는 공간에 제한이 있지만, 동시에 항공사는 완벽한 유연성을 요구한다는 것이다. 수송기는 어떠한 용도로도 사용할 준비가 되어 있어야 한다. 장거리 비행 시에는 연료가 더 소모되므로 승객의 수를 줄인다. 그래서 대양을 횡단하는 비행기는 보통 다른 여객기에 비해 자리 간격이 넓다. 하지만 단거리의, 비용이 덜 드는 비행을 할 때를 대비해 좌석을 쉽게 개조하거나, 혹은 비상시 공군이 사용하거나 화물을 싣기 위해 완전히 분해할 수 있어야 한다. 대부분 기종에는 바닥과 같은 높이에 세로로 선로가 설치되어 있어서 이처럼 빠른 변신이 가능하다. 좌석과 칸막이벽, 심지어 주방 장비마저도 필요에 따라서는 여기에 연결하여 이동하거나 제거할 수 있다.

비행기 내부에서 가장 중요한 요소는 단연코 좌

석이다. 사람은 편안한 상태에선 모든 것이 아름답게 보이기 마련이다. 편히 쉴 수 있고, 음식도 더욱 맛있으며, 비행시간도 짧게 느껴질 것이다.

조와 조세핀은 좌석 디자인에 엄청나게 큰 도움이 되었다. 사람들은 저마다 다른 체형과 비율을 가지고 있는데, 좌석은 이런 다양한 사람들 모두에게 잘 맞아야 한다. 우리의 진단표가 도왔고, 자문을 구한 정형외과 의사 또한 우리의 지식을 넓혀주었다. 하지만 허리를 받쳐줄 딱딱한 의자를 사용하면 승객들이 덜 피곤할 것이라고 한 의사들과 우리는 조금 생각이 달랐다. 비행 시 심리는 중요한 역할을 하고, 우리는 승객들이 푹신한 의자에 앉아서 갈 때 느끼는 호사로움과 안정감을 즐긴다는 사실을 잘 알고 있었기 때문이다. 오늘날의 비행기 좌석은 이러한 견해들을 절충해서 만든 것이다.

미래의 비행기는 전후좌우로 완벽하게 조절할 수 있을 것이다. 손잡이 하나만 돌리면 승객은 여러 단계의 부드러움과 딱딱함 사이에서 자신에게 알맞은 단계를 선택할 수 있을 것이다. 의자에는 접을 수 있는 발받침 또한 장착될 것이다. 예전에 난롯가에 놓여 있던 의자처럼, 조절 가능한 귀 모양의 부위가 있어, 머리를 기댈 수 있고 더 사적인 느낌을 가질 수 있을 것이다. 왼쪽 '귀'에는 개별 독서등이 있어, 주변

사람들에게 방해를 주지 않고 책을 읽을 수 있을 것이다. 오른쪽 '귀'에는 작고 개별적으로 작동할 수 있는 스피커가 달려 있어, 안내 방송이나 라디오, 혹은 음악의 음량을 조절할 수 있을 것이다. 좌석 전체를 마치 전자 플러그처럼 꽂을 수 있을 것이다. 각 좌석 옆이나 아래에는 가방을 저장할 공간이 있을 것이다. 그리고 승무원을 호출하는 벨이 팔걸이에 부착되어 있을 것이다. 무엇보다도 이 좌석은, 대기 상태가 불안정하거나 비상착륙을 할 때 최고의 안전을 보장할 것이다.

불쌍한 의자 하나에 너무 많은 것을 바라는 것처럼 보일지 모르지만, 비행기 좌석은 치과 의자나 미용실 의자와 마찬가지로, 그저 단순한 의자가 되어서는 안 된다. 안전성과 편안함, 그리고 은밀함을 겸비한 복잡한 기계가 되어야 한다. 독립적인 동시에 수하물의 무게에 따라 기체의 균형을 맞추기 위해 움직일 수 있어야 하고, 지금처럼 기내 벽에 붙어 있는 단추와 등 옆에 둘 필요는 없다. 현재 상태에서 의자를 이동한다면 발생하는 문제는, 더 이상 창문 가까이에 있지 않게 된다는 점이다. 이를 해결할 수 있는 방법이 있다. 요즘 비행기에 들어가는 알루미늄 외벽은 내구력을 키워주는 필수 요소다. 이러한 응력 외피 구조골조뿐만 아니라 외피도 하중의 일부를 담당하게 하는 구조로

이루어진 모든 문과 창문은 부하를 줄여주고 보조물이 구조물을 지탱하는 것을 돕는다. 언젠간 티타늄처럼 강하고 가벼우면서도 투명한 금속 혹은 플라스틱으로 하나로 길게 연결된 창문을 만들 수도 있다. 이러한 구조가 가능해진다면 의자의 배치를 바꾸고도 어느 위치에서도 전망을 확보할 수 있을 것이다.

이러한 전망은 비행기 내부가 오늘날과 달라질 것임을 암시한다. 지금 우리는 과도기에 들어선 듯하다. 푹신한 의자와 카펫, 그리고 작은 창에 달린 커튼 등 세속적인 상징물은 이 비행 개척자 세대에게 필요한 안정감을 제공해주었다. 그리고 그 안정감을 담보로 탑승객들은 기능적인 실내디자인을 기대해볼 수 있는 것이다. 인간인 승객과 그가 최근 탑승 경험을 통해 얻은 자신감 그리고 성숙한 사고방식을 제외하고 모든 것이 달라질 것이고, 그는 곧 지금처럼 거실 흉내를 내는 모양이 아닌, 성층권을 뚫고 날아갈 듯 보이는 비행기의 실내 구조를 받아들일 준비가 될 것이다.

제트 여객기의 등장으로 공학자들은 우리가 미처 깨닫기도 전에 플래시 고든Flash Gordon, 미국의 공상만화 제목이자 주인공으로 금속성의 굵은 벨트를 차고 있다─옮긴이의 꿈을 실현시켰다. 산업디자이너는 이제 새로운 요소와 한계에 대해 고민해야 한다. 그 예로 우리는 외부 엔진 소음

을 줄이기 위해 모든 방음장치를 다 사용해보았지만, 초음속 비행기는 기분 나쁠 정도로 조용해서 우리는 정반대되는 문제에 부딪혔다. 오히려 비행기에 탑승한 백 명의 승객들이 대화하는 소리는 거슬릴 수 있으므로, 방음장치가 필요하다. '비행기가 너무 조용하면 배경음악을 깔아야 하나?'라는 궁금증이 생길 수도 있다. 혹은 고요함을 원하는 승객과 즐길거리를 원하는 승객들을 분리하기 위한 칸막이가 필요할까?

우리가 록히드사를 위해 제트기를 연구를 할 당시, 영국의 경비행기 코멧Comets을 타고 런던과 로마 사이를 출퇴근하던 직원이 있었다. 그는 비행기의 파격적인 요금과 상승각, 그리고 동력과 속도에 비해 상당히 낮은 소음 등을 인상 깊게 여겼다. 그는 비행기 소음이 피스톤 엔진을 장착한 비행기라기보다는 바람 부는 소리에 더 가까웠다고 묘사했다. 상공 12킬로미터에서 비행했음에도, 일반적인 5킬로미터 상공에서 비행할 때보다 더 높게 느껴지지 않았다고 한다. 조사 결과 승객들은 모든 면에서 비행이 정상적이었다고 느낀 것으로 나타났다. 이 조사 결과는 그가 찾아낸 사실들을 미래에 요구로 옮기는 작업을 하게 해줄 것이다.

비행 과정에서 발생하는 모든 문제가 기체라는 원

통 안에서 일어나는 것은 아니다. 조와 조세핀이 불만스러워 하는 사항 중 하나는 도착 지점에서 짐을 찾는 데 걸리는 시간이 너무 길다는 것이다. 뉴욕에서 한 시간 만에 워싱턴에 도착해, 짐을 찾으려 20분을 기다리는 일은 짜증을 유발한다. 나는 예전에 까만 수첩에다 1년간 비행기를 탄 시간과 함께 짐을 찾는 데 걸리는 시간을 적어둔 적이 있다. 1년간의 기록을 마치고 나는 그 우울한 결과를 항공사에 있는 지인들에게 보냈다.

수도 없이 많은 종류의 기계적 지원이 고안되었고, 동시에 공항 직원들 또한 수화물을 빨리 다루도록 특훈을 받았지만, 별로 나아진 것은 없었다. 록히드 항공사는 곤돌라 형태의 컨테이너를 개발하여 승객들이 항공사 데스크에서 짐을 부치면 그 안에 실었다. 곤돌라는 비행기로 이동되어 수송칸 하부에 고정되고, 비행하는 동안 그 상태로 있게 된다. 도착지에서는 그 반대로 진행된다.

나는 내가 디자인한 가방을 들고 다니는데, 이것만 있으면 3일간 살 수 있다. 가방은 의자 아래에 넣을 수 있는 크기로, 그 안에는 내 옷들과 세면도구와 더불어, 우표가 붙어 있고 주소가 적혀 있는 종이봉투 여러 장이 들어 있는데, 이는 매일 빨래를 우편으로 보내는 데 사용한다. 세탁 및 건조가 용이하며 다

림질이 필요 없는 합성 소재로 만든 옷이 증가하고 있어, 아마도 점점 늘어나는 비행기 승객들은 짐을 최소한으로 꾸려 더 작은 가방에 넣어 다닐지도 모른다. 작은 가방은 기내에 들고 탑승하여 좌석 위나 아래에 보관할 수도 있다. 이는 현재 여러 항공기에 적용되고 있다.

어느 날 나는 다음 날 아침 로스앤젤레스에서 열리는 회의에 참석하기 위해 뉴욕의 국제공항에서 야간 비행기를 탔다. 비행기가 활주로를 달리자 나는 이륙을 기다렸고, 내가 피곤하다고 하자 승무원 하나가 휴식을 권유했다. 나는 겉옷을 벗고 약한 수면제를 복용한 후, 나의 침대로 가 즉시 잠이 들었다. 어쩌면 지나치게 고요한 탓이었는지, 나는 잠에서 깼다. 아주 잠깐 나는 죽어서 다른 세상에 왔다고 생각했다. 승무원을 호출했지만, 아무도 오지 않았다. 한 번 더 길게 호출을 시도했다. 하지만 역시 답은 없었고, 그래서 나는 침대칸에서 나와 복도를 걸어갔다. 기내는 텅 비어 있었고, 조종실 또한 마찬가지였다. 문 가까이 가서야 공항 직원과 마주쳤는데, 그는 나만큼 놀란 기색이었다. 날씨 때문에 비행기가 취소되었다고 했다. 침대칸의 커튼에 가려져 있던 나를 깜빡한 것이다.

제9장
활짝 트인 길

　결코 말을 대신할 수 없을 것이라고들 했지만, 갈수록 자동차는 대체 불가능한 존재가 되고 있다.

　마지막으로 확인했을 때, 4,381만 1,260대의 두 눈을 부릅뜬 딱정벌레들이 공간을 집어삼킬 기세로 온 나라의 고속도로와 국도의 500킬로미터 거리를 주행하며, 연간 8000억 킬로미터를 달리는 것으로 나타났다. 캘리포니아주 남부는 세계에서 자동차 교통량이 제일 밀집된 지역으로 나타났는데, 주민 세 명 중 한 명이 자동차를 소유하고 있고, 나머지 사람들 또한 하루빨리 할부금을 낼 여건이 되기만을 기다리고 있다.

　과거에는 의식주가 3가지 필수 요소였으나, 지금은 여기에 자동차가 추가되었다. 사실상 성인 남성 중 대다수가 차를 우선으로 꼽는다. 차고에 사는 이 번쩍이는 괴물은, 소년 시절 장난감 기차가 그러했듯, 현재 소유물 중 가장 소중한 물건일 것이다. 사람과 가장 친하다는 반려동물도 자동차에게 밀려날 지경이다. 자동차는 단지 이동 수단이 아니라, 이를 소유한 이의 사회적 지위와 개성을 반영하는 빛나는 상

징과 같은 것이다. 그는 친구들에게 자신이 소유한 차의 속도와 추진력, 주행 능력, 그리고 낮은 외관에 대해 자랑할 것이다. 흙받기 부분에 난 첫 흠집은 가장 중대한 비극이다. 기화기에 주입할 혼합물을 섞을 때는 첫째 아이의 분유를 탈 때보다 더욱 신경을 쓰게 된다.

집을 사거나 지을 때, 보통 그곳에 오랫동안 살 것이라 생각한다. 그리하여 방의 개수와 거실의 크기, 바비큐 화덕 등을 세밀히 살펴본다. 그러고 난 후 천천히, 보수적으로 결정을 내린다. 이러한 조심성은 차를 고를 때는 볼 수 없다. 마치 반짝이는 금속에 눈이 먼 것처럼, 순간적인 충동에 이끌려 짜릿하고 과한 모양의 차를 선택하게 될 수도 있다. 특히 바퀴는, 그의 취향이나 유행이 변한다면 언제든지 갈아치울 수 있을 것이다.

설문 조사에 따르면, 남성은 가격에 상관없이 자신의 자동차가 최고의 호화로움을 갖추길 원한다. 제조업자들은 브랜드별로 다양한 모델을 내놓는데, 화려한 차들이 평범한 차보다 점점 더 많이 팔리고 있다. 한 회사 매출에서 차지하는 비중을 보면 최상위 3376달러짜리 모델이 60퍼센트를 차지하며, 기본 2323달러 모델의 비중은 40퍼센트밖에 되지 않는다. 심지어 비싼 모델의 판매 비중이 85퍼센트를 차지하

는 시리즈도 있다.

자동차 소유주로서 나는 내 차의 기계장치와 안전성, 브레이크, 그리고 무게와, 급회전 시 네 바퀴를 모두 지면에 고정시켜 주는 밸런스에 감탄하곤 한다. 나는 마감 기한과 회의, 그리고 전화 통화로 가득 찬 내 삶에 사적인 시간을 주는 이 차에 감사한다. 그리고 내구력과 신뢰도 또한 믿음직스럽게 여긴다. 내 손길에 조용히 응답하는 순종적인 하인과도 같다.

산업디자이너로서 나는, 내 차가 보완할 점이 많다고 느낀다. 매끈한 동시에 강인하게 생겼지만, 형식이 기능을 따라가야 한다는 점에서 아름답지 못하다. 그리고 외형을 고안할 때 조와 조세핀 같은 인체 모델을 이용해 테스트하는 과정을 거치지 않은 게 분명하다.) 다수의 자동차는 운전사가 조심하지 않으면 탈 때 머리를 부딪히게 되어 있다. 그리고 운전석에 앉을 때 꿈틀거려야 할 수도 있다. 내릴 때 역시 발목을 삘 가능성이 있다. 또한 시야가 가린다고 느낄 때도 있을 것이다.

이렇듯 디자인상의 노골적인 오류의 근원은 거대하고 화려한 자동차 산업 그 자체에서 찾아볼 수 있다. 자동차 산업이 탄생하고 성장한 과정을 보면 온통 뒤죽박죽이다. 크라이슬러사가 1936년에 출시한 에어플로 모델은 대중이 받아들일 준비가 되어 있지

않아 실패로 끝났다. 몇 년 후, 차체를 디자인하는 사람들은, 다른 어떠한 것보다도 공기의 저항을 덜 받는 외관을 강조했다. 일반 가정에서 사용하는 자동차에는 그러한 외관이 불필요했는데도 말이다. 하지만 이미 선을 그어놓은 상태였으므로, 그들은 대중이 필수라고 여기는 낮고 매끈한 외형을 포기하지 않는 선에서 비좁은 내부에 승객을 밀어 넣는 디자인을 선택할 수밖에 없었다.

물론 이 결정 뒤에는 엄청난 캠페인이 있었다. 반복적인 잡지 광고를 비롯해 라디오와 TV, 그리고 신문과 이동 공연은 큰 효과가 있었고, 이러한 맹공격을 당한 사람들은 당연히, 의식주를 포기하고 화려한 거인을 위한 장기 할부를 선택하게 된 것이다.

확실히 제조업체들은 무엇이든 팔 수 있을 것 같았다. 1948년형 캐딜락이 처음 생선 꼬리를 달고 나타났을 때, 사람들은 비웃었다. 그 꼬리는 어울리지 않았고, 놀림감처럼 보였다. 그러나 몇 년간 강압적으로 밀어붙인 결과, 그것은 좋은 품질의 상징이 되었고, 여러 회사들이 모방하기 시작했다.

디트로이트의 자동차 제조사들은 '대장 따라 하기 놀이'를 잘하기 때문에, 혁신적인 자동차 디자인이 그리 오래가질 않는다. 성공을 거둔 새로운 기능은 조심스럽게 지키려 하지만, 어떻게든 비밀은 새어

나가고, 비슷한 신제품이 경쟁사들에서 동시다발적으로 나온다. 제조업자는 계약 조건에 따라 1년 동안 보호를 받지만, 그 후로는 경쟁자가 동력 조향이나 굴곡진 다시각적 바람막이 창, 혹은 자동 조절 가능한 좌석 등을 따라 할 수 있는 것이다.

물론 이것은 좌절한 한 산업디자이너가 디트로이트의 어느 방구석에 앉아 신 포도를 먹고 씨를 뱉어 내며 하는 말처럼 들릴 수도 있다. 하지만 나는 3년간 자동차 제조 공장에서 근무했으므로, 저러한 경우가 아니다. 덧붙여 말하자면, 나는 아무것도 이뤄 내지 못했는데, 내 노력이 부족했다거나 의뢰인 측의 인내심이 부족해서 그런 것이 아니다. 그 이유를 간단히 말하면, 이 사업이 하도 광활하고 성공적이어서 이미 존재하는 것에 무언가를 더하는 것 외에 매끄럽게 빛나는 흐름을 방해하는 것이 현명하지 못하다고 생각했기 때문이다. 내 무례한 불평에도 불구하고, 그리고 늘 그렇듯 뒤죽박죽으로 일을 해야 했음에도 불구하고, 자동차 디자이너들은 통합이라는 작은 기적을 이뤄냈다.

물론, 차체 디자이너가 맞닥뜨리게 되는 역설이 있다. 그들에게 주어진 임무는 바로 기존에 수립된, 외형에 우선순위를 두는 기본 콘셉트에 맞춰 자동차를 디자인하는 동시에 안정감을 보장하고 승객의 시

야를 확보하는 일이다. 내가 보기에 이러한 문제 해결 방식은 순서가 거꾸로 된 것 같다. 먼저 인원 5명을 과학적으로, 편안하게 탑승시키고, 그런 다음 그들의 신체 조건과 다양한 자세를 충분히 연구한 후 주위의 것들을 만드는 것이 올바른 순서이다. 그렇게 한다면 현재 사람들이 겪는 불편함을 없앨 수 있을 것이다.

내가 이상적으로 생각하는 미래의 자동차는 시속 240킬로미터로 달리거나 금속으로 번쩍거리거나 표범 무늬 의자를 갖추고 있을 필요가 없다. 그 대신, 안전성과 탑승객의 편안함을 진지하게 고려해야 한다. 예를 들어, 야간 운전 시 빛 반사를 없애주는 방법이 고안될 것이다. 후방 시야 확보를 위해, 각이 넓은 잠망경을 설치하여, 후방부 전체를 볼 수 있게 될 것이다. 지금의 자동차들은 거의 대다수가 차체가 낮아서, 바른 자세로 앉기란 불가능하다. 얼마 전에 나는 1908년형 롤스로이스를 탔는데, 조금 오래된 차였지만 나는 편하게 바로 앉을 수 있었고, 모자가 천장에 닿지도 않았으며, 전후좌우를 모두 살필 수 있었다. 어쩌면 언젠간, 주차를 하는 간단한 방법도 생겨나, 운전사가 직각으로 설정된 보조 바퀴를 내리면, 자동차가 빈자리로 그대로 미끄러져 들어갈지도 모른다.

가끔 나는 자동차를 대량생산하는 공장을 방문하곤 한다. 그곳의 독창성과 효율성을 보고 있노라면 정말 놀랍다. 반짝이고 매끄럽고 잘 꾸며진 자동차들이 소란스러운 생산 라인을 뚫고 나오는 모습은 마치 탄생의 기적에도 비할 수 있을 정도다. 그럼에도 나는, "생산을 멈춰!"라고 소리 지르며 생산되어 나오는 차들이 빛 반사의 오류가 있다고 지적하고 싶은 충동이 든다. 디트로이트에서 고안하는 자동차 디자인은 자동차뿐만 아니라 사회 전반의 취향에도 큰 영향을 끼친다. 차의 효율성 혹은 심미성과 아무런 관련이 없는 터무니없는 디자인 요소조차 대중에게 홍보해서 먹혀들면, 토스터나 타자기 등에도 아무렇지도 않게 모방되어 쓰일 수 있다. 물론 이러한 디자인이 성공을 거둘 수는 있으나, 고상하지 않은 디자인임은 변함없다.

그럼에도 자동차 디자인의 세계가 황무지로만 가득한 것은 아니다. 레이먼드 로위Raymond Loewy, 미국이 한참 성장하던 시기에 수많은 제품을 디자인하며 부귀영화를 누린 디자이너. 부드러운 유선형 디자인과 화려한 디자인을 많이 선보였다. 그의 디자인은 미국의 성장기를 상징한다. 최초로 시장조사를 기반으로 한 디자인을 했다─옮긴이가 전쟁이 끝난 후 처음 디자인한 스튜드베이커Studebaker 모델은 그 차의 특성을 정직하게 잘 보여주었다. 내가 볼 때 로위는 자동차 산업 전체를 현명한 디자인

의 길로 이끌어준 장본인이다.

　외형이 어떻든 간에, 자동차는 우리의 삶에 자리를 잡아, 자동차 판매장에서 축간거리를 따져보는 것보다 훨씬 복잡하고 골치 아픈 문제를 만들고 있다. 일종의 '은총이자 저주'인 셈이다. 전국 사방곡곡에 깔린 순탄한 고속도로를 타고 달릴 수도 있고, 국경을 넘어, 도시와 산과 사막, 그리고 강을 보며, 그 전까지만 해도 그림엽서로 밖에 볼 수 없었던 영광스러운 광경들을 직접 목격할 수 있게 되었다. 자동차는 고립된 지역에 사는 사람들에게는 신의 선물과도 같고, 바쁜 대도시에 사는 이들에게는 대체 불가능한 편리함을 제공해준다. 하지만 동시에 골칫거리로 작용하기도 한다. 도로에 자동차가 한 대 추가될 때마다, 위험이 한 가지 더해지는 셈이다. 이제 상대적인 안전만 존재할 뿐, '절대 안전'이란 없다.

　1953년 미국에서 교통사고로 사망한 사람은 3만 8000여 명이며, 135만 명이 다쳤다. 3년간의 한국전쟁 기간 동안, 사망자는 약 2만 5000명, 그리고 부상자는 10만 명 정도였다. 한국전쟁은 이제 끝났지만, 고속도로에서는 매년 학살이 벌어지고 있다.

　이러한 대학살의 책임은 무모하고 생각 없이 너무 빨리 달리는 운전자에게도 있지만, 비효율적으로 설계된 고속도로와 정신을 혼미하게 하는 도시의 도로

에도 있다. 여러 도시를 뚫고 지나가며 전국을 관통하는 자유 도로와 유료 고속도로들은 공학 기술의 승리이자 교통 체증을 푸는 데는 요긴하겠지만, 동시에 충격만큼이나 위험할 수 있다. 이러한 것들은 '고속도로 최면'이라고 불리는 상태를 야기하기 때문이다. 앞에 펼쳐진 일자 도로를 바라보고 단조로운 엔진 소리를 들으며 주행하는 운전사는 일종의 최면 상태에 빠지게 된다. 운전사가 정신을 차리지 않으면 추월을 하려다 균형 감각을 잃고 반대편에서 다가오는 차를 들이박을 수도 있다. 혹은 앞의 느리게 가는 차와 추돌할 수도 있고, 이로 인해 속도가 빠른 여러 차들이 연달아 사고를 낼 수도 있다. 아주 끔찍한 일이 아니라면 그러한 사고는 만화책에서나 볼 수 있을 법한 광경이다.

언젠가는 자동차에 탐지 장치가 부착되어 앞차와의 간격을 조절해주고 자동으로 엔진의 속도를 줄여줄 날이 올 수도 있다. 그때까지는, 이러한 고속도로 최면을 없애줄 다른 장치를 찾는 수밖에 없다. 고속도로 광고판은 많은 비난을 받았지만, 어찌 보면 단조로움을 없애주는 역할을 하기는 한다. 밤이 되면 빛이 나는 넓게 펼쳐진 꽃밭이나 잔디밭, 또는 수풀 등도 좋은 대안이 될 수 있다. 조각이나 그 지역 역사의 한 장면 혹은 유망 직업이나 아름다운 경치 등을

묘사해놓은 긴 그림판도 그 역할을 할 수 있다. 고속도로 표면을 여러 색으로 칠할 수도 있고, 도로의 질감에 변화를 주어 바퀴가 지나갈 때 다른 소리를 내게 할 수도 있다. 고속도로 최면은 아직까지 고민하고 노력해야 할 과제 같은 분야다. 극심한 교통 체증으로 스트레스를 겪는 사람들에게 나타나는 또 다른 심리적 현상인 교통 불안증 또한 마찬가지다. 도로변 쉼터와 더욱 과학적인 교통 통제가 해답으로 가는 길이겠지만, 지속적으로 증가하는 자동차 수에 맞춰 효과를 볼 수 있는 방안은 아직 개발되지 않았다. 소형 자동차나 택시가 이러한 부담을 덜어줄 날이 오겠지만, 그것들이 널리 보급될 날은 아직 한참 남았다.

새로운 고속도로에는 비상시를 대비한 도로변 쉼터와 전화기가 일정한 간격으로 설치되어 있지만, 아직 가장 기본적인 형태의 쉼터는 단연코 주유소다. 미국 전역에 약 25만 곳이 있는 주유소는 여행 시 쉬어 가는 공간으로 자리 잡았다.

석유산업 종사자 가운데 현명한 이들은 이미 오래전에 휘발유가 다 비슷해 보인다는 걸 깨달았다. 소비자는 이 주유소에서 파는 휘발유가 저 주유소에서 파는 휘발유와 무엇이 다른지 모른다. 그러므로 현명한 경쟁을 위해선, 제품에 좋은 서비스와 시설

물을 더해야 했다. 이제는 주유소 사장들도 자신들이 서비스를 팔고 있다는 사실을 안다. 그래서 당연하다는 듯이 미소를 짓고, 오일과 바퀴를 갈아주고, 창문을 닦아주며, 부속품과 지도를 팔고, 필요에 따라서는 식당이나 호텔도 추천해준다. 주유소는 우리 고속도로의 등대로 자리를 잡았고, 유니폼을 입은 친절한 직원은 하나의 제도처럼 굳어졌다. 주유를 하는 일이 그들이 해야 할 일 중 가장 덜 중요한 일처럼 보일 정도다.

건물 자체도 엄청나게 깔끔해야 하고, 깨끗한 화장실을 갖추고 음료, 담배, 그리고 간혹 음식과 스타킹까지 판매하는 곳이 되어야 한다. 대부분 건축물과 마찬가지로 주유소 또한 여러 변화를 거쳤다. 30년 전 그것은 우울한 판잣집이었다. 하지만 산업이 급작스럽게 확장되며, 무어인Moorish의 성, 탑, 통나무집, 비행기 모양 등 온갖 형태가 생겨나기 시작했다. 그다음 단계는 삭막한 네모 상자였으며, 그 황폐함을 덜어내려 색 띠와 간판, 길고 긴 네온사인, 그리고 종이 광고지 등으로 도배를 하여 건축적으로 부족한 부분을 가리려 했다. 게다가 많은 대형 주유소들이 비슷한 패턴을 따라 갔으므로, 식별하려면 간판을 읽거나 색을 알아야만 했다.

지난 몇 년 사이에 회사들은 제정신으로 돌아왔

고, 우리는 정체성을 드러내고 이목을 끌기 위해 경
쟁하는 회사들을 찾아볼 수 있다. 석유 회사의 임원
들은 운전사를 멈추게 하려면 모양과 색과 디자인
이 꼭 필요하다는 것을 깨달았다. 그 결과, 오늘날 도
로변 주유소의 배경에는 효율적일 뿐만 아니라 시선
을 사로잡고 고상하기까지 한, 정교하게 설계된 건축
물이 있다. 잘 설계된 주유소는 점점 그 수를 늘려가
며, 알게 모르게 건축물에 영향을 끼치고 있다.

이 분야에서 우리에게 의뢰를 해온 업체는 시티스
서비스Cities Service, 미국의 대규모 석유업체였으며 훗날 '옥시'로 잘 알
려진 옥시덴털석유에 합병됨—옮긴이다. 그들의 마케팅 부서, 건
축설계 부서, 그리고 공학 부서와 함께 일하며, 우리
는 운전사들이 쉽게 알아볼 수 있는 전형적인 주유
소를 개발해냈다. 무형과 유형의 여러 요소를 함께
녹여내는 것이 우리의 임무였다. 결국에 회사가 팔려
고 하는 것의 대다수는 묶음으로 구성되어 있지 않
기 때문이다. 이러한 융합을 이뤄내기 위해서, 우리
회사의 두 직원이 유니폼을 입고 주유소 일을 몸소
체험하며 고객의 반응 및 업무상 어려움, 그리고 개
선 방향 등을 연구했다. 그 과정에서 건축물뿐만 아
니라 석유를 배달하는 트럭, 석유를 담은 통, 간판,
그리고 공기 호스와 물 호스의 용이성 등 주유소 시
설 전체를 탐구했다. 디자인 작업을 시작하기 전 교

육을 위해 우리는 그 회사의 유정 및 관로, 석유 운반 수단, 석유 분류소, 저장 창고, 그리고 실험실 등을 방문했다. 사무실에 앉아 있는 임원을 비롯하여 때 묻은 현장감독까지, 모두 훌륭한 제품을 생산하는 것을 목표로 전념하고 있었다.**220쪽 참조**

자동차 운행과 관련하여 석유와 서비스, 그리고 유지 문제는 모두 잘 해결되었지만, 자동차 디자인 그리고 대도시의 교통 혼란과 관련된 문제는 아직 해결되지 않았다. 하지만 우리의 이성과 준비, 그리고 인내력과 질서가 언젠간 우리를 이 혼돈에서 구해줄 것이다.

제10장
예상치 못한 위치의 디자인

　우리는 화물차부터 시작해, 막대사탕 포장 기계, 자동차 바퀴, 식자기, 잡지 활판술과 구성 방식, 검란 기계, 뉴욕세계박람회의 원형 극장, 파리채, 어군탐지기, 남성 코트 단추 부착기, 여성용 변기, 가이거계수기, 담배 마는 기계, 디젤엔진, 금고 문, 그리고 소와 닭을 위한 농장용 온도계를 만들었다.

　이러한 물건들은 산업디자이너의 본업과 거리가 멀어 보일 수도 있을 것이다. 그렇지만 이들은 산업디자이너의 분야가 넓어지고 있다는 증거인 동시에, 훌륭한 디자인은 기계 부품에 대한 디자인이든 인쇄물 디자인이든 상관없이 상품의 온전함을 표현해주고, 어쩌면 무형으로 품질의 정도를 나타내 준다는 증거이다. 트랙터가 겉으로 봤을 때 잘 조립된 듯 보인다면, 내부 구조도 튼튼할 것이라 믿는 것은 논리적이다. 어느 판매원은 새로운 트랙터 디자인을 보고 난 후 나에게 이렇게 말했다. "보이는 것처럼 기능도 좋으면 사겠어요."

　간혹 "콤바인을 멋지게 디자인한다고 해서 달라지는 것이 있느냐?"고 묻는 이들이 있다. 거친 작업을

위한 농기구를 예쁘게 꾸밀 필요가 있느냐는 것이다. 이런 말을 한다는 것은, 농장에서 무슨 일이 일어나는지를 전혀 모른다는 것을 인정하는 것이나 다름없다.

우리는 농부와 농부의 아내 몇 명을 잘 안다. 요즘 농부들은 대부분 농경 학교를 다녔다. 더 이상 달을 보며 농사를 짓지 않는다는 말이다. 농부는 여러 분야의 공학자이며, 트랙터, 옥수수 수확기, 목화 수확기, 콤바인, 세단기, 환풍기, 포장기, 형삭반, 그리고 두엄 살포기 등에 대한 모든 지식을 갖고 있고, 요즘은 전용 비행기나 헬리콥터 등을 조종해 농약을 뿌리거나 비즈니스 및 개인 여행을 떠나기도 한다. 필요한 도구들을 모두 갖추고 있으며, 작동 및 유지하는 방법 또한 잘 알고 있다. 큰 농장을 운영하고 있다면, 틀림없이 도구들의 상태를 유지하기 위해 잘 정비된 기계 상점 또한 구비하고 있을 것이다. 수확기에 기계 하나가 고장이라도 나면 큰 재앙이 일어나기 때문이다. 운영을 잘하는 농부는 자신의 캐딜락 소리보다 트랙터 엔진에 훨씬 관심을 기울인다.

농부의 아내 또한 작업을 도와줄 다양한 기기를 지니고 있다. 그녀들은 이제 통조림을 만드느라 시간을 허비하지 않아도 된다. 식량을 1년 내내 얼려둘 수 있기 때문이다. 필요한 만큼의 온수를 사용할 수

있으니, 더 이상 변덕스러운 풍차에 의지하거나 오븐에 물을 덥히지 않아도 된다. 도시에 사는 사촌이 쓰는 것과 똑같은 자동 세탁기를 가지고 있을 것이고, 전용 자동차 또한 있을 수 있다. 우유를 짜는 여자나 농장 일꾼에게 시키던 일을 요즘에는 기계식 착유기가 대신 한다.

농업에 기계가 도입된 초창기에는 다양한 종류의 볼품없는 부속품들이 달린 다용도 트랙터를 사용했다. 이러한 부속품들은 시간이 흐르면서 하나씩 트랙터에 내장되어, 높낮이를 조절하거나 수압 장치를 이용해 조종할 수 있다. 오늘날 트랙터의 판매는 실제 농장 운영에 필요한 기능이 얼마나 내장되어 있느냐에 따라 결정된다. 예전에는 다루기 힘들고 대장장이의 지문이 찍힌 수제 기구가 유행했지만, 지금은 외형부터 현대적인 공장의 분위기를 풍기는 정밀하게 디자인된 기계가 유행하고 있다.152~153쪽 참조

중장비를 구매하는 대중의 취향이 바뀌었다는 첫 증거는 농기구 분야에서 나타났고, 지난 몇 년간 다방면으로 퍼져 나갔다. 오늘날 주요 고객 중 일부는 터릿 선반turret lathe, 원판 위에서 회전시켜서 부품을 설치, 교환할 수 있도록 한 장치과 고압선을 위한 부싱bushing, 절연하기 위하여 끼우는 관, 포장 기계, 적재용 트럭, 유정 채굴 기계, 그리고 회전력 변환 장치 등을 직접 만들기도 한다.

우리가 들어설 것이라 꿈도 꾸지 못한 분야에서 일을 하며, 우리는 중장비 제조업자들에게 어떤 물건이든 디자인이 잘 된 제품은 그렇지 않은 것에 비해 더 잘 팔린다는 것을 증명해 보였다. 그들은 더 괜찮아 보이는 선반이나 포장 기계를 얻었을 뿐만 아니라, 사용하는 사람이 자부심을 느낄 수 있도록 하여, 늘 상태를 최상으로 유지할 수 있었다.

우리가 바이런잭슨사Byron Jackson를 위해 깊은 우물용 터빈 펌프를 디자인하고 있을 때였다. 우리는 그 회사의 공학자들과 함께 작지만 꼭 필요한 석유 저장소를 모터 케이스 밖에서 기반 안쪽으로 이동시켜, 베어링이 윤활하게 돌아가도록 했다. 이러한 펌프의 발전은 펌프가 현대식 통합적 기계로 보이는 데 한몫했다. 우연치 않게 석유 저장소 덮개는 이중 목적을 달성하도록 개조되어, 번호판으로도 사용되었고 그 덕분에 비용을 줄일 수 있었다.

새로 개척한 디자인의 또 다른 예로는, 석유산업에서 사용하는 기계를 제조하는 업체인 내셔널서플라이사National Supply의 전시를 도운 작업을 들 수 있다.126쪽 참조 우리는 그곳의 공학자들과 함께 다수 제품의 외형을 디자인하는 작업을 했다. 큰 행사인 털사 오일쇼Tulsa Oil Show를 몇 달 앞두고 내셔널서플라이의 경영진은 전시에 대해 논의하기 위해 나를 불

렀다.

임원 30명과 하루 종일 회의한 끝에, 친숙한 유정 시추탑을 중심으로, 그 주위에 도넛 모양의 유리 건물이 공중에 떠 있는 것처럼 보이는 디자인이 만들어졌다. 실내에는 안락한 가구를 배치하고, 지친 몸을 쉴 수 있는 공간을 마련했다. 1층엔 내셔널서플라이 제품들을 전시하고, 턴테이블 작동을 위한 고리와 드릴을 시추탑에 매달아놓았다. 이 독특한 방으로 가려면 고풍스러운 경사로를 지나야 한다. 한마디로 우리는 전형적인 단계를 뒤집었다. 고객은 에어컨 바람이 나오는 진열장 안에서, 밖에 있는 상품을 내다보게 되는 것이다.127쪽 사진 참조

여러 해 전, 굿이어 타이어Goodyear Tire 회사가 우리에게 타이어의 외형을 바꿔줄 수 있겠느냐고 문의했다. 그들은 구별 가능하면서도 모든 차와 어우러질 만한 디자인을 원했다. 그로부터 몇 달 뒤 우리는 실물 크기로 디자인한 모형을 회사 이사들에게 보여줬고, 그들은 이를 받아들였다. 그날 점심 식사에서 굿이어의 한 임원이 우리의 디자인은 마음에 들지만 디자인 비용이 너무 비싸다고 솔직하게 말했다. 단지 타이어 측면에 동심원 모양의 고리가 여러 개 있는 단순한 디자인일 뿐이라고 말이다. 다음 주 그가 볼일이 있어서 뉴욕에 왔을 때, 나는 그를 우리 사무실

로 초대했다. 그가 왔을 때 나는 60개가 넘는 스케치와 14가지의 화려한 모형과 단순한 모형, 그리고 극단적인 모형들이 섞여 있는 실물 크기의 모형들을 보여줬다. 우리가 최종 디자인을 확정 짓기 전 왜 이리도 많은 단계를 거쳤는지 설명하자, 그는 디자인에 많은 비용이 드는 이유를 이해했다.

내가 산업디자인 사무실을 차리고 얼마 되지 않아, 잡지 《맥콜즈McCall's》의 편집자이자 출판인인 오티스 L. 비제Otis L. Wiese가 나를 찾았다. 그는 우리가 제롬 컨Jerome Kern의 뮤지컬 〈고양이와 바이올린〉의 무대를 디자인한 것을 보고 비슷한 접근법을 잡지에도 활용하면 좋겠다고 생각했다.

당시의 잡지, 특히 가사 관련 잡지는, 시각적으로 큰 매력이 없었다. 잡지에서 가장 시선을 끄는 부분은 광고였을 정도다. 그 외에는 모두 다 똑같이 지루하게 생긴 페이지들뿐이었다. 그 이유 중 하나는 이야기를 읽은 미술가가 대표로 꼽는 장면을 뽑아 그리는 데 있다. 그 그림들은 대부분 '그'와 '그녀'가 키스하는 모습이었다. 그 결과, 잡지들은 별다른 영향을 미치지도 못했고 이렇다 할 정체성도 없었다.

비제의 사무실을 처음 방문한 날, 나는 그가 예상보다 매우 젊다는 데 놀랐고 그 또한 나를 보고 똑같이 느꼈다. 우리 둘 다 20대 중반의 나이였다. 나는

그에게 활자나 판화술, 그리고 출판에 관하여 아무것도 모르지만 알아갈 생각이 있다고 말했다. 덧붙여, 1년간 내가 잡지에 대해 배울 수 있도록 지원해주면, 내 아이디어를 담은 모형을 제작해내겠노라고 말했다. 놀랍게도, 그들은 내가 잡지 사업을 배울 수 있도록 지원하는 데 동의했다.

나는 오랜 시간 존경해왔지만 한 번도 만난 적이 없었던 엘머 애들러Elmer Adler를 찾아갔다. 애들러는 수년간 《뉴욕타임스The New York Times》의 수석 타이포그래피 자문 위원을 지냈고, 출판산업 월간지인 《콜로폰Colophon》을 출판하는 일을 했다. 그는 내가 1년 안에 출판 업계의 모든 것을 배울 수 있다고 믿는 것에 놀라워했고, 매주 3일 저녁을 나와 보내며, 교육을 해주기로 했다. 또한, 그는 자신이 소장한 고서 및 활자 표본으로 가득 찬 멋진 서재를 내게 개방해주었다.

나는 《맥콜즈》 잡지를 인쇄하는 오하이오주의 데이턴으로 가서 잡지가 제작되는 과정을 살펴보고 기계적으로 불가능한 개혁은 피하려고 했다. 그리고 코네티컷주 스탬터드에 위치한 공장에서 며칠을 지내며, 판화술을 지켜봤다. 《맥콜즈》 잡지와 《레이디스 홈 저널Ladies' Home Journal》, 《우먼스 홈 컴패니언(Woman's Home Companion)》, 《굿 하우스키핑

Good Housekeeping》,《보그Vouge》, 그리고《하퍼스 바자 Harper's Bazaar》의 지난 호들을 구하기 위해 열심히 노력했다.

내가 가고자 하는 방향이 정해지자, 나는 준비 중인 호에 실릴, 이야기뿐만 아니라 요리, 장식, 패션, 그리고 육아 등을 포함한 모든 기사를 읽고, 이를 새로운 형식으로 변환했다.

우리가 첫 회의를 하고 나서 6개월이 지났을 무렵, 나는 비제에게 잡지 한 부를 통째로 모형으로 제작해서 보여줬다. 그는 아주 마음에 들어 했고, 이것은《맥콜즈》의 새로운 형식이 되었다. 잡지사의 주주들은 나에게 계속 함께 일하기를 권했지만, 나는 내가 제안한 형식이 잘 적용되고 있는지 살펴보러 남은 6개월만 있겠다고 말하고 거절했다. 하지만 나는 매달 새로운 제품을 만들어내는 과제와 깨어난 경쟁사들을 만나는 것에 흥미를 붙여, 12년 동안 머물렀고, 모든 기사와 이야기를 읽었으며, 일주일에 세번씩 열리는 편집 회의에도 꼬박 참여했다.

무대 세트 디자인, 그리고 다른 산업디자인 업무와 마찬가지로, 이것 또한《맥콜즈》가 내 짐을 덜어준 완벽한 직원을 아낌없이 지원해준 덕분에 가능했던 일이다. 이렇게 탄생한《맥콜즈》의 새로운 형식은 첫 스무 페이지가 아닌, 잡지 전체를 위한 구상이

자, 미술과 활자가 더욱 눈에 띄도록 일종의 화폭처럼 구상하는 방식이었다. 새로운 형식은 예술 감독을 기존의 활자와 미술, 그리고 색에서 해방시켜 주었고, 정적인 페이지와 동적인 페이지를 섞어 넣음으로써 새로운 패턴과 주체성을 갖도록 해주었다. 초기에는 새로운 형식이 미술가의 자유를 제한한다는 불만이 있었지만, 가장 뛰어난 삽화가들은 우리와 같은 의견이었으므로, 우리는 특정한 모양 혹은 크기를 확정 짓기 전에 그들과 상의해서 결정했다. 그 형식의 일부는 마주 보는 두 장의 페이지를 하나의 개체로 다루는 것이었고, 이는 오늘날 널리 사용되는 기법이다.

우리는 다른 잡지사 몇 군데와도 짧게 일을 했다. 헨리 루스Henry Luce는 《라이프Life》지와 《타임Time》지를 비판적으로 분석해주길 원했다. 출판 사무실에 참관자로 몇 개월 앉아 있던 나는 결론적으로 활자에 속도감과 패턴을 더하고 변화를 줄일 것을 제안했다. 루스는 사람들이 《라이프》지와 《타임》지를 처음부터 끝까지 읽길 원했는데, 이것은 홍보에 아주 중요한 요소로 작용한다. 우리가 제안한 사항들 중 다수가 이와 연관되어 있었다. 또한 우리는 《타임》지 표지에서 '시금치'를 떼어버리고, 활자를 단순화했으며, 표지에 싣는 초상화가 누구인지 더 알아보기 쉽

도록 하는 데 성공했다. 표지에 실리는 인물들 중 대부분은 이름과 업적은 알려졌지만 얼굴은 잘 모르는 이들이었다. 때로는 추상적으로 그린 배경 스케치로 그 인물의 업적을 대신 나타내주었다.

멋지게 성공한 《리더스 다이제스트》의 편집자 디윗 월리스DeWitt Wallace 또한 우리를 불렀다. 그때 연구한 레이아웃의 일부는 월리스와 그의 직원들에게 인정받아, 아직까지도 《리더스 다이제스트》에서 찾아볼 수 있다.

어느 날 뉴욕 사무실에 쾌활한 낯선 이가 하나 찾아와, 우리와 함께 정치, 날씨, 그리고 뉴욕시에 살면서 일어나는 문제점 등에 대해 이야기를 나눴다. 그는 딱히 요점이 없어 보였고, 나는 바빴으므로 결국, "제가 무엇을 도와드릴까요?"라고 물었다. 그는, "당신에 대해 많은 이야기를 들어서, 나를 위해 파리채를 하나 디자인해줄 수 없을까 해서 찾아왔습니다."라고 답했다. 이야기를 나누며 나는 그림 하나를 끄적거렸다. 그는 이것을 마음에 들어 했고, 돈을 주고 사겠노라고 했다. 나는 거절하며, 수고를 들인 일이 아니었다고 설명했다. 그는 자신이 연간 2천만 개의 파리채를 만드는 일리노이주 디케이터에 위치한 유나이티드스테이츠 제조회사United States Manufacturing Company의 회장이라고 소개했다. 그 수에 놀란 나에

게 그는, 사람들이 어떤 이유에서인지 파리채를 보관하지 않고, 매년 여름 새로 산다고 했다. 그는 새로운 파리채가 그 수를 늘려줄 거라 확신하며, 연락하겠노라 말하고 떠났다. 나는 이 일을 거의 잊고 있었는데, 몇 달 뒤, 꽤 큰 금액의 저작권료가 나에게 들어오기 시작했다.

많은 사람들이 알고 있듯이, 월리스 해리슨Wallace Harrison이 디자인한 삼각뿔과 원형은 1939년 뉴욕세계박람회의 상징이 되었다. 박람회 이사들이 나를 초대하여, 세계에서 가장 큰 구의 형태인 지름 60미터짜리 지구본의 내부를 디자인해달라고 의뢰했다. 이 구를 48개의 구역으로 나누어, 각 주를 상징하도록 명판을 걸고, 퀴퀴한 냄새가 나는 화기와 찢긴 국기, 그리고 역사를 기념할 만한 장식으로 꾸미자는 제안도 있었다. 나는 대중에게 그렇게 지루한 전시를 보여주기 싫었다. 나는 구를 쪼개어 거대한 공의 효과를 없애지 말고, 대신 그 박람회의 주제인 '인간의 상호의존'을 구 전체에 걸쳐 전시하자고 제안했다. 그리고 내 구상대로 진행되었다. 관람객 수천 명이 지구본의 적도 앞에 줄지어, 가장 긴 승강기 두 대를 타고 올라갔다. 그들은 한쪽이 다른 쪽의 위에 떠 있는 것처럼 보이는 두 원형 승강장 중 하나를 통해 안으로 들어갔다. 80분 간격으로 모양이 변하는 이 승강

장은 관람객을 가볍게 내려놓았다. 대중은 이렇게 완벽하게 통제된 상태로, 디자인된 작업 공간과 거주 지역을 갖춘 이상적인 도시를 내려다보았다. 밤과 낮의 주기를 재현했고, 특별히 작곡된 음악에 맞춰 노래하고 행진하는 세계의 근로자들의 거대한 영상을 중앙에 띄워, 더 나은 내일을 위해 협동하는 모습을 보여주었다.

12월의 어느 날, 캘리포니아의 어느 수영장에 있던 내게 전화가 왔다. 뉴욕의 힐튼호텔 임원 중 하나가 전화를 한 것이었는데, 플라자호텔 1층 구석에 위치한 페르시아 실 내부 장식을 새롭게 해줄 수 있느냐고 묻는 내용이었다. 이 명소를 자주 방문한 바 있는 나는, 그 기회를 감사히 여겼다.

나이트클럽을 재구성하고 다시 디자인하는 작업에서는 외관보다 더 중요시해야 하는 것이 있다. 산업디자이너는 에어컨, 조명, 붐비는 테이블들 사이 웨이터의 동선, 음향, 비상구, 그리고 특히 화려함을 고려해야 한다. 가장 인기 있는 곳은 조명이 주름살과 이중 턱을 지워주고, 미망인을 아가씨처럼 보이게 해주고, 지친 상인을 올림픽 영웅처럼 느끼게 해주는 공간이다.

우리가 실내를 둘러봤을 때엔, 고대 트로이의 유적을 발굴한 듯한 모양이었다. 40년간 네 명의 디자

이너들이 배턴을 이어받으며 자신들의 생각을 반영해 내부 장식을 해왔는데, 불행히도, 마지막 세 명은 그 전의 실내장식을 없애지 않았기 때문에, 겹쳐져서 존재했다. 공간을 확대하고 지방자치단체와 소방서가 지정한 까다로운 건축법규를 따르기 위해, 네 명의 작품을 싹 벗겨내고, 우리는 벽돌 벽에서부터 새롭게 시작했다. 우리는 마름모 구조로 모든 자리에서 무대가 잘 보일 만한 디자인으로 확정했다. 그리하여 무대는 한쪽 구석에 놓였고, 거기서부터 모든 것이 펼쳐져 보였다.

우리는 현대적으로 디자인을 했지만 한편으로는 그 유명한 방 이름 때문에 페르시아 장식을 덧붙였다. 이를 위해 우리는 박물관과 이란 연구소를 떠돌며 이란 설화를 읽고 페르시아 사원과 모형을 연구했다. 페르시아실은 두 벽면의 6미터 높이에 8개의 큰 창이 있었다. 이 창을 장식하기 위해 우리는 진한 파란색과 녹색 천으로 커튼을 만들고, 금속성 가닥을 달았다. 나는 천을 담당한 도로시 리베스^{Dorothy Liebes}에게 수술용 도구에 사용되는 작은 전구 천 개를 엮어 달라고 요청했다. 이 깜빡이는 전구들은 춤곡이 나오면 반딧불처럼 반짝거렸다. 이 천을 짠 사람들은 전례 없는 전기 기술과의 화합물을 한동안 흥미로워했다.

지난 50년간 은행 금고 문은 별로 달라지지 않았다. 모슬러 금고 회사Mosler Safe Company에서 우리에게 내린 지시는 그들의 기술진이 개선한 사항을 새로운 개념에 통합시켜, 근대 은행과 현재 건축양식을 반영하는 동시에, 은행에 필수인 고객의 신뢰성을 유지해야 한다는 것이었다. 완성된 금고의 문은 기능적이고, 보호란 무엇인지 그 본보기를 보여준다.149쪽 사진 참조 중앙 금고 문을 작업하며, 나는 그 바로 뒤에 있는 창살 쳐진 문이 새로운 디자인과 어울리지 않는다는 것을 알아차렸다. 누구라도 꿰뚫을 듯 위로 치솟은 7개의 창살은 고대 로마에서 바로 날아온 것처럼 보였다. 이 대문을 어떻게 바꿀지 궁리하다 결국, 침입자를 막으려면 대문 위아래 공간을 11센티 이하로 줄여야 한다는 결론에 이르렀다. 최종 디자인에서는 위아래 공간을 줄이고, 창살 또한 버렸다. 흥미롭게도 창살이 달려 있던 원래 대문 아래의 공간은 18센티로, 체구가 작은 조나 조세핀은 들어갈 수 있을 정도였다.

농장에 있는 여느 것과 마찬가지로, 오래된 헛간 또한 예전과 같지 않다. 건초와 귀리 쓰레기, 낡고 고장 난 도구들과 경운기, 닳은 마구, 이러한 것들은 이제 사라졌다. 모든 것이 깔끔하고 정돈되어 있다. 과학적인 질서정연함이라는 트렌드에 민감한 미니애

폴리스 허니웰 레귤레이터 회사Minneapolis Honeywell Regulator Company는 우리에게 농장용으로 잘 알려진 빨간 온도 조절 장치로 헛간과 계사, 우유 보관실, 그리고 바나나실의 환풍기를 조절할 수 있도록 디자인 해달라고 했다. 새롭게 디자인한 온도 조절 장치는 크고 강인하게 생겼으며, 먼지와 부식을 막아주고, 늙은 말에게 안방 같은 편안함을 선사해준다.

하루 중 어느 때라도 수천 명의 사람들이 비행기를 타고, 비즈니스 혹은 여행 목적, 또는 긴급 상황으로 비행을 한다. 그들의 안전은 민간항공관리국Civil Aeronautics Administration, CAA에서 근무하는 사람들의 경계 상태에 따라 큰 영향을 받는다. 관리국 직원들은 비행기가 공중에 떠 있는 매 순간 비행기가 어디에 있는지 알아야 하고, 태풍이나 안개, 혹은 위험으로부터 그들을 떨어트려놓는 임무를 맡고 있다. 그들은 서로서로, 그리고 비행 중인 비행기들과 전화, 무전, 그리고 텔레타이프를 통해 활발히 소통한다.

2차 세계대전 이후 비행기 수가 늘어났으므로, 민간항공관리국은 벨전화연구소에 항공 교통량을 면밀히 조사해, 효율성을 높이는 방향을 찾도록 지시했다. 그리하여 우리 회사는 관제소의 직원들과 그들이 사용하는 장비, 그리고 심리적 영향 사이의 관계를 파악하는 임무를 맡았다. 우리는 개별적으로 전

국 11개의 관제소를 대상으로 그들이 갖춘 장비와 직원들의 반응 등을 조사했다.156쪽 참조 이러한 배경 지식을 갖추고 우리는 벨전화연구소의 공학자들과 협업하여 직원의 편안함, 음향, 색, 가시성, 조명, 그리고 항공 교통의 순환 및 양을 연구했다. 우리는 우리의 의견을 곧 지면으로 옮겼고, 세밀한 소형 모델을 만들어 우리의 제안을 보여주고 다음 단계를 구상했다. 그렇게 개발된 CAA 관제소 네트워크는 제트기의 시대를 맞이할 준비가 되어 있다.

기대치 못한 또 다른 이색적인 과제는 미니애폴리스 허니웰 회사의 해상 판독기를 디자인하는 것이었다. 선실에 장착하면 이 기계는 전방 60미터 안의 모든 고체를 시각적으로 보여준다. 소리의 자극이 고체로 된 물질에 닿아 반사되어 레이더 화면으로 확인할 수 있는 것이다. 이 판독기는 항해 중이거나 해저에서 탐구 또는 구조 작업을 할 때, 그리고 물고기를 발견하는 데 쓰인다. 우리는 금속 박판 대신 견고한 주조 알루미늄으로 된 기록 장치를 사용하고, 조종 장치를 논리적이고 기능적인 순서로 배치할 것, 그리고 빛이 바깥에 머무는 것이 아니라 안으로 들어오도록 관찰 기구를 설정할 것을 권했다. 서해안 항구를 떠나 항해하는 참치 어선에서 이 해상 판독기는 참치를 찾아내는 데 매우 유용한 역할을 했

다.128쪽 참조

적재용 트럭은 작고 짤막한 차량으로, 수하물을 2000킬로그램 가까이 들어 올릴 수 있고, 창고나 공급지 등에서 주로 쓰인다. 작지만 강해야 하고, 최소한의 반경으로 회전해야 하며, 직진만큼 후진도 쉽게 할 수 있어야 한다. 일반적으로는 이러한 기구를 위해 산업디자이너의 재능이 필요하다고 여기지 않겠지만, 하이스터사^{Hyster}에서는 우리를 불러 유명한 시리즈를 디자인하는 작업을 맡겼다. 하이스터 트럭의 외관을 화려하게 꾸미고 싶은 마음은 굴뚝같았으나, 연구를 거친 뒤 우리는 단순하고 강인한 기능적인 모양에, 안전성과 가시성 그리고 관리의 내구성을 더해 주기로 결정했다. 신기록을 세우러 경주에 나온 어린 망아지가 아닌, 창고에서 거친 작업을 주로 하는 적재 트럭이기 때문이다.155쪽 참조

오래전 나는 RKO미국의 영화 제작 및 배급사로 1940년대 할리우드의 초대형 스튜디오였다─옮긴이의 의뢰를 받아 아이오와주 수시티로 갔다. 새로 지은 화려한 RKO 극장은 그다지 잘되고 있지 않았다. 그런데 길 건너편에서 별로 인기가 높지도 않은 영화를 상영하는 더 낡고 평범한 경쟁 극장은 사람들로 꽉 차 있었다. 아무도 그 이유를 알 수 없었다. 나는 극장 관람객들 사이에 섞여 그들의 대화 내용을 엿들었고, 곧 그 이유를 알게 되

었다. 농부와 작업자들은 흙이 묻고 젖은 작업화를 신고 화려한 로비로 들어가면 비싼 카펫이 더럽혀질 것이라 생각했다. 우리는 카펫을 걷어치우고 그 자리에 고무 발판을 깔았고, 하룻밤 사이에 극장은 인기가 상승했다.

제11장
정부 프로젝트 작업

군에서 의뢰한 프로젝트를 진행할 때 산업디자이너의 작업 절차는 상업적인 프로젝트를 진행할 때와 동일하지만, 주안점에 차이가 있다. 정부를 위한 작업의 목표는 의뢰인의 이윤이 아닌, 군인에게 자신감을 주고 무기에 자부심을 불어넣어, 그들이 자긍심을 갖게 해 장기적으로는 전투와 전쟁을 이기게 해 줄 보이지 않는 힘, 즉 사기를 북돋는 것이다.

산업디자이너는 군 무기에 안정성과 효율성, 관리의 용이성, 그리고 편리성 및 편안함을 더함으로써 그 힘을 강하게 만든다. 우리의 임무는 해군 작업 계약서에 구체적으로 명시되어 있듯, 특정 선박의 인테리어를 재설계하는 것이었다. 어느 해군 법률 보좌관은 이 작업을 선박의 '거주성을 높이는' 임무라고 표현했다. 포괄적인 개념에서 이러한 표현은 운송 차량을 비롯해, 특화된 방공 시설의 보호 장치, 전투 차량, 탱크 내부, '나이키'라고 불리는 유도미사일의 제어장치 및 계기반, 그리고 견고한 해군 쇄빙선 등 다른 군 프로젝트에서 우리가 제공한 서비스에도 적용되었다.

디자이너의 관심은 인간과 장비를 더욱 효율적으로 융합하는 데 있으므로, 이야기는 다시 조와 조세핀으로 돌아간다. 우리는 조의 반사 신경을 고려해야 하고, 열기와 냉기와 빛과 어둠에 대한 반응과 해부학적 비율 또한 생각해야 한다. 지금 이 순간에 육군 또는 해군 여군의 제복을 입고 있을 조세핀 또한 고려 대상이다. 정부를 위한 작업이니 디자인을 통해 의뢰인의 이윤을 향상시켜야 한다는 고민은 할 필요가 없지만, 그렇다 하여도 비용 문제는 사라지지 않았다. 사기가 위태로울 때조차 우리는 모든 비용을 세세히 고려한다. 하지만 우리는 좋은 형태, 비율, 색으로 디자인한다고 해서 추가 비용이 드는 것은 아니며, 총이나 침상을 개선하는 데 돈을 쓰면 유지비는 감소하기 때문에 결국 비용의 균형을 맞출 수 있다는 사실 또한 알고 있다. 그리고 걸려 넘어지거나 손가락 혹은 다리가 잡혀 심각한 부상을 일으키는 요소들을 제거하는 데 쓴 비용은 단연코 잘 쓴 돈이라고 볼 수 있다.

우리는 군부대와 직접 작업을 한 적도 있고, 우리의 단골 의뢰 고객이 방위 계약을 체결해 우리를 불러들인 적도 있다. 간혹, 평소에는 우리의 서비스를 이용하지 않았을 제조사가 전시에 우리를 찾는 경우도 있었다. 우리는 폭격기 및 전투기 레이더 장비와

트레일러가 부착된 방공 탐지용 야전 장비를 개선하는 작업을 맡은 바 있다. 2차 세계대전이 발발한 직후, 우리 회사에 다루기 힘든 105밀리 구경 대공포의 다양하고 복잡한 부품을 간결하게 재구성하는 임무가 주어졌다. 해당 부품들을 재배치한 결과, 이동 상태에서 발사 상태로 전환하는 시간이 15분에서 3분대로 줄어들었다. 전장에서 1~2분은 목숨을 구할 수 있는 시간이다.226쪽 참조

지난 전쟁 당시 우리 회사가 맡았던 가장 흥미로운 과제는 합동 참모본부의 마셜 장군과 아놀드 장군, 그리고 킹 제독과 레이히 제독이 사용할 전략실을 디자인하는 일이었다.227쪽 참조 이 성지 중의 성지에서 고급 간부들은 현재 진행 중인 전투의 주요 교전 상황만 간략히 전해 들을 것이고, 시각적 발표를 통해 세계의 상황을 관찰할 것이다. 우리는 동일한 크기로 긴 쪽 변이 평행을 이루는 두 칸의 방과, 자료 준비를 하고 지도를 보관하기 위한 하나의 작은 작업실로 나누어 디자인했다. 그 옆에는 바퀴로 이동 가능한 1.2×2.4미터 크기의 화면이 있었다. 화면은 하나만 사용하거나, 여러 개를 이어 붙일 수도 있었고, 투명 용지가 부착되어 있어, 중요한 정보를 붙여서 볼 수 있었다.

큰 방들 중 하나의 벽에는 길이 7.6미터에 높이 3.7

미터짜리 둥근 합판 금속의 표면에 최신식 세계지도
가 그려져 있었다. 계속해서 핀을 찔러 넣음으로써
마모되고 찢겨지는 것을 방지하기 위해, 여러 색의
작은 자석으로 기존의 핀을 대체했다. 지도에는 영사
기 또한 달려 있어, 슬라이드로 지구 어느 곳에서 무
슨 일이 일어나는지, 또는 날씨 등 원하는 정보를 시
각적으로 볼 수 있다. 또 다른 방 하나는 16밀리 영
화와 스틸 사진, 그리고 그림을 영사하기 위한 공간
이었다.

이 전략실에 대한 작업 의뢰는 워싱턴에서, 6주 안
에 사용 가능한 상태로 만들어야 한다는 조건하에
들어왔다. 평시라 해도 이것은 매우 어려운 일로, 더
구나 전시에는 도저히 불가능해 보였다.

원래의 제안은 건물을 새로 세우는 것이었으나, 이
계획은 재료 및 시간의 부족으로 포기할 수밖에 없
었다. 기존의 정부 건물들을 탐방한 결과 우리는 이
방들이 충분히 들어가고도 남을 만한 크기의 미 공
중보건 건물의 강당을 찾았다. 샹들리에와 커튼을
제거한 뒤 우리는 백악관 고위 간부를 통해 재료를
준비했다. 뉴욕은 이런 방들을 '만들어내기'에 적합
한 장소인 듯했고, 빠른 검색을 통해 오래된 맥주 공
장이 거대한 무대로 재탄생하게 되었다. 우리는 몇
주간 정신없이 작업하여 워싱턴의 강당과 맞먹는 면

적의 그 공간에 생명을 불어넣었다. 바닥과 벽, 그리고 천장은 쉽게 분리하고 재조립할 수 있도록 몇 개의 구역으로 나누었다.

그러나 바닥과 벽, 그리고 천장을 비롯해 조립 완구 정도의 유연성을 가진 유동적인 것들은 문제의 비교적 단순한 부분에 불과했다. 진짜 골치 아픈 문제는 안전장치, 방음 및 냉방장치, 전화 시설, 사진 및 영상을 상영할 다양한 장치, 그리고 복잡한 조명장치 등을 조달하고 설치하는 일이었다. 이 모든 것들을 뉴욕에서 조달하고 차례대로 조합한 후, 포토맥강 해안에서 재조립해야 했다. 짓고, 부수고, 다시 짓는 각 과정에서, 도청 장치나 폭발물이 숨겨져 들어가지는 않는지 수도 없이 많은 해병대원이 감시했다. 전략실을 워싱턴으로 보내기 전, 군인 몇 명이 우리의 맥주 공장에 초대받아 점검을 하고 다양한 장치를 직접 실험해봤다. 여유롭게 둘러보던 이들 중 어느 누구도, 우리가 하도 시간이 없어서 건물 밖에 대기시켜 놓은, 회의실을 즉시 분해하여 워싱턴으로 싣고 가기만을 기다리던 트럭이 있었다는 사실을 몰랐을 것이다.

우리 회사에서 국가 원수 앞에서나 할 법한 공연과 같이 부담스러운 과제를 맡은 전담팀은 수단과 방법을 가리지 않고 작업에 임했다. 할리우드와 로체

스터에서 천재적인 재능과 경험을 가진 이들을 모셔다가 최고의 시각적 성과를 발표하는 데 동원했고, 그 덕분에 여간해서는 얻을 수 없는 전함의 장비 등을 빌려 올 수 있었다. 심지어 볼링장까지 재료로 활용했다. 이는 즉흥적으로 지도를 제작하는 문제와 관련이 있었다. 어떻게 하면 지도를 그리거나 자신의 생각을 지도에 붙어넣는 동시에, 20~30명의 관찰자에게 무얼 하는 건지 분명하게 보여줄 수 있을까? 그러한 상황에서는 필연적으로 모두가 서로의 시야 안에 들어온다. 어느 날 나는 볼링 선수들이 사용하는 화면에 점수를 표시하는 기계를 떠올렸고, 그 덕분에 문제를 해결할 수 있었다. 우리는 이 기계를 여러 대 구해서 비교적 간단히 개조하여, 전략가들이 책상 위에 지도를 그리며 동시에 화면으로 보여주는 것이 가능하게 만들었다.

중요한 점은 전략실이 완성되어 재떨이를 포함한 모든 설비를 갖추었다는 것이고, 한 달 안에 미국의 4대 전략가들이 전쟁 상황을 지켜보며 미래 계획을 세울 수 있게 되었다는 점이다.

또한 전쟁 중에 워싱턴에서는 지름 4미터 크기에 모든 방향으로 회전 가능한 지구본 4개를 만들어달라고 요청해 왔다. 알루미늄을 구할 수 없었으므로, 코팅된 벚나무 테로 지구본을 만들었다. 15센티 간

격으로 촉을 박아 수축과 팽창을 줄이고, 미국지리학협회National Geographic Society가 그린 상세한 세계지도로 뒤덮었다. 처음에는 지구본이 잘 회전하도록 수은 웅덩이에 띄워놓을까 생각했지만, 수은의 독성 때문에 실행에 옮기지 않았다. 실험을 통해, 강철 공무더기가 아니라 단단한 고무공으로 만든 잔 위에 띄워놓아도 지구본이 쉽게 돌아간다는 것을 알아냈다. 우리는 이 지구본을 만들어 전달하던 날에야 비로소 의뢰인이 루즈벨트 대통령과 영국의 처칠 수상, 러시아의 스탈린 원수, 그리고 미군이었음을 알게 되었다.

그로부터 몇 년 뒤, 우리가 인디펜던스호와 컨스티튜션호를 작업할 당시 미군의 허락을 받아 이 지구본들을 복제하여 각 배의 서재 안 눈에 잘 띄는 곳에 두었다. 바다 위에 떠 있는 배에서는 물론 고무공보다 더 튼튼한 고정 장치가 필요했기 때문에, 전통적인 나침반 수평 유지 장치를 이용해 지구본을 세워두었다. 왠지 수녀부가 2차 세계대전 당시의 벌지 전투the battle of Bulge를 연구하는 모습을 상상할 때보다, 승객들이 각자의 고향을 가리키는 모습을 볼 때가 훨씬 흐뭇하다.

2차 세계대전에 사용된 2200톤짜리 군함인 DD-692의 주거성을 높이려 해군과 계약을 맺었을 때는

또 다른 도전 과제에 직면했다. 초기 디자인대로라면 장교와 병사들이 탈 공간이 충분했지만, 전투 기술 발달로 공간을 차지하는 장비들이 들어서며, 이를 작동 및 유지할 인원도 추가해야만 했다. 1950년, 해군은 그 결과로 배 안에 넘쳐나게 된 인원을 줄일 심화 프로그램을 시작했다.

운영개발본부Operational Development Force에서 실행한 설문 결과를 검토한 우리는 먼저 직원 두 명을 그 '깡통'에 태워 항해하게 했다. 직원들이 보내온 시간 동작 연구 결과는 상당히 비관적이었다.

직원들의 연구 결과 우리는, 식당에 있는 좌석 88개 중 한 번에 사용되는 수는 평균 31개뿐이라는 사실을 알 수 있었다. 이는 일부는 접근이 어려운 좌석 때문이었지만, 주된 원인은 평균 식사 시간이 10.5분일 정도로 너무 짧다는 데 있었다. 심지어 2분 내로 삼켜버리는 이들도 있었다그에 비해, 한 대형 구내식당의 조사 결과 평균 식사 시간은 20분인 것으로 나타났다. 이렇듯 지나치게 식사를 서두르는 데는 음식 자체뿐만 아니라 방 안의 불편함과 열기, 그리고 소음 탓도 있었다. 또한, 음식을 큰 쟁반에 담아 날라야 했기 때문에 줄을 서서 기다느라 시간이 낭비되었다.

선체 내부는 심각하게 혼잡했다. 침상 사이의 공간은 수직으로든 수평으로든 너무 좁아서 뒤돌거나

몸을 뒤집을 수도 없었고, 전투 배치 시 침대칸을 비우는 데 평균 5분이 소요됐다. 군함이 가라앉는 데엔 이보다 적은 시간이 걸린다.

위생 시설은 낡고 사생활을 지켜주지 못했다. 사물함을 이용하려면 아래 칸 사람들을 귀찮게 만들어야 하는 구조였다. 실질적으로 장교와 병사들에게 주어진 여유 공간은 없었다. 의복을 보관할 공간 또한 부족했다. 파이프 관, 배선, 그리고 통풍관이 객실 안을 어지럽게 통과했다. 조명은 낮았으며, 환기가 안 되고, 온도는 높았다.

2200톤짜리 군함의 비좁은 공간에 할 수 있는 것들에는 제한이 있다. 외부에 날개 혹은 별관도 추가할 수 없다. 칸막이벽을 하나 움직여 공간을 넓히려고 하면, 그만큼 옆 공간이 줄어든다. 즉, 한 사람의 주거성을 높이려 다른 한 사람의 공간을 빼앗는 셈이다. 우리는 여러 객실을 1/24 비율로 축소한 모델을 제작하고, 3D 퍼즐로 가구와 설비 대신 나뭇조각을 이리저리 움직여 더 효율적인 배치를 찾았다.

승무원 침상 구역의 가구 및 설비는 동선을 짧게 하고 탈의 공간을 넓히도록 재배치했다. 사물함을 칸막이로 활용하고, 침상 사이에 천으로 막을 내려 개인 공간을 확보했다. 가능한 곳에는 책상 또한 설치했다. 파이프 관과 배선은 통풍과 시야를 막지 않도록 우

회해서 배치했다. 그 전에는 길을 막고 있던 천으로 된 큰 빨래 주머니 대신, 통풍이 잘되는 수거함을 제공했다. 승무원들이 특히나 감사히 여긴 것은 침상에 개별적으로 설치된 독서등이었다.

여느 때와 마찬가지로, 색은 개조 과정에서 든든한 아군이 되어주었다. 해병대는 작전상 색의 다양성을 제한했기 때문에, 우리는 다섯 가지 색으로 작업을 했다. 이 색들을 과학적으로, 그리고 장식적으로 사용하여 좁은 실내를 넓어 보이게 하고, 파이프 관과 배선은 튀어 보이지 않게 만들었다. 객실은 더욱 편안해졌고, 쾌활한 분위기 또한 더해졌다.

군함의 객실은 햇빛을 거의 받지 못하기 때문에, 인공조명이 필수다. 보통 직접적이고 눈부신 백열전구를 사용하는데, 이는 눈에 피로감을 주고 빛은 충분히 발하지 못한다. 형광등으로 교체하자는 우리의 제안이 승낙을 받았다.

기야트Gyatt 함대의 주거성 연구를 하고, 이를 함정국Bureau of Ships에 제출한 지 얼마 지나지 않아 버지니아주 포츠머스의 노포크 해군 조선소에 정박해 있던 자매 선박인 메러디스호Meredith에도 적용하라는 계약서가 내려왔다.

작업을 진행할수록, 문제가 나타나기 시작했다. 지면상으로는 해결 방안이 명백해 보였지만, 배관이나

사다리, 비상구, 그리고 양탄기 등이 움직이지 않는 뜻밖의 난관에 부딪혔다. 692시리즈 군함은 동일한 도면을 이용해 설계되었지만, 파이프 관과 배관, 그리고 전선을 설치하는 방법에서는 각 설계사의 생각이 달랐던 것이다. 어느 날 한 현장감독에게 파이프 관 하나를 옮겨달라고 하자 그는 피곤한 말투로 이렇게 대꾸했다. "이 배에서 이미 두 번 이상 옮기지 않은 파이프나 배관은 없을 것이오!"

오래 전, 석유산업에 종사하는 현명한 사람들은 석유는 모두 같기 때문에 자신의 상품들에 개성을 줄 수 있는 유일한 방법은 좋은 서비스와 시설을 제공하는 것임을 깨달았다. 따라서 교통 지옥에서 정중하고 유니폼을 입은 직원이 있는 안식처는 미국에서 하나의 제도처럼 되었다. 이런 점을 고려하여, 시티스 서비스사(Cities Service)는 앞으로 추가적으로 지을 주유소의 표준 역할을 할 위의 주유소를 디자인해줄 것을 의뢰했다.

1. 록히드사(Lockheed)의 슈퍼콘스텔레이션기(Super Constellation)의 기체의 내부 디자인을 위한 첫 단계로, 연구원으로 구성된 팀이 모든 주요 노선을 타며 수십만 마일을 비행했다.

2. 비행기 내부에서 좌석이 당연히 가장 중요한 구성 요소이기 때문에, 이 문제를 최우선 과제로 두며 정형외과 의사와 상담도 하였다.

3. 무릎 공간(비행기 등의 앞뒤 좌석 사이의 공간), 머리 위 공간, 좌석과 복도의 넓이는 승객과 승무원들에게 맞추기 위해 확인되고, 재확인되고, 조정되어야 할 수백 가지의 치수들 중 일부에 불과하다.

4. 산업디자이너와 기술자들은 '가장 친한 친구이자 가장 엄격한 비평가'인 록히드의 숙련된 전문가들과 지속적으로 연락을 주고받았다.

"…상업항공에 만연해 있던 고정된 경제적 조건들…무게와 공간은 비행기에서 일을 하는 모든 사람의 마음을 사로잡았다…기본적으로 디자이너는 거대하고 탄성 없는 피클 또는 시가 모양의 기내에서 비행기 제조사에 의해 소개되었다 …그 안에서 디자이너가 짜낼 수 있는 유일한 것은 상상뿐이다."

5. 운송기기 디자인에서는 완전한 실물 크기의 내부 목업을 만드는 것이 일반적이다. 이 프로젝트가 진행되는 동안에, 승객들이 10시간 동안 실물 모형 안에 앉아 있었던 적도 있다.

6. 완성된 디자인이 승인을 받기 전에 좌석과 테이블과 같은 많은 내부 구성요소들이 내부 모형 안에서 시험적으로 사용되었다.

7. 슈퍼 코니기(Super Connies)의 주문이 들어오면, 산업디자이너들이 현실적인 내부 계획을 위해 록히드사의 판매부와 협력한다.

8. 비행기가 생산에 들어가고 나서도, 산업디자이너들은 제조업자들, 고객들과 함께 개선이 가능한 것들을 지속적으로 확인한다.

슈퍼콘스텔레이션 기내의 고급형 라운지에는 편리한 설비가 갖추어졌으며, 일류 예술작품들로 꾸며졌다. 휴게 공간도 있었는데, 이 공간에는 몸을 뻗을 공간이 있었고, 좋은 경치를 감상할 수 있고, 둘러앉아 게임, 간식, 회의 등을 즐길 수 있는 테이블도 있었다. 즉, 호화롭고 보안이 잘된 안식처였다.

일등석 갑판의 수영장

수영장의 카페

전형적인 일등석 스위트 룸

원양 여객선의 실내는 산업디자이너에게 주어질 수 있는 문제 중 가장 복잡한 것으로 여겨진다. 문제가 되는 것은, 안전과 안락함, 그리고 행복을 온전히 배에 의지한 수천 명 이상의 남성과 여성, 아이들에게 거대한 배가 여러 날 동안 집이 된다는 사실이다. 디자이너는 개인 전용실과 공용 공간들을 설계하고, 색상, 소재, 그릇, 식기, 바닥재, 가죽, 벽 장식, 열쇠 확인 탭, 조명기구, 휘장,

일등석의 식당

포이어 옵저베이션(Foyer Observation) 라운지

테이블 세팅

방음, 에어컨, 서랍 손잡이, 침대, 의자, 무도장의 고무 타일, 벽 판, 그리고 그 밖의 수천 가지 요소들을 고를 때 그러한 점을 유념하여야 한다. 여기 있는 사진은 아메리칸 익스포트 라인사American Export Line의 S.S.인디펜던스와 자매선인 S.S.컨스티튜션을 만들 때 그러한 문제들을 어떻게 해결하였는지를 자세히 보여준다.

이 105mm 대공포의 구성요소들을 재구성함으로써 이동 상태에서 사격 상태로의 전환에 걸리는 시간이 15분에서 3분 30초로 줄었다. 전쟁에서 몇 분은 생명들을 살릴 수 있는 시간이다.

미국 해군의 '거주성' 관련 프로그램의 전신은 DD927 구축함을 위해 설계된 이 장교의 사관실에서 이루어졌다.

군용 프로젝트에서도 산업디자이너의 업무 절차는 상업적인 업무와 같지만, 강조점에는 차이가 있다. 정부 차원의 업무는 고객에게 판매하는 것 대신 군

이 작전실을 사용한 '클라이언트'는 2차 세계대전을 치르는 동안 합동참모본부의 구성원이었던 장군 마샬(Marshall)과 아놀드(Arnold), 그리고 해군 장성 킹(King)과 리히(Leahy)다.

이 기계 손은 재향군인 관리국이 팔다리가 절단된 사람들에게 제공했던 것이다. 이 장비는 정신과 의사, 기술자, 재료 전문가, 그리고 팔 다리가 절단된 사람들의 협동으로 개발 되었다.

인들이 그들의 무기와 자기자신에 자신감과 자부심을 가지도록 하여 장기적으로 전쟁과 전투에서 이길 수 있게 하는 무형의 힘인 사기를 높이는 것을 목표로 한다.

뉴욕센트럴사(New York Central)의 "Twentieth Century
Limited" 열차. 조용하고 호화로운 클럽이 있고 회원권과 승
차권도 있다. 여기서 산업디자이너는 건축학적으로 현대적
철도 차량의 깔끔한 라인을 유지하면서, 클럽에서 기대할
만한 수준의 가구, 색상, 자재를 사용하였다.

그럼에도 메러디스 함대는 의기양양한 모습으로 완성되었다. 가장 개선된 곳은 단연코 승무원 식당일 것이다. 식기 승강기로 조리실에서 보온대까지 음식을 운반하도록 하여, 가파른 사다리를 타고 내려가는 위험한 이동과, 동시에 음식이 식을 가능성도 함께 줄여주었다. 또한 승무원 개개인이 열린 통에 음식물을 버리는 대신, 직원 하나가 접시의 음식물 찌꺼기를 기계식 쓰레기통에 버리게 했다. 뿐만 아니라, 식당 안의 길고 줄을 엄격히 맞춘 식탁과 등이 없는 긴 의자 대신, 2인용 또는 4인용 식탁을 들여놓았고, 그에 맞게 스펀지고무 등판을 갖춘 의자 또한 놓았다.

합의하에 피아노를 놓을 공간 또한 얻었다. 공간과 무게를 차지하는 피아노가 그만큼 사기를 충전시켜 주고 가치가 있는지를 두고 논란이 있었지만, 어느 선장이 이를 장담했다. 하지만 피아노를 칠 수 있는 직원이 몇이나 되느냐고 묻자 그는 날카롭게, "세 명이지만, 그중 하나는 치지 않는 것이 좋겠다"고 대답했다.

제12장
디자인의 5단계 공식

유능한 정비공은 느릿느릿 움직이는 자동차를 보면, 곧 문제를 찾아서 엔진을 조정하거나 필요에 따라 점검을 한다. 그는 배선과 점화장치, 기화기, 연료 펌프, 그리고 회선을 하나씩 살펴볼 것이다. 그는 이 일에 걸맞은 지식과 경험과 도구를 지니고 있으며, 부식한 배터리 단자 같은 예측하지 못한 요소가 나타난다고 해도 이를 감지해낼 것이다. 산업디자이너 또한 마찬가지다. 아무리 교묘한 과제일지라도 산업디자이너는 자신감을 갖고 이에 임한다.

우리 사무실에는 좋은 산업디자인을 평가하는 척도가 있다. 이 척도는 25년간의 경험을 상징하며, 모든 디자인 과제에 적용한다. 이 척도에는 아래의 다섯 가지 기준점이 있다.

1. 유용성과 안전성

2. 관리

3. 비용

4. 판매 매력

5. 외형

다른 산업디자이너들과 약간의 의견 차이가 있을

지도 모르지만, 이 다섯 가지는 산업디자인에 필수적인 요소들이다. 조금 더 자세히 살펴보자.

1. 유용성과 안전성

자동차를 조종하기 쉬운가? 진공청소기가 카펫 위를 가볍고 부드럽게 굴러가는가? 전화기 손잡이가 잡기 편한가? 알람이 울릴 때 끄는 버튼이 찾기 쉬운가? 비행기의 복잡한 조종 장치를 조종사가 확인하기 쉬운가? 머건탈러Mergenthaler, 미국의 인쇄 기술자 식자기를 디자인하는 작업을 할 당시, 우리는 조종 장치가 쉽게 닿는 위치에 있는지 확인했다.78쪽 참조 링크 항공Link Aviation을 위해 실험 장치를 개발할 당시에는 가독성을 확보하는 데 많은 시간을 들였다. 모슬러 금고 회사의 금고 문을 작업할 때는 자물쇠 번호가 잘 읽히는지에 중점을 두었다.

안전성은 유용성에 따라오는 당연한 귀결이다. 노동자들은 기계를 다루며 심각한 부상을 입곤 했었다. 지금은 대다수의 위험 요소가 없어졌다. 데이비슨Davidson 복사기의 기어 구동 장치를 덮어, 작동자의 손과 옷자락이 빨려 들어가지 않도록 만들었다. 워너앤스와지Warner & Swasey Company, 천체 망원경을 주로 만들던 미국 제조사로 중장비 산업에도 진출했음—옮긴이의 선반에는 여러 색의 손잡이로 비상 장치를 표시했다.154쪽 참조 내

셔널서플라이사의 T 20 유정 굴착 장치의 유압 제어 레버는 비상시를 대비해 닿기 쉬운 위치에 두었다.**126쪽 참조** 노동조합은 안전성을 발전시키는 데 큰 도움이 되었고, 간혹 우리는 그들이 개발한 양식에 우리의 과제를 맞추기도 한다.

2. 관리

우유병 혹은 프라이팬을 세척하기가 얼마나 쉬운가? 재봉틀이나 전기면도기에 기름칠을 할 숨겨진 위치를 알고 있는가? 디젤 차량 또는 수송기의 엔진, 혹은 농기구의 실린더에 얼마나 쉽게 접근할 수 있는가? 관리를 하려면 눈에 띄어야 한다. 커피 메이커의 찌꺼기를 비워내거나 배관 기구를 청소하는 일은 쉬워야 한다. 크레인Crane사의 화장실 수도꼭지 손잡이는 세라믹 받침 위에 고정해, 가정주부들이 그 주위를 쉽게 닦고, 깨진 틈 사이를 비집고 다니지 않아도 되도록 만들었다.**125쪽 참조** 잉그러햄사의 시계**121쪽 참조**와 RCA 사의 TV 수상기**74쪽 참조**는 매우 간단하고 쉽게 청소할 수 있다. 허니웰사의 신형 온도 조절 장치의 작고 둥근 덮개는 내부 장치에 빠르게 접근할 수 있도록 쉽게 열린다.**128쪽 참조** 《뉴욕타임스》의 스테노팩스 복사기의 통신위성과 기계는 당겨서 빼낼 수 있는 파일 서랍 판에 부착되어 있어, 수리가 용이하

다. **75쪽 참조** 우리는 리놀륨을 닦는 것보다 청소 비용이 덜 들기 때문에, 간혹 카펫을 사용하기도 한다.

우리가 어메리칸엑스포트의 대형 여객선 컨스티튜션호와 인디펜던스호의 실내 작업을 하던 당시, 슬레이터 회장이 우리에게, "관리를 조심하라"며 주의를 줬다. 곧 우리에게 극단적인 상황이 주어졌다. 2차 세계대전이 일어나기 전에는, 승무원들이 쪽잠을 자가며 24시간 내내 근무를 섰고, 항해가 끝나서야 쉴 수 있었다. 근무 환경을 개선한 후, 8시간 교대 근무로 바뀌었다. 이것은 곧, 엑스포트 여객선이 상시로 고객에게 서비스를 제공하려면, 그 안에서 먹고 자고 생활하는 승무원이 세 배로 늘어나며 그만큼 경비도 늘어날 것이라는 뜻이었다. 선객실의 시설 관리 체제를 개선하자 이에 대한 해결책이 생겨났다. 페달을 밟으면 수면 위치로 바뀌는 승객용 침대를 설치한 것이다. 이러한 혁신을 통해, 승무원 전체가 야간 근무를 서는 것을 피할 수 있게 되었고, 덕분에 여객선은 더 적은 인원으로 더 나은 관리와 서비스를 제공할 수 있게 되었다.

3. 비용

산업디자이너가 새로운 디자인의 어떤 세부 사항에 사로잡혀 있든 상관없이, 제조 및 유통 비용을 고

려하지 않을 수 없다. 의뢰인 측이 가장 우선시하는 요인이 아니라고 해도, 디자이너는 견적 이하의 비용으로 제작하려고 노력한다. 제조 비용은 도구 비용과 제작 비용으로 나뉜다. 비교적 소량으로 재제작하는 물품들은 생산량이 적기 때문에 도구 비용이 반드시 들어간다. 반면, 대량생산되는 물품을 디자인할 때는, 생산량이 워낙 많기 때문에 제작자가 쉽게 도구 비용을 탕감할 수 있다. 두 가지 경우 모두, 지속적으로 지출되는 제작 비용 인상을 피하는 것이 중요하다. 그래서 산업디자이너는 제작 비용을 현저히 줄일 수 있다면, 공구를 추가로 세공할 것을 추천한다. 장기적으로 볼 때, 생산 라인에서 두세 조각이 아닌 한 조각으로 만들어져 나오는 물건은 조립의 수고를 줄여준다. 그 예로 탁상 라디오 보관장을 살펴보면, 예전에는 많은 나뭇조각들을 제각각 모양을

내 사포질을 하고 이어 붙여 만들었지만, 오늘날에는 단 한 번의 플라스틱 화합 주형법을 이용하여 만든다. 이 제조 방식에 필요한 주형을 만드는 데 들어가는 비용은 생산 라인에서 아끼게 된 비용에 비하면 아무것도 아니다.

원래 디자인했던 것보다 0.5~1센티 정도 작게 만들면, 생산 라인 벨트 위에 더 많은 제품을 올릴 수 있으므로, 제품의 크기 또한 신경 써야 한다. 제품의

크기와 무게는 유통 비용에도 많은 영향을 준다.

4. 판매 매력

많은 사람들이 판매 매력과 외형을 같은 뜻으로 생각하지만, 실은 그렇지 않다. 판매 매력은 숨겨져 있는 심리적 가치를 뜻한다. 이것은 눈에 보이는 매력 외에도 제품이 마땅히 지녀야 할 미묘하고 암묵적인 매력을 의미한다. 제품은 디자인의 일관성, 질감, 단순함과 솔직담백함을 통해 품질을 표현해야 한다. 이것은 숨겨진 장치의 훌륭함과 그 제조업자의 온전함을 소리 없이 선언한다. 그러므로 판매 매력은 제품이 어떤 촉감을 지니고 있고, 어떻게 작동하며, 구매자에게 어떤 기분 좋은 생각을 떠올리게 하는지 등으로 이루어진 혼합물인 셈이다.

5. 외형

제품이 어떤 모양을 하고 있는가? 고객이 가게의 선반에서 이 제품과 경쟁 제품 여러 개를 두고 겉모습 때문에 이 제품을 선택할 것인가? TV나 잡지 광고에서 잠깐 본 소비자가 기억할 만한가? 경험상 앞선 네 가지 척도에서 좋은 점수를 받은 제품은 이 마지막 요인에서 90퍼센트 이상의 점수를 받았다. 나머지 10퍼센트는 우리가 알고 있는 제품의 형태, 비

율, 선, 색상 등의 적용에서 비롯된다. 외형은 이 모든 것의 공통분모다. 그 전체는 매우 경쟁적인 시장에서 필수인 활력과 자신감과 함께 드러나는 것이다.

우리 회사에서 위의 다섯 가지는 절대 놓쳐서는 안 되는 요인들로 여겨진다. 우리는 이 척도를 시계나 여객선, 터릿선반 또는 전화기, 트랙터 또는 욕조 등에 망설임 없이 적용한다. 설명을 돕기 위해, 현대식 진공청소기에 비유해보자.

1. 진공청소기의 유용성과 안전성

곧게 세워진 청소기를 최대한 편하게 밀고 당기려면, 손잡이의 길이와 조와 조세판의 체형을 함께 고려해서, 손잡이 모양을 손에 맞추어 디자인해야 한다. 발로 조종하는 전원 버튼이나 노즐 조정 장치 등의 위치는 철저히 검토해서 결정해야 한다. 어두운 곳에서 쉽게 볼 수 있도록 도와주는 헤드라이트의 위치 또한 지정해야 한다. 높이는 최소화하여 낮은 가구 아래로도 밀고 들어갈 수 있게 만들어야 한다. 고무 범퍼를 달면 벽과 가구를 보호할 수 있다. 청소기를 이동할 때 붙잡을 만한 손잡이 또한 필요하다. 청소기는 최소한 적은 부피를 차지하며 편리하게 보관할 수 있는 크기로 제작해야 한다. 청소 도구는 부착하기 쉬워야 한다. 전선은 감을 때조차 꼬이면 안

된다. 안전을 위해서, 청소기에 뾰족한 모서리는 없어야 한다. 상자는 배송과 보관, 두 가지 기능을 모두 충족시켜야 한다. 또한 배송 시에 청소 도구를 고정해둘 받침대는 누구나 쉽게 사용할 수 있으며 정돈된 것이라야 한다.

2. 진공청소기의 관리

일회용 종이봉투는 쉽게 제거하고 새것으로 교환 가능해야 한다. 참고로 가정주부가 가장 하기 싫어했던 일 중 하나가 오래된 봉투를 교환하는 것이었다. 청소기의 바깥 표면은 플라스틱이든 에나멜 재질이든, 청소하기 쉬워야 한다. 모터 및 다른 기계 부품들과 헤드라이트의 전구는 쉽게 교환할 수 있어야 한다.

3. 진공청소기의 제조 비용

여러 재료를 자세히 조사해보았다. 공장에서 조립하는 방법 또한 관찰했다. 모터의 덮개와 본체의 주물을 하나로 만들거나, 이름판과 그것을 부착하는 방법을 간소화하고, 봉투 제작 방법을 달리하거나, 혹은 세 번이 아닌 한 번에 칠할 수 있는 에나멜을 선택하면 비용을 절감할 수 있다.

4. 진공청소기의 판매 매력

한눈에 봤을 때, 윤곽으로 드러나는 품질을 보면 즐거운 생각이 떠올라, 내부 구조도 효율적일 것이라는 확신을 준다. 청소기를 밀기 쉽고 가벼우며, 중심이 잘 잡혀 있는 동시에 힘들이지 않고도 거실 청소를 할 수 있을 것이라는 생각이 들게 한다.

5. 진공청소기의 외형

여기에서 산업디자이너는 유형의 지식을 첨가한다. 이러한 것들은 디자이너의 본능과 경험, 그리고 좋은 취향의 결과물이다. 청소기는 선과 비율, 형태, 색, 그리고 질감이 모두 섞여, 보기 좋은 모양으로 만들어진다.

이렇듯 다섯 가지 척도를 가이드 삼아, 우리는 미운 오리 새끼 같던 청소 도구함을 깔끔하고 간략하고 실용적인 선을 지닌 청소기로 탈바꿈할 수 있었다.

제13장
디자이너와 의뢰인의 관계

기업체 간부가 산업디자이너를 고용하기로 결심을 하면, 그는 곧 이런 딜레마에 빠질 것이다. '누구를 골라야 할까?'

이 간부는 디자이너가 쓴 책을 읽거나 디자이너에 대한 이야기를 들은 적이 있거나 다른 분야에서 그들의 성과를 지켜봤을 가능성이 높다. 이것은 도움이 될 수도 있고, 그렇지 않을 수도 있다. 함께 작업해본 전례가 없는 간부라면 그들의 업무를 평가하거나 그가 염두에 두고 있는 작업에 가장 적합한 인물이 누구일지 가늠할 수 없을 것이다. 보이는 것만큼이나 은밀한 요인들도 중요하다. 간부는 한 가지 제품으로 산업디자이너를 평가하는 실수를 저지를 수도 있다. 그 제품은 재앙에 가까운 막대한 비용을 들여 제작한 것일 수도 있고 대중의 인정을 받지 못했을 수도 있는데 말이다.

여기에 비용 문제까지 더해진다. 나는 제조업자와의 사전 회의에서 우리 회사는 투기적으로 작업을 하지 않는다고 밝혀두었다. 그러자 그는, "그것은 충동구매나 다름없죠"라고 답했다. 조금은 언짢은 비

유였지만, 나는 그 대답을 한 번도 잊은 적이 없다. 그것이 제조업자들이 처한 곤란한 상황을 바라볼 새로운 관점을 제공해주었기 때문이다.

제조업자가 최종 결정을 내릴 때 눈여겨보아야 할 몇 가지가 있다. 디자이너는 의뢰인 측의 문제를 파악하고 있어야 한다. 대중이 원하는 것을 간파하고, 상품을 판매하는 방법을 잘 이해해야 한다. 생산 및 제조 기법과 노사 관계 또한 잘 알아야 한다. 일정을 맞추는 법도 마찬가지다. 고용인의 직원들과 협조할 준비가 되어 있어야 하고, 극복하기 어려운 제조상의 한계에 부딪히더라도 비난하기보다는 공감할 수 있어야 한다. 그리고 산업디자이너라면 당연히 예술가로서의 자질과 형태, 선, 비율, 색, 그리고 질감에 대한 뛰어난 이해를 기본적으로 갖추고 있어야 한다.

기업체 간부는 가능하다면, 통과의례와도 같은 "물론 우리 제품은 지금까지 겪어본 것과는 다를 것입니다"라는 식의 말을 하고픈 충동을 억눌러야 한다. 이것이 사실일지라도, 산업디자이너의 직업의 본질은 계속해서 새로운 문제에 접근하고 이를 해결하는 일이다. 게다가, 다양한 문제를 해결할 수 있는 기법을 만들어 나감으로써, 각기 '다른' 문제에 대처하는 방법을 터득하게 된다. 기업체 간부가 찾는 인물은 환영이 아닌 전망이 있는 인재, 예술적 면모를 갖

춘 실용적인 상인, 상아탑에 살고 있지만 한 발은 땅에 딛고 서 있는 사람, 회장님과의 수준 높은 회의를 편안하게 여길 수 있는 동시에 8000톤짜리 기계를 다루는 기술자와 기술적인 대화를 주고받을 수 있는 매력적인 외교관이다. 흥미롭게도, 그는 실제로 이런 사람을 만나게 된다.

일단 선택받은 산업디자이너는, 여느 직종에 종사하는 사람들과 마찬가지로, 의뢰인이 투자한 만큼의 가치를 되돌려주는 것을 최우선시하는 책임을 가져야 한다. 특정 비용 안에서 특정 부품을 개발 또는 개선하는 등 계약서에 합의된 부분 외의 것들에 대한 도덕적 책임도 동시에 부여받는다.

만약 산업디자이너가 자신에게 주어진 과제를 평가하는 과정에서 자신이 무언가 진전을 이루는 게 불가능한 상황임을 깨달았다고 가정해보자. 어쩌면 제품 테스트가 제대로 이루어지지 않았거나, 주어진 재료가 승인이 나지 않았을 수도 있다. 산업디자이너는 자신에게 너무 일찍 임무를 맡기는 것이 돈을 낭비하는 일임을 알려, 의뢰인 또는 의뢰인이 될 수도 있는 사람을 보호해야 할 의무가 있다.

혹은 산업디자이너가 상품을 살펴본 결과, 자신의 능력 밖의 일을 기대하고 있다는 것을 알게 된다고 가정해보자. 도덕적인 디자이너라면 산업디자인이

만병통치약이 아님을 일러줄 것이다.

물론 산업디자이너는 경쟁사와 거래를 해서는 안 되고, 작업의 특성을 비밀로 해야 하며, 그가 맡은 디자인 과제에 불리하게 작용할 그 어떤 행동도 해서는 안 된다.

자기 자신을 위해서라도 디자이너는 자신의 디자인을 구상부터 제조까지 완성시키는 방향으로 의사 결정권자를 설득해야 한다. 간혹, 산업디자이너와 일을 해본 경험이 없는 제조업자가 발표 단계 이후에 디자이너의 의견을 무시하고 자신과 자신의 공학자들 생각대로 디자인을 바꾸려고 하는 경우가 있다. 이것은 근시안적인 일 처리이며, 최소한 디자인에 투자한 비용을 날려먹거나 더 큰 재앙을 일으키게 된다.

산업디자이너는 보통 고위층, 즉 회장이나 기관장, 혹은 영업 부장에 의해 고용된다. 하지만 예선전이 끝나고 나면, 다른 부서의 직원들과 서둘러 친해지고, 조직의 구성원 역할을 하는 동시에 외교적이고 전문적인 관점을 유지하는 것이 좋다. 관리자 그리고 제작, 공학, 영업, 광고 및 홍보 부서의 신뢰와 협조를 얻는 일이 얼마나 중요한지는 아무리 강조해도 모자라다. 그들 없이는 아무리 '옳은' 디자인을 구상하더라도, 제품을 완벽하게 이해할 수 없고, 원했던 만큼

활발히 판매할 수도 없을 것이다.

지금까지는 직원을 둔 개별 디자이너를 위주로 문제를 다루었다. 직원 수는 수백 명부터 한 사람까지 다양하다. 개별 디자이너의 서비스는 물론 개방된 시장에서 찾아볼 수 있다. 또 다른 종류의 디자이너는 기업 상주 디자이너로, 제조업자가 고용해 회사에 상주하며 일을 한다.

경제적으로 봤을 때, 꾸준한 디자인 작업을 요하는 대기업이라면 전속 디자인 부서를 두는 편이 좋아 보인다. 그러나 장기적으로 그 경제성이 지속되느냐 하는 것은 별개의 문제다. 내부 디자이너는 실력이 얼마나 뛰어나든지 간에, 회사 내부의 정치에 이골이 날 수도 있고, 반복적인 업무가 지겨울 수도 있다. 그리하여 결국 열정과 독창성을 잃고 쉬운 길을 택할 위험이 있다. 이런 일이 일어나면, 그는 더 이상 창조를 하지 않고, 포로가 된다.

기업 디자인 부서는 특히 기본 재료를 사용하고 이에 대한 친밀감이 필수인 유리 공장과 같은 공장에 유용하다. 이는 또한 다양한 제품을 생산해내는 시어스로벅Sears, Roebuck and company, **우편주문사업으로 성장했고 한때 미국 최대의 유통업체였다—옮긴이**이나 제너럴일렉트릭 General Electric과 같은 큰 기업체에도 적용된다. 그럼에도, 이러한 기업체들은 어느 제품이나 제품 시리즈를

위해 개별 디자이너를 채용한다. 외부에서 보는 관점이 내부의 디자이너 직원들을 자극해줄 것이라 믿기 때문이다.

큰 과제를 이행할 때는 외부 자문 단체와 내부 디자인 그룹이 협동을 하는 것이 가장 이상적이다. 독립적인 디자이너는 자신의 다양한 경험과 다재다능함을 보여줄 수 있고, 기업은 사고방식의 화합을 쉽게 이뤄낼 수 있을 것이다. 여러 공장에서 다양한 제품과 일을 한 개별적인 산업디자이너는 기법과 기술 그리고 비용을 절감할 방법, 신소재에 대해 배울 수 있고, 상주 디자이너는 생각하지 못했던 다양한 제조 방법을 습득하게 된다. 게다가 외부 디자이너는 매일 같은 틀 안에 가둬둘 수 없기에 제한이 없는 새로운 관점을 가져다준다. 점점 이 외부 관점의 가치를 깨닫는 기업가들이 늘어나고 있다.

의뢰인 중 한 명이 어느 날, 이 문제를 자각하며 이런 발언을 했다. "당신은 사실상 어깨너머로 우리가 일하는 모습을 바라보는 외부인입니다. 이것은 우리를 자극하여 디자인 작업에 최선의 노력을 다하도록 만들어주지요. 게다가, 이름난 외부인의 디자인을 사용하는 것은 우리와 다른 사람의 의견을 반영한다는 사실 하나만으로도 충분히 의미가 있는 일입니다. 다시 말하면, 당신은 우리가 우리의 아이디어와

당신의 아이디어를 함께 우리 직원들에게 판매하도록 도와주는 것이고, 이것은 엄청난 이득이 되는 일입니다."

갈수록 관리자가 관점의 중요성을 자각하고 있다는 것을 보여주는 또 다른 측면은, 우리 의뢰인의 다수가 각각 별개인 두 공학자 그룹을 간혹 두 건물로 나누어 배치해 유지하고 있다는 사실에서 나타난다. 한 그룹은 당장 눈앞에 닥친 내일의 과제를 위해 장비를 설비하고, 그것을 생산 라인에 맞춰 넣는 일을 전적으로 담당한다. 다른 한 그룹은 조금 더 멀리 내다봐, 내일 이후의 모델과 관련된 결정을 내린다. 당연히 산업디자이너는 두 그룹 모두와 가까이서 작업하며, 한 그룹과는 미래의 디자인을 계획하고, 다른 그룹이 승인을 받은 디자인의 세부 사항이 설비와 대량생산이라는 고문과도 같은 과정을 무사히 통과할 수 있도록 지키는 것을 돕는다.

몇몇 사람들은 산업디자이너를 아플 때 복용하는 페니실린과 같은 특효약처럼 여긴다. 그러나 우리는 예방약에 가깝다. 오래된 의뢰인들은 이 사실을 안다. 그들 중 다수는, 옛날에 중국인들이 가정의 평안을 위해 1년에 한 번씩 의사에게 상당한 비용을 지불하던 것처럼, 매년 우리와의 관계를 유지하고 있다. 오래된 의뢰인의 상품이 잘 팔리지 않으면 우리는

도우려고 노력한다. 새로운 클라이언트에게는 비타민 주사 한 방 맞는 것으로 문제가 해결되지 않으니, 제품 전체를 검진해볼 필요가 있다고 설명해준다.

2차 세계대전 중에 크레인사의 회장이 내게 전쟁 기간 동안 계약을 취소하고 싶다고 말했다. 덧붙여 그는, 우리에게 사례금을 지불할 테니 우리가 그 분야의 다른 회사에서 일하지 않았으면 한다고 했다. 나는 그에게 사전 계약 조건이 있으므로 우리에게 비용을 지불하지 않아도 되며, 다른 작업도 하지 않겠다고 말했다. 그는 단호했고, 수표를 남기고 갔다.

세 달 뒤, 그가 다시 찾아와 계약을 취소한 것을 후회한다고 했다. 그는, "우리를 최신식으로 유지해주길 바란다"고 하며, "전쟁이 끝나는 날 우리가 무엇을 만들지 생각하고 있어 달라"고 부탁했다. 그는 우리를 위해 시카고에 있는 사무실의 한 층을 통째로 내어주었고, 우리는 크레인사의 배관 선을 하나하나 뜯어 살폈다. 그리고 목록에 남겨두어야 할 물건들을 함께 결정했다. 그 다음, 빈칸을 채우기 위해 필요한 새로운 장비를 디자인하는 작업을 시작했다. 금속을 구하기는 힘들었기 때문에, 실물 크기의 나무 모형을 대신 제작하여 도자기처럼 보이도록 에나멜 칠을 했다. 전쟁이 끝날 무렵, 크레인 사의 전후 제품들이 생산을 기다리고 있었다. 회사의 선견지명 덕

분에, 시장에 출시하는 시간을 줄일 수 있었다.

의뢰인 측과 개별 디자이너의 이상적인 관계는 친근하지만 존경을 바탕으로 한 것이다. 우리 회사는 얼마 전에 이를 달성했다. 한 의뢰인 회사의 부회장이 이런 편지를 보내왔다. "올해를 잘 마무리하고 있습니다. 좋은 한 해를 보내면 우리 직원들에게 보너스를 주는 관습이 있다는 것을 들어서 알고 계실 수도 있습니다. 우리와 협업하며 튼튼한 기반을 쌓았다고 생각합니다. 귀하도 우리의 일원이라는 의미에서 기쁜 마음으로 이 수표를 동봉해 보냅니다." 수표에는 거액이 적혀 있었지만, 그것은 우리가 의뢰인의 조직의 일원으로 받아들여졌다는 귀중한 따뜻함과는 비교할 수 없다.

제14장
돈이라는 지저분한 주제

산업디자이너를 고용하려면 얼마나 많은 비용이 들까? 애매하게 들릴지 모르지만 사실 가장 정직한 답은, 필요한 서비스에 따라 다르다는 것이다. 금액을 책정하는 방식은 무척 다양하다. 나는 그저 25년간 우리가 경험하고 관찰해온 것을 토대로 수립하여 반영한 방식만을 보여줄 수 있을 뿐이다.

산업디자이너 측에서는 시간과 전용 서비스를 제공한다. 시간의 가치는 경험과 과거의 성과, 그리고 명성에 의해 책정된다. 산업디자이너는 디자인이라는 서비스를 판매하는 것이지, 형태를 가진 제품을 파는 것은 아니다. 다시 말해, 모든 그림과 도면, 모델 등은 의뢰인에게 설명을 하고 디자인을 명확히 보여주기 위한 준비물인 셈이다. 힘들었던 초창기에도, 산업디자이너는 요행수를 노리는 일의 유혹을 꽤 성공적으로 거절했었다. 오늘날 이러한 일은 모든 회사에서 엄격히 금지하고 있다. 업계에서 거의 표준으로 삼는 몇 가지 디자인 서비스 금액 측정법이 있다.

1. 연 단위 계약

몇몇 드문 경우를 제외하면, 보통 9개월 뒤 재계약을 검토하는 연 단위 계약을 선호한다. 이것은 의뢰인과 산업디자이너 양측에게 보완점을 제시하고, 그간 발생한 문제를 상의하여 다음 연도의 계획을 위해 최종 합의를 할 기회를 준다. 이러한 연간 계약에는 보통 하나의 제품 라인에 속하는 것들에 대한 디자인이 포함된다. 보수는 월별 계약 유지비에 시간 및 경비를 더한 형태로 지불되거나, 혹은 경비가 일체 포함된 연간 금액으로 지불된다.

신규 클라이언트는 월별 유지비를 지불하는 대가로 자신이 무엇을 받는지 잘 모르는 경우가 종종 있다. 이는 별로 놀라운 일이 아닌데, 이 비용에는 광범위한 무형의 서비스에 대한 대가가 포함되기 때문이다.

아마도 유지비를 가장 쉽게 설명하는 방법은 그것이 포함하는 요소들을 나누어 설명하는 방법일 것이다. 그 요소들은 다음과 같다.

a. 가용성 이것은 곧 디자인 조직이 클라이언트가 계획한 디자인 프로그램뿐만 아니라, 예기치 못한 비상 업무를 위해서도 늘 대기 중이어야 한다는 뜻이다. 두 가지 경우 모두에서 디자이너들은 빈번하게 압박을 받으면서, 다가가기 어려운 위치에서 작업을

해야 한다.

b. 관심 이 서비스는 "우리는 늘 의뢰인을 생각합니다"라는 문구로 가장 잘 설명할 수 있으며, 이 문구는 우리 회사가 사용하는 간략한 계약서에도 적혀 있다. 한밤중에 문득 떠오르는 생각이나 뉴스를 보고 떠오르는 물건, 혹은 의뢰인의 제품에 적용하면 득이 될 듯한, 보고 듣는 것을 통해 떠오르는 모든 것이 이 항목에 포함된다. 그 예로, 나는 유럽을 여행하던 중, 고풍스러운 책상 모양의 뚜껑이 달린 작은 은제 성냥갑을 발견했다. 이는 나에게 아이디어를 제공했고, 그것을 의뢰인에게 제안했다. 그 결과 고장을 막기 위해 비슷한 덮개를 씌운 여행용 시계가 제작되었다.

c. 책임감 산업디자이너에게 지불하는 비용은 때로는 여분의 보험처럼 간주되기도 한다. 간혹 디자이너의 조언이 클라이언트가 하는 사업의 성패를 가를 수도 있다. 따라서 막대한 책임감이 뒤따른다. 보통 수석 디자이너는 조직 전체의 작업에 책임을 져야 한다.

d. 성명 사용 산업디자이너의 이름을 사용하는 것은 보통 계약상 제한되어 있다. 대부분의 디자이너는 최종 제품 인가를 자신이 받은 경우에만 이름의 사용을 허락한다. 주로 디자이너의 이름은 가치를

더하고, 국가적인 명성을 지닌 디자이너의 경우 특히 나 더 그렇고, 그러한 명망은 제품의 판매를 촉진한 다.

e. 전속 서비스 산업디자이너는 의뢰인에게 경쟁 제품을 위한 작업은 하지 않겠다고 약속을 하는 셈 이다.

f. 원금 대부분의 디자이너는 이것을 유지비에 포 함한다. 대안으로는 시간당 원금을 따로 받는 방법 이 있다.

그 외 시간 비용은 주로 각 디자이너와 공예가, 모 델 제작자, 또는 연구원별로 사전 협의된 시간당 비 용으로 책정된다. 이 금액에는 간접비와 이윤이 일정 비율 포함되어 있다.

보통 부대비용은 출장비와 같이 실제로 소요된 직 접경비를 제외하고는, 실경비에 명목상의 간접비가 더해져서 의뢰인에게 청구한다.

2. 경비 일체 포함 연간 금액

이것은 주로 산업디자이너가 의뢰인 측과 일정 기 간 일한 뒤, 자신이 할애한 시간과 작업량을 측정할 수 있을 때 이루어진다. 일부 의뢰인은 매년 디자인 에 얼마나 지출하면 되지는 알 수 있으므로, 고정비 용을 선호한다. 이것은 작업 시간을 기록해야 할 필

요성을 없애주므로, 다방면에서 가장 바람직한 방법이라고 할 수 있다.

3. 특정 임무

이 계약 방식은 의뢰인이 산업디자이너에게 맡긴 특정한 업무가 끝나면 더 이상 그의 조언이 필요하지 않다고 생각할 때 사용된다. 이러한 경우 의뢰인은 한 가지 제품만 만들어, 동일한 디자인을 수년간 사용하곤 한다. 보통 기한이 있고 경비가 일체 포함된 고정비용을 지불한다.

4. 저작권료

이 계약에서 디자이너는 자신이 디자인한 제품의 판매 가격 중 일정 비율을 받게 된다. 이러한 계약은 가구 또는 가정 장식 분야에서 주로 사용된다. 우리는 이러한 계약을 해본 적이 없지만, 이러한 계약을 체결한 다른 디자이너들은 상당히 만족스러워했다.

대부분의 산업디자이너는 이러한 네 종류의 계약 방법 중 연간 유지비 계약을 가장 선호한다. 장기간 협업을 기대하는 경우 보통 연간으로 계약을 맺고, 매년 갱신한다. 우리 회사는 1930년부터 계약을 맺어온 의뢰인도 있고, 1934년과 1935년부터 함께해온 의뢰인도 여럿 있다.

산업디자이너와 의뢰인 간의 계약은 지면상 10페이지가 넘을 때도 있다. 우리는 거의 모든 의뢰인의 요청이 제각각 달랐기 때문에, 전형적인 계약서를 유지하기가 어려웠다. 우리가 보통 사용하는 계약서는 한 페이지 반 정도 분량이고, 의뢰인 측이 우리에게 기대하는 서비스와 우리가 그쪽에 기대하는 협조 정도를 제한하지 않고 탄력적으로 작성한다. 변호사의 도움 없이 쓰는 만큼, 우리는 이것을 법적 서류보다는 이해를 돕기 위한 설명서 정도로 생각한다. 우리는 의뢰인이 더는 우리와 함께하고 싶지 않다면 굳이 계약서로 그를 붙잡아두고 싶지 않고, 아마 상대방도 마찬가지일 것이다. 어떤 계약서도 산업디자인과 같은 창의적인 서비스의 품질을 통제할 수 없다. 우리는 한 번도 무언가를 법적으로 해결하려고 하지 않았고 소송을 한 적도 없다.

가장 중요한 작업 몇 가지는 지면에 무언가를 적지 않고도 이루어졌다. 우리는 약 1년간《맥콜즈》잡지사와 서로 승낙할 만한 계약서를 작성하려 노력했으나, 우리가 제안한 것은 그들의 법률 부서에서 판단하기에는 너무 애매모호했다. 그들이 우리에게 보내준 계약서는 우리가 보기에는 너무 제한적이었다. 그럼에도 우리는 그들과 12년간 함께 일했다. 뉴욕센트럴철도와도 비슷한 상황을 겪었다. 우리를 고용한

부회장은 센트럴철도사의 법률 부서가 매우 정확해서 우리가 무엇을 해줄 것인지 일일이 열거하라고 할 것이기 때문에, 우리에게 계약서를 쓸 엄두조차 내지 말라고 했다. 그렇게 되면 당연히 우리의 활동에 제한이 있을 것이 뻔했다. 우리가 협력해온 오랜 기간 동안, 연간 계약은 15분짜리 회의 중에 이루어졌고, 앞으로 12개월간 이어질 상호 이해관계는 악수 한 번으로 협의되었다.

계약에 관한 우리의 철학은 상호 존중과 믿음을 전제로 해야 한다는 것이다. 계약서를 쓰는 유일한 목적은 경험상 분명히 해두지 않으면 오해가 생길 부분을 확실히 하기 위해서다. 실질적으로, 디자이너에게 지불하는 비용은 제조업자가 공작기계를 사는 비용을 줄이기 위해 드는 든든한 보험과 같은 것이다.

제15장
디자인이 아닌 우연

간혹 산업디자이너에게 일어나는 일들을 보면 괴물이나 요정, 혹은 유령이 장난을 쳤다고밖에 설명할 수 없을 때가 있다. 한 예로 1939년에 일어난 일을 들 수 있다. 프랭클린 루즈벨트Franklin D. Roosevelt 대통령이 뉴욕세계박람회를 공식적으로 개최했을 당시, 박람회 총재인 그로버 휠런Grover Whalen은 거기에 기여한 모든 이들에게 루즈벨트 대통령이 주재하고 있는 법정까지 행진을 해서 갈 것이라고 말했다. 박람회 시작 전 한두 시간은 늘 정신없이 돌아가고, 이번 또한 예외는 아니었다. 행진이 시작될 시간이 되었을 때 나는 아직 원형 구조물 안에서 페인트 작업과 반죽 작업을 하고 있었다. 하지만 빌딩 꼭대기에서 트럼펫 소리가 나자 나는 동료들과 함께 자리를 잡으며 흐뭇해했고, 얼마 지나지 않아 스피커를 통해 발표된 행진 순서를 들었다. 스피커는, "컴포트 역무원들 다음으로 산업디자이너가 뒤따르겠습니다"라고 전 세계에 알리고 있었다.

W. K. 밴더빌트Vanderbilt는 그가 나중에 타고 남미 대륙을 여행하게 될 시코르스키Sikorsky 수륙양용 비

행기의 실내디자인 작업을 위해 우리를 불렀다. 그것은 자급자족형으로 디자인되어, 매일 밤 항구에 도착해, 승객들이 기내에서 먹고 잘 수 있도록 되어 있었다. 주방과 욕실, 옷장, 샤워실, 그리고 주점까지 갖추고 있었다. 비행기가 배송되기로 한 날, 나는 브리지포트Bridgeport에 있는 창고에서 이륙해 비행기가 착륙할 뉴욕의 루즈벨트필드Roosevelt Field로 갔다. 곧 밴더빌트가 사람들이 대형 리무진을 타고 도착했다. 밴더빌트 씨는 사다리를 타고 올라가, 선체 꼭대기에 있는 승강구 안으로 사라졌다. 그 뒤를 밴더빌트 부인이 따랐는데, 큰 모자 중독자로 알려진 그녀는 그날 역시 큰 모자를 쓰고 있었다. 승강구 문 앞에 다다른 그녀는 멈춰 서서 격납고를 둘러보더니 나한테 손짓을 하며, "저기요, 이 문을 조금 더 크게 만드셔야 하겠는데요."라고 했다. 나는 내 소개를 했고, 그녀에게 모자를 벗는 것이 좋겠다고 제안했다. 그녀는 우아하게 웃으며 모자를 벗고, 승강구 안으로 내려갔다.

우리가 RKO의 순회공연을 위해 제작한 수백 가지 무대 중 하나는 유명한 곡예사 '개구리 인간 페리Ferry, the Human Frog'의 무대배경이었다. 우리는 무대배경을 큰 식물과 잎사귀가 우거진 삼림 협곡 지대처럼 꾸몄고, 거대한 독버섯을 페리가 회전하기 위한

받침대로 사용했다. 첫 공연을 마친 페리는 나를 무대 뒤로 데리고 가 감사의 말을 전했다. 그러곤 진지한 말투로 이렇게 덧붙였다. "드레이퍼스 씨, 혹시 제 아내가 할 수 있는 무언가가 없을까요. 제 아내는 도마뱀입니다."

6년 전, 습관처럼 야식을 찾던 나는 냉장고를 뒤지고 있었다. 그곳에서 평소처럼 유리병과 반찬통으로 가득한 숲을 마주했고, 평소처럼 내가 크래커에 올리고 싶었던 체다 치즈는 가장 안쪽, 닿기 힘든 곳에 놓여 있었다. 이 참을 수 없는 상황을 바꾸려면 무엇인가 해야만 했다. 회전 선반을 설치하면 어떨까? 나는 우리의 클라이언트인 제너럴일렉트릭에 이런 선반이 있는 냉장고 몇 대를 제작해달라고 졸랐고, 실험 삼아 우리 집 주방의 냉장고 옆에다가 두었다. 마침내 매일 밤 하던 고민이 사라졌다. 냉장고를 열어 선반을 돌리기만 하면 내가 원하는 모든 것을 찾을 수 있게 된 것이다. 마치 서류 정리함과 같았다. 마냥 기뻤던 나는 가정부에게 새 회전 선반이 어떠냐고 물었다. 그녀는 표정이 없는 얼굴로 나를 바라보더니, "드레이퍼스 씨나 사용하세요. 저는 다른 것을 쓸게요."라고 답했다. 알고 보니 그녀는 몇 년 동안 같은 선반에 버터를 두고, 다른 한곳에 계란을 두었으며, 우유 또한 지정된 곳에 두어왔다. 그녀는 냉장

고 안에서 원하는 것을 본능적으로 찾길 바랐다. 하지만 선반이 회전하면 이것은 불가능해진다. 제너럴 일렉트릭 또한 비슷한 반응을 보였다. 하지만 이것은 6년 전 일이다. 최근 제너럴일렉트릭은 이 회전 선반을 개선해, 반만 회전하는 반원으로 제작하여 우리 가정부의 불평을 덜어주었다.

오래전 극장에서 일할 때, 우리가 지어놓은 분위기 있는 탑 모양의 무대배경에 금색으로 크게 한자를 써야 하는 일이 생겼다. 나는 공공 도서관에 가서 화려해 보이는 한문을 찾아 무대 위에 그대로 옮겼다. 첫 공연을 마친 뒤, 친절해 보이는 중국 신사 관객 한 분이 무대 뒤로 찾아와, 나에게 뭐라고 쓰여 있는지 아느냐고 물었다. 나는 모른다고 대답했다. 그는 나에게, 글자를 번역하면 "할아버지가 아기를 때려요"가 된다고 전해줬다. 내가 본 책은 중국어 입문서였던 것이다.

뉴욕의 스트랜드 극장에서, '게리와 그랜드피아노 Gerry and Her Baby Grand'라는 그랜드피아노 네 대를 연주하는 팀의 공연을 위해 분위기 있는 장면을 연출하고 있을 때였다. 피아노 네 대를 무대 여러 곳에 배치해두는 대신, 나는 큰 피아노 한 대가 네 대의 건반을 모두 아우르는 장면을 상상해봤다. 이것은 첫 공연 날짜에 맞춰 완성되었는데, 무대 입구를 통해

들여보내기엔 너무 크단 걸 그제야 깨달았다. 내 상사는 그 극장의 상무이사이자 유명 연출가인 조지프 L. 플렁킷Joseph L. Plunkett이었다. 인내심이 덜한 사람도 나를 그 자리에서 해고했을 테지만, 플렁킷은 경험 탓으로 돌렸다.

한번은 라디오시티Radio City, 뉴욕시에 있는 록펠러센터의 일부에서 열리는 석유회사 스탠더드오일Standard Oil의 전시회를 위해 라이트 형제가 세계 최초로 동력비행에 성공한 곳인 키티호크Kitty Hawk를 나타내는 대형 디오라마diorama, 배경을 그린 길고 큰 막 앞에 여러 가지 물건을 배치하고, 그것을 잘 조명하여 실물처럼 보이게 한 장치를 제작한 적이 있다. 시작 전, 각종 음료가 호화롭게 제공되었다. 회사의 간부 하나가 키티호크에 온 라이트 형제의 역사적 자취라며 간단하게 연설을 했는데, 그는 키티호크를 '커티사크'라고 불렀다.

아무도 컵 받침에 커피가 고여 있는 것을 좋아하지 않는다. 우리는 뉴욕센트럴철도 회사의 테이블 서비스를 개선하는 작업을 하며 이 골칫거리를 고치겠노라고 마음먹었고, 그리하여 윗부분이 안으로 오므라든 컵을 제작했다. 우리는 이 모양 때문에 기차가 흔들리더라도 액체가 쏟아지지 않을 것이라고 생각했다. 첫 여정은 재앙으로 끝났다. 기차가 흔들리자 커피가 그저 조금 흘러넘치는 정도가 아니라 완전히

쏟아져 테이블 보 전체를 적셨다. 보통 컵으로 돌아
간 우리는 대신, 컵 안에 티스푼을 앞뒤 방향을 바
꿔 세워둠으로써 내용물이 쏟아지는 것을 방지하는
철도업계의 오랜 전통에 의존하게 됐다. 희한하게도,
부드럽게 항해하는 인디펜던스호에서는 안쪽으로
오목한 똑같은 컵을 사용해도 내용물이 쏟아지지
않았다. 하지만 현명한 디자이너는 거친 바다에서 커
피를 마시는 승객들에게 넘친 내용물을 흡수해주는
종이 깔개를 제공할 것을 권한다.

극장에서 배경과 의상을 제작하던 초기 시절, 나
는 혹시라도 재킷이나 소매를 수선하는 일을 도와야
할 경우를 대비해 옷을 재봉하는 법을 배우기로 했
다. 컬럼비아대학교에서 공개강좌를 연다는 것을 알
고는 거기에 등록했고, 71명의 여성들 틈에 섞여 있
었다. 나는 이 수적 열세에 크게 연연하지 않았는데,
그러다가 시험문제로 드레스를 제작해 옆사람에게
입히는 과제가 주어졌다. 시험 당일 날 나는 잔뜩 긴
장한 채로 교실에 들어섰다. 그렇지만 곧 긴장을 풀
게 됐다. 킥킥거리는 사람들 틈에서 나는 내 작업대
에 놓인 머리와 팔이 없고 성별조차 없는 재단사용
모형을 발견했다.

시카고박람회 당시, 제너럴일렉트릭은 자사 제품
들을 전시했다. 주방을 차리고, 각각의 제품을 설명

하는 목소리가 흘러나오게 했다. 그러곤 설명하고 있는 부품을 밝은 조명으로 비추게 했다. 개최 당일 밤, 기계장치에 오류가 나, "저는 GE의 식기세척기입니다."라고 말하는 목소리가 흘러나오는데, 전기스토브의 오븐이 열리며 세탁기가 작동하기 시작했다. 기계가 멈추고 다시 조정하기 전까지 몹시 혼란스러운 시간이었다.

어메리칸엑스포트의 선박 작업을 하며 우리는 엑스포트 휘장이 박힌 작은 유리 재떨이를 디자인했다. 꽤 훌륭하고 개성 있었지만, 약간 과한 듯해 보였다. 선박을 전시하는 기간 동안 3천 개가 넘는 재떨이가 사라졌다. 참고로 사람들이 재떨이를 기념품 삼아 슬쩍하는 것을 다수의 회사들이 일부러 조장하곤 했다. 집으로 가져가면 좋은 홍보 효과를 거둘 수 있다고 생각했기 때문이다.

뉴욕세계박람회를 위한 작업을 할 때 우리는 2년 동안 사용할 박람회장을 준비하라는 지시를 받았고, 우리는 얌전히 닳아서 새로 칠을 하거나 따로 관리를 할 필요가 없는 재료를 고민했다. 그래서 우리는 부서지지 않는 고무판을 사용하여 다량의 기둥을 덮었다. 그렇지만 얼마 가지 않아 고무에 희한한 백화현상이 생겼다. 모두들 박람회장이 예전에 쓰레기 처리장으로 쓰이던 곳에 지어졌다는 사실을 잊고

있었고, 분해되는 물질이 가스를 발산하여 고무와 작용을 일으킨 것이다. 이를 받아들이는 것 외에 무언가를 하기엔 이미 너무 늦었기에, 2년 동안 우리는 매일 고무를 씻어야 했다.

버드컴퍼니Budd Company를 위해 기차를 디자인할 때, 우리는 각 차량의 앞쪽에 있는 비상 도구 세트가 쓸모없다는 사실을 깨달았다. 이는 만일의 난파를 대비해, 승객들이 길을 뚫고 나올 수 있도록 놓여 있던 것이었다. 하지만 정작 유리창은 깨지지 않는 강화유리로 제작되었다. 누군가가 우리의 설명서를 지나칠 정도로 엄격하게 따른 것이다.

여러 해 전, 《맥콜즈》지와 함께 일하며 우리는 잉크 냄새에 대한 실험을 했는데, 그 이후 일부 신문사에서 이를 실제로 활용했다. 내가 생각하기에, 예를 들어 소고기 그림이 있는 페이지에서 소고기 냄새가 나게 만들면 신선할 것 같았다. 그렇지만 비누와 구운 생선, 향수와 살균제, 조미료와 화장품의 조합은 생각보다 아주 강한 악취를 풍겼다.

우리를 실망시킨 제품 중 하나로는 회색 플라스틱으로 만든 화장실 문 손잡이를 예로 들 수 있다. 2차 세계대전이 막 끝난 시점인 그 당시에는 좋은 아이디어라고 생각했다. 금속은 전후 복구 사업에 필요했기에 금속으로 제작하지도 못하고 크롬은 여전히 구하

기 힘든 상황이었기에, 우리의 제안대로 크레인 회사는 회색 플라스틱을 사용하기로 했다. 아마도 심리적인 것이라 설명할 수밖에 없는 이유 때문에, 플라스틱 손잡이는 무참히 실패했다. 전시에 배관 선의 부품 다수를 임시방편으로 회색 철제로 제작했는데, 플라스틱의 이 회색이 대중에게 그들이 전쟁 당시 불만스럽게 참아온 투박한 무쇠를 상기시켰고, 그리하여 이 물건을 사지 않은 것이다. 물론 오늘날에는 플라스틱 제품이 널리 사용되고 있다.

몇 해 전, 덴버에서 RKO를 위해 3천 석 규모의 새로운 극장을 디자인하며, 우리는 얇은 나무판이 천에 붙어 있는 신소재를 사용하여 벽을 가리기로 했다. 개막 첫날 밤, 나는 콜로라도 주지사 옆에 앉아 우리의 작품을 둘러보고 있었다. 공포스럽게도, 그 소재는 천천히 벽을 타고 흘러내리고 있었다. 불행히도 그것은 젖은 회반죽벽에 붙어 있었던 것이다. 다행히도 손상된 부분을 쉽게 수리할 수 있었고, 벽은 아직도 튼튼하게 서 있다.

우리 초기 작업 중 하나는 로즈랜드Roseland 댄스홀을 새롭게 꾸미는 일이었다. 우리는 무도장 바닥과 연주대 뒤로 거울을 둘러싸 밝게 만들었다. 문을 열기 전날, 우리 사무실 직원 줄리언 에버렛Julian Everett이 모든 것이 괜찮은지 최종적으로 확인하기 위해

무대 중앙에 가서 섰다. 그때 여자 화장실의 문이 열렸고, 민망해진 에버렛은 거울의 반사각 때문에 보지 말아야 할 것조차 보인다는 사실을 깨달았다. 그러곤 서둘러서 막을 세웠다.

나는 클리브랜드광고협회에서 연설을 부탁받았다. 그곳에 도착한 나는 수천 명에 달하는 관객의 수에 놀랐고, 그들이 산업디자이너를 보러 왔다는 사실에 은근히 흐뭇해하고 있었다. 점심 식사가 끝나자 시장이 일어섰고, 나는 물 잔을 비우고 소개를 기다렸다. 그가 선수권대회에서 우승하고 돌아와 그 자리에 상을 받으러 온 지역 농구 팀을 소개하자 나는 더 이상 미소를 지을 수 없었다. 그 많은 군중이 모인 진짜 이유는 바로 그들이었던 것이다. 나는 안중에도 없었다. 하지만 그날의 기억은 해피엔딩으로 남아 있다. 내가 연설을 끝내자 누군가 다가와서 한 시간 정도 시간을 내어 자신의 공장을 방문해달라고 요청했다. 그는 바로 워너앤스와지사의 부회장이었던 고 클리퍼드 스틸웰Clifford Stilwell이었다. 그날이 끝나기 전 우리는 그의 회사에 고용되었다. 그때가 1939년이었는데, 지금까지도 그들과 함께 일을 하고 있다.

미국 특허청에 따르면 지퍼는 남북전쟁 당시에도 사용되었다고 한다. 하지만 내가 지퍼를 처음 본 것은 30년쯤 전이다. 내가 스트랜드 극장에서 일하던

초기 시절이었다. 나는 발레단의 젊은 아가씨들 40명이 입을, 꽉 조이는 보디스bodice, 코르셋 위에 입는 여성 옷의 하나에 지퍼를 사용했다. 리허설 중에는 모든 것이 잘 돌아가는 듯했으나, 첫 공연 때, 무용수들의 체온이 올라가자 지퍼가 고장 나버렸다. 서둘러서 옷을 갈아 입어야 하는 상황이었고, 패닉 상태에 빠진 우리는 가위로 의상을 잘라내야 했다.

한번은 유명한 박물관의 대표 몇 명이 내게 전화를 걸어 내 디자인 작품 몇 개를 전시하고 싶다고 했다. 이는 꽤 흐뭇한 일이었다. 그 박물관은 한 번도 한 사람의 산업디자이너를 위한 전시를 한 적이 없었다. 그들이 살펴볼 수 있도록 다양한 도면과 모델을 제출했다. 대표들 중 한 명은 의심스러운 말투로, "이 시계 숫자판의 숫자는 비율이 맞지 않아 보인다"고 했다. 다른 한 명은, "타자기 아래에 왜 크롬을 깔았습니까?"라고 물었다. 설명을 하는 대신, 나는 전시를 그만두자고 제안했다. 문득, 내가 정말로 작품을 전시하고 싶은 공간은 메이시 백화점이나 마셜필드, 그리고 메이컴퍼니May Company, 메이백화점을 운영하던 회사 같은 곳이라는 생각이 들었고, 그곳에서는 절대로 영구적인 전시를 하고 싶지는 않다. 이것은 수년 전 일이다. 지금은 박물관에서도 산업디자인을 수용하게 되었다.

제16장
디자이너를 위한 조언들: 질의응답

원자력 발전이 어떻게 산업을 변화시킬까?
요즘의 디자인은 얼마나 오래갈까?
소규모 제조업체가 산업디자이너를 고용할 능력이 있을까?

연설과 공개 토론 자리에서 준비된 발표를 들을 때보다 질의응답 시간에 더 귀중한 정보를 얻게 될 때가 많다. 내가 지금껏 가장 많이 받은 질문들, 그리고 그에 대한 답변을 정리해보았다.

Q. 왜 헛간은 빨간색으로 칠할까?

A. 이 질문을 하도 자주 받은 나머지, 나는 평소 단순하면서도 아름답다고 생각해온 이 빨간색을 조사해보기로 했다. 이것 또한 모든 물건이 그래야 하듯이, 안에서 밖으로 되었다. 농부에게는 가축을 키우고 사료 및 도구를 저장할 공간이 필요했다. 이러한 필요에 따라, 벽 네 개와 지붕 하나짜리 건물이 지어졌다. 문과 창문은 필요한 위치에 간단하게 만들어졌고, 외부에서 볼 때 굳이 대칭이 맞지 않아도 되었다. 이것은 실용적 건축의 가장 근사한 형태다. 하

지만 이런 헛간이 왜 빨갛게 칠해졌을까? 호기심을 안고 나는 예술가에서부터 교육자, 건축가, 박물관 연구원, 사업가, 디자이너, 그리고 농부까지, 이유를 알 만한 사람에게 모두 물어봤다. 내가 들은 대답들은 다음과 같았다.

건축가 에로 사리넨Eero Saarinen은 헛간을 빨갛게 칠하는 전통은, 적색토가 유일하게 색을 낼 수 있는 물질이었던 핀란드와 스웨덴에서 전해져 왔다고 믿었다. 금융업자 해리 B. 레이크Harry B. Lake와 색채학자 파버 비렌Faber Birren은 헛간의 붉은색이 태양열을 흡수해 겨울에 가축들이 따뜻하게 지낼 수 있게 해주었고, 뉴잉글랜드에서 비롯됐다고 말했다. 모지스Moses 할머니는 뉴잉글랜드에서 비롯됐다는 말에는 동의하지만, 붉은 페인트는 아마인유와 부식한 철광석 비슷하게 생긴 찰흙의 일종을 섞어 만들었다고 믿는다. 그 결과 저렴하고 오래가며 소에게 해로운 납 성분이 들어 있지 않은 안료가 되었다는 것이다. 메트로폴리탄 미술관의 프랜시스 헨리 테일러Francis Henry Taylor는 페인트 방부제가 대부분 붉은색이어서, 원래 색을 망치지 않고 붉은색 위에 덧칠할 수 있다는 사실에 주목했다. 반면, 캘리포니아대학교 건축학과 학과장 윌리엄 워스터William W. Wurster는 어떤 오일을 사용했는지가 중요하지, 붉은색 자체는 큰 의

미가 없다고 말했다. 이에 대해 건축가 W. K. 해리슨 W. K. Harrison은, "빨간 페인트는 싸고 잘 발리고, 먼지가 보이지 않는다"고 답했다. 이러한 의견에 광고업자 레오 버넷Leo Burnett과 무대장치 디자이너 조 밀지너 Jo Mielziner도 동의했고, 여기에 그들은 빨간 납이 기후로부터 보호해주는 최고의 물질이라고 덧붙였다. 산업디자이너 해럴드 밴도런은 그 이유는 모르겠지만, 농부들이 어떻게 빨간 칠을 하는지는 안다며, 담배 회사 메일파우치Mail Pouch가 광고 특혜에 대한 보답으로 무료로 칠해준다고 했다. 또한 건축가 랠프 워커Ralph Walker는 카터 알약의 홍보하는 배경을 제공하기 위해 빨갛게 칠했다는 의견을 표했다. 유리뿐만 아니라 페인트도 제조하는 기업인 피츠버그 플레이트 글라스Pittsburgh Plate Glass 임원인 윌리엄 오토William Otto의 말에 따르면, 옛날에 빨간 페인트를 사용했던 이유는, 베니션레드Venetian red가 경제적이고 지속성 있는 색소였기 때문인데 아직도 그것이 저렴한 헛간 칠 재료로 사용되고 있다고 했다. 그는 이 색은 화학적으로 만들어진 색이 아닌 자연의 흙색이며, 화학적 색에 비해 영구적이라고 지적했다. 산업디자이너 에그몬트 아렌스Egmont Arens는 아이오와주 농장의 경영 상태는 헛간의 색으로 알 수 있으며, 좋은 시기에는 하얗고 힘든 시기에는 붉다고 말했다. 경영컨설

턴트 셸던 쿤즈Sheldon Coons는 빨간 이유가 눈 쌓인 크리스마스카드에서 눈에 띄기 때문이라고 했다.

나는 초창기 농부들이 오늘날 우리가 그러하듯, 땅이 흰 눈에 덮여 있을 때, 빨간 헛간이 따뜻하고 안전한 느낌을 준다고 생각했기 때문이라고 믿고 싶다. 그렇게 전통은 자라났다.

Q. 작은 제조업체가 산업디자이너를 고용할 능력이 있을까?

A. 산업디자이너는 평형을 맞춰주는 역할을 하기 때문에, 산업디자이너를 고용하지 않으면 오히려 손해를 본다. 대중은 제조업체의 크기에 관심이 없고, 오로지 투자한 만큼 가치를 받아내는 일에만 관심을 둔다. 즉 작은 제조업체의 제품은 시장에 나가 대형 제조업체와 경쟁을 해야 한다. 10명의 사람들이 투자하여 좋은 토스터를 만들어 시장에 내놓았다고 가정해보자. 그들의 상품은 여전히 제너럴일렉트릭 또는 토스트마스터Toastmaster의 제품을 마주해야 한다. 작은 제조업체가 그들과 어깨를 나란히 하고 싶다면, 유능한 산업디자이너에게 투자하는 편이 현명하다. 비용은 들 수 있으나, 그 돈으로 산업디자이너의 모든 경력을 함께 살 수 있다.

Q. 어떻게 하면 산업디자이너가 될 수 있을까?

A. 요즘 대부분 산업디자이너는 산업디자인 사무실에서 탄생한다. 다수가 교육을 받은 건축가 혹은 엔지니어다. 일부 독학을 한 이들도 있다. 몇몇은 미술을 전공했다. 건축학과 공학은 질서정연하게 그리고 3D로 생각하는 방법을 가르쳐주므로, 산업디자이너가 되는 데 훌륭한 밑거름이 된다. 산업디자인 과정이 있는 미술대학은 대체로 괜찮은 편이지만, 일부 학교는 멋진 렌더링 작업을 하거나 완성도가 높은 훌륭한 모델을 만들어낼 수 있는 사람들을 육성한다. 학위를 따는 것으로 끝나는 산업디자인 과정을 더 많은 학교에서 제공하게 하는 것이 우리의 목표다. 그 졸업생들은 대중의 취향을 측정하고, 제작 과정에서 발생하는 문제를 이해하며, 예산과 대차대조표를 이해하고, 고객과 임원급 수준의 대화를 나눌 수 있을 뿐만 아니라, 사업가, 외교관, 심리학자의 역할을 모두 해내는 동시에 엔지니어들과도 현명하게 협업할 준비를 마치게 된다. 미래의 디자인을 구상하기 위해서 그들은 예술과 건축학의 역사에 대해 대화 가능한 수준의 지식을 보유하고 있어야 한다. 어려운 조합으로 보일 수도 있으나, 대학을 다니며 시작할 수 있다면, 반은 해낸 것이다. 그리고 산업디자인에 대한 대학의 인식은 점점 넓어지고 있다.

Q. 신기술이 절정에 다다랐을까? 다시 말해, 신기술이 사람들이 그 장점을 완전히 이해할 수 없을 정도로 발전한 것인가?

A. 이 질문에 대한 최고의 답변은 특허협회Patent Office Society 회지에서 찾을 수 있다. 1940년, 에버 제프리Eber Jeffery라는 사람은 100년 전 특허협회에서 일을 하다 그만둔 사람이 한 다음과 같은 말에 대해 연구했다. "기회는 죽었다. 나올 수 있는 모든 발명품들은 이미 나왔다. 발견될 수 있는 모든 것들은 이미 발견되었다." 제프리는 이 낙심한 직원의 정체는 알 수 없었지만, 이와 비슷한 맥락의 문구를 여러 번 들었다. 어느 좌절한 조사관이 그의 사직서에, "발명가를 위한 미래는 없다"고 적었다는 이야기가 있다. 특허협회의 폐지를 지지한 어느 국회의원은 "기능이 아무 목적도 달성하지 못할 때가 곧 올 것"이라고 했다. 아마도 이러한 말들은 1845년 4월에 특허위원장직에서 물러난 헨리 엘즈워스Henry Ellsworth에게서 유래했을 것이다. 그는 그 사유로 "인간의 독창성이 이미 한계에 도달하여서"라고 말했지만, 이는 입증된 바가 없다. 어쨌든 그는 1843년 국회에 제출한 보고서에 이렇게 썼다. "매년 발전하는 예술은 우리의 믿음에 부담을 더하며, 인간의 발전이 끝날 그 시점의 전조가 되는 것만 같다."

하지만 이것은 100년 전 일이고, 전구나 자동차, 라디오, 비행기 등이 발명되기 전이다.

Q. 원자력 발전이 어떻게 산업을 변화시킬까?

A. 답에 대한 힌트는, 많은 사람이 상당히 우려하면서도 이 새로운 동력원이 보편적으로 사용될 날을 기다린다는 사실에 있다. 아메리칸 기계 주조 공장 American Machine and Foundry 은 외지에 설계할 원자력발전소를 개발했는데, 이것은 연료를 한 번 충전하면 3년간 작동할 수 있다. 3년 뒤에는 비행기 한 대에 실은 연료로 발전소 연료를 다시 채울 수 있다. 이 발전소는 1천여 가구가 사는 마을에 전력을 공급하기에 충분한, 약 1천 킬로와트를 제공할 수 있다. 같은 양의 전력을 같은 기간 동안 공급하려면, 석탄발전소에서는 460만 킬로그램 이상의 연료가 필요하고, 중유화력발전소에서는 약 200만 킬로그램의 석유가 필요할 것이다. 우리는 현재 효율적이고 저렴하게 전력을 생산해내는 새로운 시기로 들어서기 직전에 있다.

Q. 포장도 산업디자인의 일부인가?

A. 산업디자인에서 매우 중요한 부분이라고 할 수 있다. 일부 산업디자이너들은 포장 작업만 하기도 한다. 몇몇 큰 기업에는 이를 위한 부서가 따로 있다. 포

장은 현대 사업의 중요한 부분이 되었다. 바쁘게 돌아가는 마트 계산대에 줄지어 서 있는 카트를 살펴보라. 여러 색으로 포장된 상품들이 곧 포장 전문가의 노하우가 담긴 증거물이다. 그 전문가는 쇼핑객이 사용 목적과 품질, 그리고 가격이 동일한 상품들 중에서 특정 상품을 선택하도록 설득한 것이다. 더 교묘한 포장은 약국의 선반에서 찾아볼 수 있다. 화장품 코너에서는 유리 용기가 내용물보다 값이 더 나가는 역설을 발견할 수 있다.

물론 포장에는 보이는 것 외에도 다양한 요소들이 있다. 박스와 병이 시선을 끌기 전, 용기는 제품을 보호하는 데 필수적인 요소였다. 이는 여전히 사실이다. 포장 전문가는 크라프트판지부터 나무통, 양철깡통, 플라스틱, 종이, 유리, 셀로판지, 그리고 새로운 합성 피막 등, 온갖 재료를 완벽하게 파악하고 있어야 한다. 먹을 때 벗겨내는 플라스틱 피막으로 싼 음식이 지금은 활발히 판매되고 있다. 액체를 담아 눌러 짜내는 플라스틱 병은 이제 거의 전 세계에서 쓰인다.

포장 전문가는 어떻게 해야 수송 시 가장 잘 견딜지, 열과 추위가 제품에 어떤 영향을 미치며 어떻게 이를 막을지 알아야 하고, 제품의 무게가 일으킬 수 있는 문제와, 운송 시 우체국 및 택배 회사가 제품을

어떻게 고정하기를 원하는지도 파악하고 있어야 한다. 또 대부분 제품이 비행기에 실려 이동하며, 보통은 조심해서 다루기에 보호 장치를 덜 요하지만, 대신 용기의 무게가 가벼워야 한다는 사실도 알고 있어야 한다. 포장 디자이너는 활판술의 달인이어야 하며, 다양한 밝기의 조명 아래에서 제품의 겉면을 잘 읽을 수 있는지 확인해야 한다. 그는 잉크와 인쇄술과 상표에 대한 지식 역시 갖추어야 한다. 상품이 오래 진열된 것처럼 보여 팔리지 않는 것을 방지하기 위해, 창가에 두면 빛이 바래는 색에 대해서도 잘 알고 있어야 한다. 포장 기계가 어떻게 작동하는지도 알아야 한다. 깡통이나 병을 담는 박스 혹은 포장지는 눈 깜빡할 새에 씌워지기도 하므로, 포장은 1분에 빵 65개, 담배 150갑, 껌 600통, 혹은 코카콜라 240병이 채워지고 포장되는 과정을 늦추지 않고 오히려 촉진하는 방향으로 디자인해야 한다.

마찬가지로 중요한 사실은, 포장은 그 내용물의 품질을 드러낸다는 것이다. 쇼핑객이 밀가루나 쌀, 혹은 커피를 그 물건 자체를 보고 구분할 수는 없겠지만, 광고에서 본 상품 포장은 기억할 것이고, 내용물이 마음에 든다면 다시 구매하러 올 것이다.

음식과 약을 제외한 제품들은 조심스럽게 포장된다. 진공청소기, 시계, 그리고 온갖 종류의 도구들은

제품을 잘 보호할 수 있는 멋진 박스에 싸여 나온다. 테니스공은 진공 캔에 들어 있고, 시계는 틀을 맞춘 플라스틱 상자에 담겨 있다. 농기구의 중장비에 들어가는 여분의 부품이나 기름을 뽑아내는 장치, 디젤 엔진, 그리고 펌프 등은 모두 정교하게 디자인된 상자와 포장지에 담겨 나온다. 자동차 점화플러그는 8개를 한 세트로 판매하는 것이 좋은 상품 판매법이라고 알려져 있다. 한 세트를 사면 자동차 한 대에 들어가는 모든 점화플러그를 교환할 수 있으므로. 상자의 여섯 면과 깡통의 바깥 면은 훌륭한 광고 매체로 사용할 수 있다. 주유소에서 파는 기름이든, 슈퍼에서 파는 껌 한 통이든, 상품을 가장 잘 홍보해줄 물건은 바로 그 포장지뿐이다. 포장의 그림이나 디자인, 혹은 색의 조합으로 만들어내는 분위기나 정체성을 따라갈 만한 홍보 방법은 없다.

Q. 산업디자인과 건축학의 경계는 어디일까?

A. 우리는 이 두 분야가 매년 가까워지고 있다고 생각하곤 한다. 산업디자이너가 건축학, 특히 상점 내부, 극장, 주유소, 그리고 전시 건축물에 크게 기여했다는 것은 의심의 여지가 없는 사실이다. 이러한 건축물을 디자인할 때 산업디자이너는 자신이 연구해온 대중의 심리와 시장, 그리고 판촉에 대한 전반

적인 경험을 활용하여 돌과 강철, 석고 등을 사용해 디자인한다. 고객이 멈춰 서서 구경하고 구매를 하도록 초대할 배경을 만들 수 있다면, 그는 건물에 의미를 부여한 셈이다.

산업디자이너는 특히 건축적으로 실험을 하고 미래의 영구적인 건물들에 사용할 수 있을 만한 아이디어를 구상해낼 수 있는 박람회와 전시회에서 뛰어난 성공을 거두었다. 뉴욕세계박람회에서 제너럴모터스General Motors의 노만 벨 게디스Norman Bel Geddes, 유선형 디자인을 유행시킨 미국의 디자인 거장—옮긴이가 촉발한 엄청난 관심을 생각해보라.

나는 늘 산업디자이너가 조립식 주택을 디자인하는 작업을 하는 데 적합하다고 생각해왔다. 소비자의 요구에 대한 지식과 연구에 대한 이해, 기능주의와 아름다움을 적용할 수 있는 능력, 공장 기술이란 배경, 그리고 경제적 이해가 산업디자이너를 이러한 생산 라인 작업에 적임자로 만들어주는 것이다. 어떤 다른 지출보다도 개별 주문으로 집을 지을 때 가장 손해가 크다. 우리가 집과 마찬가지로 자동차도 개별적으로 주문할 수 있었다면, 쉐보레Chevrolet 자동차 한 대의 값은 어마어마할 것이다. 대량생산한 주택은 이러한 문제를 해결해준다.

나는 조립식 주택을 디자인한 적이 딱 한 번 있는

데, 무척 실망스러운 경험이었다. 2차 세계대전이 끝나기 직전인 1945년에 우리는 콘솔리데이티드 벌티 사Comsolidated Vultee의 의뢰를 받아 비행기 디자인 작업을 하고 있었다. 그런데 그 회사 경영진이 공장을 쉬지 않고 돌리기 위해 조립식 주택 분야에 진입하기로 결심했고, 우리에게 디자인을 요청했다. 디트로이트에서 새로운 쉐보레 모델을 출시할 때 그러하듯이, 수백만 달러를 들여 최종 제품을 생산했다. 그리고 최종 승인을 받았다. 비판적인 미국 연방주택국 Federal Housing Administration, FHA조차 이것이 절망적인 주거 문제를 해결해줄 것이라 믿었다. 회사는 하루에 20채씩을 생산할 계획을 세웠다. 하지만 조립식 주택을 따라다니던 불운이 우리를 덮쳤다. 결국 콘솔리데이티드 벌티 사의 임원들은 지역 노동 문제와 지역 건축 법규가 너무 얽히고설켜 있어서 건축 사업을 중단하기로 했다. 시골에 가면 지금도 실험적인 주택 몇 채가 보이는데, 나는 지나갈 때마다 아쉬운 마음으로 바라보곤 한다.

Q. 산업디자인 과제는 어떻게 시작할까?

A. 사람으로 시작해서 사람으로 끝난다. 우리는 사용자의 습관과 체형, 그리고 심리적 충동을 고려한다. 또한, 그들의 구매력을 측정한다. 이것이 바로

사람으로 끝난다고 말한 이유인데, 우리는 만족스러운 디자인을 구상해내는 데 그쳐서는 안 되고, 구매를 확정할 무언가를 포함해야 하기 때문이다. 그리스의 철학자 프로타고라스Protagoras의 말을 빌려 표현하자면, "사람이 만물의 척도다.".

Q. 디자인 모방을 어떻게 예방하나?

A. 디자인의 다수는 특허를 받아 의뢰인에게 전달하지만, 디자인은 생각과 마찬가지로, 보호하기 힘들 때가 있다. 생각이 겹치는 것을 예측할 수 없기 때문이다. 종종 디자이너는 방 안에 틀어박혀 디자인을 구상하고 그것을 제작 기간 내내 극비에 부친다. 그런데도 시장에 나타나기 바로 직전이나 때로는 동시에, 경쟁자가 거의 동일한 디자인의 제품을 내놓는다.

정직한 제조업자가 일부러 다른 이의 디자인을 모방했을 것이라고는 생각하지 않는다. 시인이자 극작가 아치볼드 매클리시Archibald MacLeish가 문학, 시, 그리고 음악에서 일어나는 이와 비슷한 일에 대해 말하는 것을 들었다. 나는 우리 주위에서 일어나는 일들이 서로 멀리 떨어져 있는 사람들에게 동일한 자극을 줄 수 있다고 생각한다. 동일한 아이디어를 떠올리게 하는 분위기나 기후를 만들기도 한다. 제트

기나 새로운 종류의 꽃, 음악, 초강력 폭탄, 막강한 통치자와의 만남, 로맨틱한 인연, 계절의 변화, 위대한 작품, 그리고 만화, 이 모든 것은 다양한 사람들에게 다양한 영향을 줄 수 있다. 우연은 두 사람이 동시에 같은 방법으로 영감을 얻어 같은 제품을 만들어낼 때 나타난다.

Q. 고상한 취향은 선천적인 것일까, 아니면 후천적인 것일까?

A. 노래를 부르거나 그림을 그리거나 유명 희곡을 쓰는 재주를 타고나는 것처럼, 선택을 하는 행운 또한 타고나는 사람들도 있다. 하지만 선택하는 능력은 대부분 후천적으로 길러진 것이다.

어릴 때부터 고상한 사물들에 둘러싸여 자랐거나 가족 혹은 지인의 영향으로 남들보다 유리한 위치에서 출발한 이들도 있다. 그런 경우가 아니라면 공부와 연습을 통해 취향을 기르며, 점점 진가를 알아보게 된다. 다른 이들은 오랜 기간 노출되어온 좋지 못한 취향에 지겨움을 느껴, 이로부터 고개를 돌려 고상한 취향을 찾게 될 수도 있다.

얼마 전까지만 해도 저소득층이나 고립된 지역에 사는 사람은 이러한 판단 능력을 발달시키기 어려웠다. 아름다운 형태나 색을 한 일상의 물건들이 보편

적으로 보급되지 않았기 때문이다.

산업디자이너의 조언을 받는 오늘날의 제조사들과 유통사들은 디자인이 잘된 제품이라고 해서 꼭 그렇지 않은 제품보다 더 많은 비용이 드는 것은 아니라는 점과, 성숙한 소비자들은 디자인이 잘된 제품을 더 선호한다는 사실을 깨달아가고 있다.

이 모든 것이 입증하는 바는 대부분 사람들이 고상한 취향에 대한 감각은 있지만, 이는 보통 잠재하고 있어서 깨우고 자극하고 개발할 필요가 있다는 것이다. 산업디자이너는 이 잠재된 감각을 일깨우는 과정에서 중요한 역할을 한다.

Q. 30대에 산업디자이너가 되기엔 늦은 걸까?

A. 나이는 숫자에 불과하다. 폴 고갱Paul Gauguin이 본격적으로 그림을 그리기 시작했을 때 그의 나이는 35살이었다. 미켈란젤로가 성베드로대성당의 디자인을 맡았을 때는 72살이었다.

미술이나 건축, 혹은 공학에 대한 약간의 지식이 있고 자신의 취향에 확신이 있다면, 다음과 같은 연습을 해보자. 백화점에 가거나 카탈로그를 살펴보거나 혹은 그냥 집 안을 둘러보라. 마음에 들지 않는 물건 12개를 골라내, 진지하게 연구하고, 이를 다시 디자인할 방법을 생각해보라. 외형에 얽매이지 말고,

이 책의 12장에 나열된 다섯 가지 규칙을 적용해보자. 완성된 후, 산업디자이너에게 결과를 평가해달라고 하면 된다.

Q. SID란 무엇인가?

A. SID는 산업디자이너협회Society of Industrial Designers의 약자로, 내가 조직화를 도왔던 단체다. 1944년 어느 주말에 월터 도윈 티그와 나눈 사적인 대화가 그 발단이 되었다. 우리는 이 자라나는 직업을 더 높이 날게 해주고 미래의 산업디자이너를 육성할 조직의 타당함에 대해 이야기를 나눴다. 다음 날 우리는 뉴욕에서 레이먼드 로이에게 이 아이디어를 전달했다. 우리 모두 이러한 조직이 필요하다는 것에 동의했고, 각자 우리와 함께할 7명의 디자이너를 초대했다. 그렇게 SID가 탄생했다. 협회가 생겨난 이래 SID 회원들은 윤리 규범을 엄격하게 지켰으며, 그 덕분에 산업디자이너라는 직업은 이전보다 더 존중받게 되었다.

현재 169명뿐인 회원이 되려면 높은 기준을 충족해야 한다. 협회는 전국을 지형에 따라 다섯 구역으로 나누어, 각 구역에서 개별적으로 회의를 하여 새로운 생각을 모아 전달하면 본부와 이사회에서 결정을 내린다. 연간 회의가 열릴 때는 미국과 캐나다 전

지역에 걸쳐 있는 회원들이 한자리에 모인다.

SID는 전반적으로 친근한 분위기를 띠고 있다. 회원들은 서로를 경쟁 상대가 아닌, 공통의 목표를 지향하는 동료로 생각한다. 그들은 자신이 수백만 명의 취향에 끼치는 영향을 자각하고 있고, 그에 대한 책임감을 느낀다. 전 세계 각지에서 강의를 하며, 이 직업의 참된 소명을 널리 알린다. 그리고 꾸준히 대학과 박물관, 시민 단체, 그리고 봉사 단체 등에서 강의 요청을 받는다.

우리나라에는 또 하나의 디자이너 단체인 산업디자이너전문기관Industrial Designer Institute, IDI이다. SID와 IDI는 경쟁 상대가 아니다. 간혹 양쪽 단체에 모두 속한 디자이너도 있다. 두 단체는 이따금씩 공통 관심사에 대한 회의를 개최하고, 회원권에 영향을 주는 상황을 검토하며, 함께 손잡고 공동전선을 펴, SID와 IDI 회원들에게 만족감을 주는 동시에 대중에게 놀라움을 사기도 한다.

Q. 자신이 훌륭한 디자인 아이디어가 있다고 생각하는 이들을 보면 언짢은가?

A. 내가 그러하듯 다른 산업디자이너들도 분명, 만찬회나 극장 로비, 길거리에서, 혹은 비행기 좌석에서, 세상을 바꿔놓을 아이디어를 가지고 있다고

말하는 주로 여성인 열정적인 영혼들한테 괴롭힘을 당할 것이라 생각한다. 이러한 제안들은 주방 도구부터 유도미사일 장치에 이르기까지 다양하고, 대부분 그 결과 받게 될 엄청난 수익의 일부를 원한다고 무심코 내뱉은 말과 동행한다.

가엽고 공손한 영혼인 산업디자이들은 그저 조용히 듣는다. 하지만 이런 제안을 경청하는 것은 위험하다. 우연히 그가 제안한 것들을 이미 우리 의뢰인이나 우리 회사에서 개발하고 있을 가능성이 있기 때문이다. 그러니 아이디어를 '빼앗은' 혐의를 쓸 수도 있는 위험은 피하는 것이 상책이다.

게다가 이러한 제안은 독창적이지 않을 때가 많고, 그럴 경우 우리는 그 사람에게 이 사실을 전달해야 하는 불편한 임무를 맡아야 한다. 솔직함에 대한 보답으로 차가운 의심의 눈초리를 받아야 하는 것이다.

Q. 요즘의 디자인은 얼마나 오래갈까?

A. 오늘날 쓰는 제품들이 산업디자인 덕분에 더 효율적이고 기능적이며 보기 좋다는 사실을 극적으로 보여주기 위해 디자이너는 간혹 쇼를 하기도 한다. 요즘의 늘씬한 가스레인지와 할머니 세대의 까만 주철 스토브를 비교하는 사진처럼, '전'과 '후'의 사

진을 비교하며 보여준다. 하지만 이런 악의 없는 쇼맨십은 역효과를 일으킬 수 있다. 몇몇 사람들이 생각하기에, 산업디자이너가 어리석어서 자신의 작품은 할머니의 스토브와는 다르게 절대로 시대에 뒤처지지 않을 것이라 여기는 듯 보이기 때문이다. 산업디자이너는 결코 이런 생각을 갖고 있지 않다. 사람들과 그들의 취향은 계속 바뀌기 때문에, 오늘의 디자인이 내일은 구식이 되는 것이다. 이와 같은 노후화는 오랫동안 사용할 수 없는 특정 상품에는 중요한 판매 요소가 되며, 이따금 디자인으로 이러한 특성을 의도적으로 촉진하기도 한다.

또 이렇게 빠르게 움직이는 세계에서 기술의 발전은 오히려 좋은 디자인을 밀어내는 효과를 일으킬 수도 있다. 예를 들어, 체인을 당기는 변기는 기능주의의 완벽한 산물이었다. 빗자루와 카펫 청소기 또한 마찬가지다. 공학, 전기, 그리고 기계의 발달로 이것들은 말 한 마리가 끄는 마차만큼 구식이 되어버린 것이다. 양심적인 디자이너는 자신의 디자인이 오래가기를 바라지 않는다는 뜻이 절대로 아니다. 디자이너는 그가 작업한 현대식 디자인이 최대한 '고전적'이어서, 오래 살아남기를 바란다. 하지만 우리 디자이너들은 현실주의자다. 디자이너는 변화하는 대중의 취향과 끊임없이 발전하는 기술을 날카롭게

파악하고 있다. 나는 늘, 모든 것은 만들어지던 시점에는 신식이었다는, 정신이 번쩍 들게 하는 생각을 지니려 노력한다. 어느 디자이너가 빅토리아 시대의 가구를 비웃는 것을 들으면 나는, "조심해! 백 년 뒤에 당신의 가구가 비웃음을 살지 모르잖아."라고 말하고 싶은 충동을 억누르곤 한다. 그리고 마지막으로, 균형 잡힌 시각을 유지하기 위해, 한 고대 그리스의 양치기가 어느 날 언덕을 내려와 새로 지어진 파르테논신전을 보며, "나는 신식 건축물이 정말 싫어!"라고 말하는 모습을 상상해보곤 한다.

제17장
디자인 조직의 프로필

　무엇이 산업디자인 조직을 돌아가게 만들까? 이 조직은 어떻게 운영이 될까? 이러한 질문들은 꽤 타당하며, 산업디자이너가 자주 듣는 것들이다. 하지만 여느 타당한 질문들에 대한 답과 마찬가지로, 일반화해서 답하기 어렵다. 그 이유는, 디자이너들 사이에는 공통된 작업 방식이 없기 때문이다. 티그와 로이, 밴도런, 채프먼, 헌트 루이스Hunt Lewis, 그리고 라이네케 모두 이 분야에서 성공한 전문가들이지만, 그들이 작업한 방법은 그들의 성격만큼이나 다양하며, 조직의 규모 또한 1인부터 수백 명에 이르기까지 다양하다. 그리하여 내가 이런 질문들에 대한 답으로 내가 소속된 조직의 예를 드는 것은, 그것이 일반적이기 때문이 아니라, 내가 말할 자격이 있는 유일한 대상이기 때문이다.

　1929년에 나는 첫 산업디자인 사무실을 차렸다. 주식 시장이 붕괴된 시점이었고, 사업 및 재정난이 역대 최고에 달했다. 이름 없고 실험적인 디자이너를 선두로 세운, 이름 없고 실험적인 나의 새로운 사업은 살아남을 확률이 매우 적어 보였다. 어쩌면 사무

실을 닫고 어려운 시기가 지나가길 바라는 것이 현명했을지도 모른다. 하지만 불황의 시기에 태어난 아기가 장기적으로 잘 자라줄 가능성 또한 있었다. 산업이 위태로웠고, 정체 상태인 제품을 팔려고 발버둥치는 사업가가 나타나 디자인에 대한 조언을 구할지도 몰랐다.

사무실을 개업한 날, 나는 이를 기념할 만한 무언가를 해야겠다고 생각했다. 그래서 25센트에 작은 화분을 샀다. 그 식물에는 잎사귀 두 개가 불쌍하게 붙어 있었지만, 살아 있는 행운의 조각으로 거듭났다. 25년이 지났고 그동안 여러 번 이사했지만, 지금 그 식물은 사무실 천장까지 자랄 만큼 무성해졌다. 우리 사이에서는 꽤 유명해졌다. 이따금씩 이 식물의 성장 과정을 지켜봐온 오래된 의뢰인이 찾아오면, 회의를 하러 들어오기 전에 식물의 건강 상태부터 확인한다.

초기에는 유리 상자, 공구, 열쇠, 꽃 박람회 전시품, 삼나무 장롱, 백화점 상품 진열대, 병, 경첩, 어린이 가구, 그리고 피아노 등 우리가 할 수 있는 모든 의뢰를 다 수락했다. 나는 산업계 거장들에게 셀 수도 없이 많은 편지를 보내며, 그들이 산업디자인의 신비로움과 장점을 깨닫길 바랐다. 이제 와서 생각해보면, 우리의 업무를 설명하는 이 직설적이고 개인적인 편

지가 받는 이에게 우리가 상품을 개선하여 사업을
확장시켜줄 것이라는 확신을 주어 면접까지 이르렀
으므로, 큰 가치가 있다고 생각한다. 그때 편지를 보
낸 의뢰인 몇몇과는 오늘날까지 친구로 지내고 있다.
한 잡지 기자가 뉴욕센트럴철도 회사의 부회장에게
어떻게 우리를 고용하게 되었느냐고 물은 적이 있다.
그는 이렇게 대답했다. "전국에 멀쩡한 기차 수천 대
가 가만히 서 있던 불황의 밑바닥에서, 한 젊은이가
영업 편지를 보내고 이어서 그림 여러 장을 팔에 끼
고 들어와, 차 여러 대를 재설계하고 나중에는 20세
기 열차 전체를 새로 디자인하겠다고 우리를 설득한
기억밖에는 나지 않아요."

처음부터 나는 직원의 수를 적게 유지해, 의뢰인
측에 개인적인 서비스를 제공하려고 결심했다. 그 결
과 우리의 의뢰인 수는 15명 정도로 제한되었고, 간
혹 프로젝트의 크기에 따라 이보다 더 적을 때도 있
었다. 이 숫자가 작다고 해서 결코 우리가 시간이 남
아돌았던 것은 아니다. 오히려 뉴욕과 캘리포니아에
있는 우리의 사무실은 벌집처럼 북적거렸다. 각 의뢰
인이 연간 100개가 넘는 제품을 생산하거나 우리에
게 20곳이 넘는 공장에서 생산되는 제품들의 디자
인을 맡기거나, 혹은 수송기 전체를 디자인하는 임
무를 동시에 맡겼기 때문이다.

우리의 목표는 늘 의뢰인 '가족'의 일원으로서, 그가 겪는 문제를 함께 겪으며, 가까이서 기존 제품들을 개선하는 작업을 함께 하는 동시에 미래의 프로젝트를 위해 예리하게 지켜보는 것이다. 우리는 단지 전화상의 목소리나 편지의 서명, 혹은 그림에 적힌 이니셜로 기억되는 존재가 아닌, 얼굴과 성격을 갖춘 존재가 되어야 한다고 생각한다.

조직은 여섯 명의 파트너가 이끌어나간다. 그들이 손수 뽑은 건축가와 공학자, 디자이너, 예술가, 그리고 조각가 모두가 각자 그들이 훈련받은 가장 적합한 분야에서 파트너를 돕는다. 이 동료들 중 일부는 20년이 넘도록 우리와 함께 해왔다. 또한 우리는 비교적 많은 사무직원을 유지하고 있는데, 이들이 자료 조사나 일정 관리, 그리고 전반적 사무에 도움을 주므로, 창작을 담당하는 이들의 짐 또한 덜게 된다.

우리는 일반 디자인 단계부터 제품을 완성할 때까지, 가까이서 협업을 한다. 일정을 맞추는 일과 디자인 개발, 그리고 실제 생산까지의 과정은 파트너 각자의 책임이다. 그들은 원하는 어떤 인력이든 고용할 수 있는 권한이 있고, 그들이 맡은 업무를 완전히 통제한다. 특정 업무를 진행할 때는 직원을 교환하는 일이 잦아, 직원 중 일부가 의뢰인의 공학 기술 부서에서 일하게 될 수도 있고, 반대로 우리가 기술적 문

제를 해결하기 위해 공학자들을 '빌려' 오고, 2년 뒤에야 그를 되돌려보내는 것을 잊었다는 사실이 떠오른 적도 있다.

뉴욕과 캘리포니아 사무실 중 어디에서 일을 맡을지는 지리상 편의에 따라 결정한다. 공장이 양 해안 근처 각각에 있는 의뢰인라면, 양쪽 사무실을 모두 사용 가능하다. 회의 및 전화 통화, 편지, 그리고 진행 중인 디자인에 대한 체계적인 보고 시스템 덕분에 양쪽 사무실에서 일어나는 모든 일을 세세히 알 수 있다. 이런 체계를 갖춘 덕분에 나는 두 사무실을 번갈아 오갈 수 있고, 시간을 양쪽에 비슷하게 할애할 수 있다. 이따금씩 비행기 일정에 따라 생활을 할 때도 있다.

매일 각 파트너가 다른 도시의 다른 의뢰인 공장에 가 있는 경우가 빈번하다. 혹은 모두가 오클라호마주 털사에 있는 석유산업 박람회장에 한꺼번에 나타날 때도 있다. 우리의 비서 중 한 명이 사무실 직원 모두의 연간 비행 거리를 더해보았더니, 40만 킬로미터가 넘었다.

어디에 있든지, 나는 모든 작업을 실시간으로 보고받아, 필요에 따라서 언제 어디서든 어떤 작업에도 뛰어들 수 있다. 나는 매일 특별 배달로 오는 항공우편을 통해 큰 봉투를 받는데, 그 안에는 서신과 메

모, 보고서, 그림, 모델 사진, 도면, 그리고 재료 샘플 등 필수적인 자료가 들어 있다.

우리는 출판물을 정기 구독하며, 모든 직원이 볼 수 있게 한다. 백화점을 둘러보는 조사 활동과 마찬가지로, 출판물 구독을 통해 우리는 국내뿐 아니라 해외의 근황을 파악한다. 이런 출판물을 통해 알게 되는 사실 중 의뢰인과 관련이 있는 내용은 곧바로 의뢰인에게 전달한다.

또한, 새로운 아이디어와 새로운 방법, 새로운 재료를 위해 끊임없이 연구한다. 우리는 가만히 머물러 있거나 현재의 작업 방식이 완성품이라고 생각하지 않는다. 발전을 위해서는 현재 상황을 계속해서 평가해야 하고, 작업 방식이 더 이상 유효하지 않다면, 버려야만 한다. 우리는 새로운 시선과 새로운 관점을 찾는다. 그리고 창의적인 과정은 새로운 경험과 새로운 지식에 의해 자극을 받는다는 사실을 깨달았다.

디자인 조직이 돌아가게 하는 요인이 무엇인지 한 단어로 정의하기는 어렵다. 비밀이라고 할 수도 없지만, 비법이 있다면 아마도 우리가 하는 일에 대한 진심 어린 관심과 끝까지 끌고 가는 집요함일 것이다. 다시 말해, 우리를 이끄는 가장 큰 힘은, 최고의 디자인을 만들어내 그것이 시장에 진출하는 모습을 보

고자 하는 욕구에서 비롯된다고 할 수 있다. 결국, 매해를 보내며 우리는 우리가 진전을 이루어냈는지 여부를 의뢰인의 제품이 조와 조세핀에게 인정을 받았는지 여부로 측정한다.

이것은 모든 좋은 산업디자인 사무실에 동일하게 적용된다. 여기에서 설명한 구체적인 방법은 우리 회사에 한정된 것일지 모르나, 기본 목표와 구상은 모두 같다.

제18장
미래전망

반세기가 채 지나지 않아, 서기 2000년이 온다. 그때 인류가 어떤 식으로 살아갈지 누가 알겠는가? 지난 50년간 과학이 이뤄낸 위대한 발전을 보며 그저 무한대의 전망이 앞날에 펼쳐져 있을 것이라 예상만 할 수 있을 것이다. 어쩌면, 20세기의 후반부가 끝나갈 때쯤엔, 현재 하나 남은 모험 과제인 우주여행을 완수하게 될지도 모른다. 팔로마의 거대한 눈이나 어쩌면 더 시력이 좋은 사이클롭스 Cyclops, 지구 밖의 지적 생물이 발사하는 전파를 검출하기 위해 파라볼라 안테나를 100개 정도 늘어놓은 것. 상공에서 보면 거대한 하나의 눈알처럼 보이므로 그리스신화의 외눈박이 거인 키클롭스의 영어명인 사이클롭스로 이름을 붙였다—옮긴이가 이웃 행성에 생명체가 사는지 확인해줄 수도 있다. 상상컨대, 화성인들이 그 신화적 명성에 걸맞게 지구를 공격하여 이 어수선한 땅에 사는 사람들이 뭉치게 해줄 수도 있겠다. 확실한 것은 한 가지뿐이다. 무적인 조와 조세핀은, 그것이 천국이 됐든 미로가 됐든, 이 전경을 떠돌 것이다. 그들이 행동하고 생각하는 방식은 오늘날의 행동과 생각 방식의 연장선상에서 발전할 것이다.

미국인들은 어느 때보다 더 건강하고 편안하다. 기술이 휩쓸고 지나갔지만 과하진 않았다. 오히려, 할아버지 때에는 공상에 불과했던 전화기나 라디오, TV, 자동차, 영화, 기계식 냉장, 냉동식품, 자동 제어되는 조리와 세척, 셀로판, 천연색 사진, 음량 증폭, 얼룩 방지 천, 그리고 수많은 전자 제품 등을 당연하게 받아들이고, 심지어 필수라고 여긴다. 그들은 신문에서 비행기가 시속 2500킬로미터로 난다는 기사를 읽고 아무렇지도 않게 만화가 있는 페이지로 넘긴다.

이 20세기 중엽은 원자력 시대 또는 가전 시대라고 불린다. 원자력으로 가동되는 잠수함은 이미 실현되었다. 모순적이게도, 원래 전쟁 시 공격용으로 만들어진 유도미사일은 미국을 지키는 수호천사가 되었다. 그나마 위안이 되는 것은, 연구원들이 원자력을 이용한 제품을 제약 분야 및 일상에 활용할 방안을 찾으려 노력하고 있다는 사실이다.

생각이 떠다니게 하는 것 또한 산업디자이너의 업무 중 하나다. 사실, 의뢰인들은 디자이너가 약간의 망상을 하도록 비용을 지불하는 것이고, 그렇기에 오늘날의 멋스러운 디자인이 우리 손주들에게는 진기하게 보일 21세기 초반을 내다보는 일도 그다지 어렵지 않다.

그때쯤이면, 아기들이 태어날 때부터 질병에 면역력을 갖추고, 자동차 또는 그 기능을 하는 물체가 원자력으로 가동될 것이라고 예측하는 것도 무리는 아니다. 대부분 농사는 화학적으로 경작할 것이고, 농기구는 자동으로 작동할 것이다. 나는 이미 밭 전체를 경작할 때까지 정사각형 단위로 돌아다니는 트랙터를 보았다. 처음 돌며 고랑에 특수 감지 바퀴를 심어와 운전사도 없이, 자동으로 중앙을 향해 좁혀 가게 만든 것이다. 이러한 장비는 농부가 한꺼번에 여러 밭을 경작하게 해준다.

전화기에는 소형 TV 수상관이 달려 있어, 통화를 하면서 서로 얼굴을 볼 수도 있고, 대화 내용과 관련된 도표를 보여준다거나, 멀리 있는 할아버지에게 새로 태어난 아기의 얼굴을 보여줄 수도 있을 것이다.

우편물은 아마도 유도미사일을 민간용으로 개조한 유도 로켓을 이용해 전국으로 배송할 것이다. 이를 이용하면 30분 만에 편지를 전국 어디든 배달할 수 있을 것이다.

로켓 유정 시추 또한 불가능하지 않다. 이미 실험을 했고, 엄청난 속도로 날아가는 로켓은 지표면에 부드럽게 구멍을 내어, 따로 양철 포장을 하지 않아도 된다.

교통 체증 때문에 도시계획은 수정할 수밖에 없고, 미래에는 차를 외곽에 세워두고 헬리콥터를 타고 도심이나 밀접한 지역으로 들어가게 될 수도 있다. 우리가 본 헬리콥터는 단연코 시작에 불과하다. 항공 분야에서는 피츠버그 공항이 객실 64개인 회의실을 갖춘 호텔로 1위를 달리고 있다. 예약을 하고 이웃 도시에서 날아와, 피츠버그에 있는 동업자와 회의를 하고 다시 비행기를 타고 떠나는 모든 일을 공항을 떠나지 않고 할 수 있는 것이다. 비슷한 숙박 시설을 뉴욕 라과디아 공항과 로스앤젤레스 국제공항에서도 제공하고 있으며, 전국적으로 계속 짓고 있다.

현재는 전력의 무선 송신은 가능하지만, 그다지 경제적이지 않다. 아마도 원자력이 저렴한 비용으로 이를 가능하게 만들 것이다.

TV와 라디오는 완전히 새로 개발될 것이다. 우리가 어두운 방 안에서 조명을 직접적으로 받으며 앉아 있는 것과 마찬가지로, 지정된 공간 안에서만 보이거나 들리는 통화 혹은 라디오 청취를 상상해 본다.

또한, 모든 옷은 합성섬유로 만들며, 천연 가죽이나 섬유를 사용한 옷을 미개하다고 여길 날이 올 수도 있다. 양모나 목화솜을 채취하거나 누에를 사

용하는 비경제적인 방법들은 구식이 될 것이다. 그리고 불편한 재봉 선을 남기는 재봉 방식 대신, 열을 이용해 옷감을 잇게 될 수도 있다.

분명 마이크로필름이 널리 사용되어, 렌즈와 회전 장치가 달린 전화기 크기의 사전에서 쉽게 단어를 찾을 날도 올 것이다. 성경책과 소설책, 교과서, 그리고 중요한 서류들도 모두 이렇게 안락의자 옆에 둘 수 있다.

어쩌면 TV 수신기에 카메라가 부착되어, 현재 폴라로이드 카메라가 그렇듯, 버튼 하나로 기록을 남기고 즉시 인화까지 할 수도 있겠다.

비행기로 파리와 뉴욕을 단 두 시간 만에 왕복할 수 있다면 여행 욕구는 어떻게 될까? 어쩌면 우리가 살아갈 미래는 이동할 필요가 없는 세계가 될지도 모른다. 터키 이스탄불에 있는 사람이 그날 저녁, 미국 아이오와주에서 친구들을 만나고 싶어 한다. 스위치 작동 한 번으로 실제 그들과 똑같은 체구, 색, 목소리를 가진 3D 형상이 서로의 앞에 나타나게 될 수도 있다. 리우, 코펜하겐, 홍콩 등 멀리 떨어져 있는 사람들끼리 얼굴을 마주하고 회의를 하게 될 수도 있다. 75년 전, 사람들은 전화기를 통해 대화를 나눌 수도 하늘을 날거나 할리우드의 배우를 안방의 브라운관을 통해 볼 수 없었다는 사실

을 기억하자.

모든 이들이 양질의 삶을 살 수 있게 되었고 앞으로 더 나아질 가능성이 높지만, 한편으론 불안감도 도사리고 있다. 기사와 방송 해설과 전문가의 분석 뒤에는, 경고 없이 지붕이 내려앉을 수도 있다는 의심이 뒤따른다. 경험을 통해, 사람들은 야망가의 오만한 행동이 파국을 불러올 수 있다는 것을 안다. 귀가 예민하다면 더 조용한 불만도 들을 수 있다. 이것은 전국의 교육자, 철학가, 심리학자, 그리고 사회복지사가 기술과 보조를 맞추지 못하는 데에서 발생하는 논쟁이다. 실제로 몇몇 사람들은 오늘날의 긴박한 기술 때문에 삶의 독창성이 영혼 없는 기구의 선까지 줄어들어, 많은 미국인들이 허무하다고 느낄 정도로 일상이 표준화되었다고 주장한다.

과학, 공학, 산업디자인, 그리고 제조업 기술의 조합은 미국인들에게 꿈도 꾸지 못했던 편안함을 가져다주었을 뿐만 아니라, 할아버지 세대에 비해 매년 1000여 시간 이상의 여가 시간을 즐길 수 있게 해주었다.

또 다른 방식으로 표현하자면, 미국식 생활 방식의 진정한 승리는, 근무시간이 꾸준히 줄었음에도 생산성은 꾸준히 증가한 것이라고 할 수 있다. 1800

년대 평균 주간 노동시간은 84시간이었고, 100년 전에는 70시간, 그리고 1925년에는 45시간이었다. 오늘날에는 주 40시간 근무가 일반적이고, 주말 2일이 세계 공통이며, 3주 유급휴가 또한 관례가 되어가고 있고, 커피 타임은 제도처럼 굳어졌다. 그런데도 1928부터 1953년까지 평균 근로자의 시간당 생산량은 48퍼센트 증가했다. 얼마 전, 1975년에는 평균 주간 노동시간이 32시간을 넘지 않을 것이라는 예측이 나왔다.

조와 조세핀은 각자 여가 생활의 몫을 챙긴다. 조가 일하는 사무실 혹은 공장은 그의 아버지 때에 비해 깨끗하며, 조명도 더 밝다. 그는 여기저기서 쏟아져 나오는 소리 때문에 거슬리지 않아도 되고, 그가 사용하는 도구들은 더욱 효율적이다. 그가 농부라면, 예전에는 하루 종일 일해야 4000제곱미터의 땅에서 농작물을 거두어들일 수 있었겠지만, 지금은 한 시간에 1만 6000제곱미터의 땅에서 농작물을 수확할 수 있다. 그의 노동시간은 기계식 쟁기와 원형 날, 써레, 옥수수 수확기, 솜 수확기, 그리고 전동 트럭 같은 기구들 덕분에 짧아졌다. 비서로 일할 때 조세핀은 부기 기록기와 전자 타자기, 구술 녹음기, 그리고 수표 타자기 등을 갖고 있다. 가정주부일 때는 훨씬 더 적게 움직이고, 그녀의 어

머니가 했던 것에 비해 허리나 무릎을 훨씬 덜 굽힌다. 그녀의 가정은 모범적인 미국식 생활 방식의 상징들인 냉장고와 냉동고, 자동 스토브, 식기세척기, 쓰레기 분쇄기, 그리고 세탁기 등으로 가득하다. 추억에 죽고 사는 이들은 그녀가 만드는 미리 조합된 반죽으로 만드는 케이크가 어머니가 손수 해주신 것만큼 맛이 있겠느냐고 의심하지만, 놀랍게도 별 차이가 없을 것이다. 또한 어머니는 뜨거운 오븐 근처에서 케이크가 완성됐는지 계속 기웃거리며 몇 시간을 보내느라 녹초가 됐지만, 조세핀은 그저 반죽을 오븐에 넣고, 온도를 맞춘 다음, 잊고 있으면 된다. 반짝이는 타일과 크롬을 몇 분 안에 깨끗하게 닦을 수 있는 화장실 청소 또한 쉬워졌다. 그리고 조세핀은 그녀의 어머니가 그랬던 것처럼 가끔은 몇 단지 떨어진 정육점에서 식료품점, 그다음 야채 가게를 순회하는 대신, 마트에 한 번 들러 짧은 시간 안에 일주일 치 식량을 살 수 있다.

그러면 '이 여가 시간에 무엇을 할까?'라는 불가피한 질문이 떠오른다. 늘어난 여가 시간이 사람들이 자기 계발의 가능성을 만끽하며 더 행복하고 만족스럽게 살도록 해 주는가? 육체적 정신적으로 건강해지고, 지난 25년간 평균수명이 9년 연장되는 등 장점은 명백하다. 그렇지만 여가 생활이 행복으로

가는 길일까? 비록 긴장으로 가득 차 있지만 이보다 행복한 사람들을 본 적이 없다고 자신 있게 말할 수 없는 반면, 미국인의 20명 중 하나는 정신병원에서 시간을 보내고 있다. 그리고 다수의 산업 종사자들이 은퇴할 나이가 됐을 때 연금을 받는 대신 계속 일을 하게 해달라고 부탁하는 것을 보면 여가 시간에 대해 다시 한 번 생각해보게 된다. 그 시간 동안 무엇을 할지 막막한 것이다. 겨우 TV 앞에 앉아 레슬링 시합을 보거나 만화책과 소화가 잘되는 음식들에 시간을 퍼붓는 수동적인 참여자들을 육성하려고 여가 시간을 마련했나 하는 생각마저 든다.

물론, 사람들을 정신적인 불만으로 몰고 간 것이 대량생산된 편의 시설 탓이라면, 산업디자이너 또한 질책을 받아야 한다. 하지만 나는 미국인들이 물질적인 것들에 압도되었다고 생각하지 않는다. 많은 미국인이 풍요로운 삶을 즐기고 있기 때문이다. 이에 따라 미술에 대한 관심과 열정이 생겨났다는 증거가 있고, 우리 주위의 일상 용품들에서 개선된 디자인을 보여준 것도 아주 조금이나마 일조했다고 생각한다. 이따금씩 나는 이런 질문을 한 사람들이 정말로 답을 원하는 건지, 아니면 그저 토론을 즐기는 것인지 궁금할 때가 있다.

나는 다른 방식으로 도전을 맞이하고 싶다. 나는 어디를 가더라도 평온을 달성한 사람들을 찾는다. 간혹 이러한 평온은 종교적인 규칙에 삶을 바친 이들에게서 찾을 수 있다. 고통을 덜어내는 사람들은 그들의 작업에 고요함을 띄곤 한다. 고통이 없는 아주 젊은 사람들이나 고통을 알고 받아들인 나이가 많은 사람들은 이 느낌을 알 것이다. 내면의 고요함과 함께, 우리는 명상을 하는 듯한 차분한 환경에서 생활하고 근무하기를 갈망할 수 있다. 하지만 고요함은 사람들에게 각자 다른 의미를 지닐 수 있다.

나는 대성당을 몇 번 방문한 적이 있는데, 그곳의 빼곡한 건축양식과 천박하고 과한 장식, 그리고 날것 그대로 밝은 스테인드글라스에 짜증이 날 지경이었다. 반면에 샤르트르Chartres의 멋진 유리에 둘러싸여 있을 때엔 온전한 내면의 평화를 찾은 듯했다. 어쩌면 자연은 이러한 기분을 주는 최적의 환경일지도 모른다. 깊은 그늘과 지저귀는 새들이 있는 숲은 위안을 줄 수 있지만, 사나운 바다와 무거운 비, 그리고 강풍은 그 자체의 단순함과 방대함으로 조용함을 가져다줄 수 있다. 무모함을 무릅쓰고 말해두고 싶은 점은, 사물을 간단하고 시선을 끌지 않는 형태로 간소화함으로써, 그 물건을 우스꽝스럽고 과한 장식에서 벗어나게 함으로써, 적절

한 색과 질감을 사용함으로써, 그리고 야단스러운 소음을 차단함으로써 우리는 그것을 사용하는 사람에게 평온함을 줄 수 있는 것이다. 그리고 이것이 우리가 하려고 하는 일이다.

여러 해 동안 나는 위대한 건축가이자 위대한 미국인인 대니얼 버넘Daniel Burnham이 한 다음과 같은 소중한 말을 마음에 새기며 작업을 해 오고 있다.

작은 계획을 세우지 마라. 작은 계획은 우리의 피를 들끓게 하는 마법이 되기 어렵고, 그렇기에 눈에 띄지 않을 것이다. 큰 계획을 세우고, 큰 뜻을 품고, 한번 기록된 고상하고 논리적인 도표는 절대로 없어지지 않고, 우리가 사라진 후에도 점점 강렬함을 더하며 확고하게 자리 잡을 것임을 기억해라. 우리를 흔들리게 했던 그 일들을 우리의 아들과 그 아들이 해낼 것이다. 질서를 좌우명으로 삼고, 아름다움을 등대로 삼아라.

출판사의 안내

헨리 드레이퍼스가 이 책의 1955년판을 평가하며 마무리 지을 무렵, 그는 우주 여행, 원자 에너지, 그리고 통신의 발전에 대한 그의 예측이 10년도 채 되지 않아 현실이 되리라고는 생각하지 못했을 것이다. 1967년, 그는 초판에서 했던 예측에 대해 되돌아보고, 문명과 환경 그리고 개인적인 성취에 대한 기술의 잠재적인 효과를 관찰하여 다시금 전망을 내놓았다. 만약 1955년의 수수께끼가 어떻게 시간을 단축하고 집안일을 줄여서 사람들이 여가 시간을 가지게 할 것인가였다면, 1967년에 만연한 관심은 폭발적인 인구 성장, 넘쳐나는 쓰레기, 그리고 쉴새 없이 쏟아지는 텔레비전과 만화책의 콘텐츠들의 경쟁 속에서 어떻게 하면 사람들이 평온을 찾아 그들의 여가 시간에 대해서 되돌아보고, 그 시간을 낭비하기 보다는 의미 있는 방향으로 쓸 수 있게 할까이다.

다음 장에서는, 저자의 새로운 전망과 함께 1967년에 책이 개정되면서 본문에 첨부되었던 사진 모음이 이어질 것이다. 드레이퍼스가 오늘날의 산업디자인에 대해서 어떠한 조언을 하며, 내일의 디자인에 대해 어떠한 예측을 할 것인지 살펴보도록 하자.

옮긴이 주

이 책에서 드레이퍼스가 전망했던 미래의 모습 중 상당 부분은 이미 현실이 되어 우리의 일상에서 소비되고 있다. 독자들은 디자인을 둘러싼 기술적, 사회적 맥락을 고려하여 디자이너로서 다가오는 미래를 예상할 수 있는 법을 배울 수 있을 것이다. 그리고 다가올 미래를 구상하는 것 역시 디자이너의 중요한 역할이다.

19장
다시 전망하다

1995년에 이 책의 초판이 나왔을 때에는 20세기 후반의 끝 무렵의 일상에 대한 추측으로 마무리짓는 것이 타당하고 적절하며 쉬워 보였다. 그때도 언급했듯이, 자유롭게 생각하고 상상하며, 오늘날의 매끈한 디자인이 우리의 손자들에게 진기한 흥밋거리가 될 시기인 21세기 초를 내다보는 것이 산업디자이너가 하는 일의 일부였다.

그 당시에는 미래에 대해 교육받은 나의 예감이 다 지나갔을지도 모른다는 최소한의 염려도 없이 우리가 마땅히 기대할 만한 훌륭한 제품들의 목록을 확인해보곤 했었다. 앞에서 다룬 '전망'의 원본을 다시 읽으며, 1955년에 내가 지나치게 과격하다며 걱정했던 '추측'들이 현실이 되었다는 사실에 놀랐고, 그에 따라 겸손해지게 되었다. 미래에 대한 나의 예측은 지나치게 급진적이지 않았던 것이다. 콘셉트가 보수적이었던 것은 아니었지만 시기에 있어서는 아주 보수적이었다.

전 대륙 어디에서든 사람과 사람간에 서로 마주보며 듣고 말할 수 있게 해준 텔레비전 전화

Picturephone, 컬러로 된 폐쇄회로 TV, 멋진 도시들의 심장부에서 헬리콥터 택시를 이용할 수 있게 해준 헬리콥터 이착륙장, 모든 상업과 산업에서 적용되는 원자력, 그리고 의학까지 이 모든 것들이 거의 10년 만에 이루어 졌다. 그리고 1995년에 내가 "아마도 21세기 후반부의 끝 쯤에는…"이라며 빠져나갈 구멍을 만들며 예언했던 우주로의 여행도 이루어졌다.

1995년, 50년 안에 벅 로저스Buck Rogers, 우주 탐사에 관한 이야기를 다룬 영화가 현실이 되고, 달, 화성, 금성에서 친환경 자급자족 주택 건설의 시도를 꿈꾸는 것은 그다지 대담한 것은 아니었다. 하지만 진짜 누가 감히 이 모든 것들이 5년이나 10년 안에 가능하다고 예상하였겠는가!

미래를 내다보기 위해 다시 자리를 잡고 앉았을 때, 나는 일정표를 기술, 발명, 그리고 혁신의 범위에 적용시키는 것의 어려움을 강하게 느꼈다. 우리는 세계를 앞서 보아야만 하고, 그러기 위해 노력해야 한다. 또한 마음의 도전을 기다리고 있는 미지의 영역에 대한 계획을 짤 수 있고, 그렇게 해야만 한다. 변화의 속도에 놀라지도 말아야 한다.

심지어 최고 수준의 교육을 받고 예감을 가진 아주 대담한 몽상가조차도, 오늘날 아무도 논리적으로 예측하지 못하는 것들에 대해 준비할 필요가 있다.

마치 20세기의 초반에 원자의 내부 세계에 대한 결과를 예측할 수 없었던 것처럼, 현존하는 인류의 이해력에서 벗어나는 결과가 도래할 것이다.

하지만 이는 분명 산업디자이너가 좋아할 만한 일이 아닌가? 새로운 기계와 재료들은 우리의 연구실과 작업실에서 거의 말 그대로 폭발적으로 나오게 될 것이다. 인간의 두뇌는 훌륭한 조수이자, 정상적인 시간 30년을 1초로 만들어주는 컴퓨터를 가질 것이다. 이것은 나노초라는 이름을 갖고 있다. 나노초는 1초를 3주와 같게 만든 마이크로초를 진작에 대체해버렸다.

이 모든 미래에 대하여 한가지 확실한 것은, 영원히 변하지 않는 조와 조세핀이 놀랍고 미로와 같은 현상 속을 방황하고 다니리라는 점이다. 그들이 어떻게 행동하고, 생각하고, 느끼는가를 알려면 오늘날 그들이 어떻게 행동하고, 생각하고, 느끼는지를 개발하고 연장하면 될 것이다.

산업디자이너들은 이미 새로운 기계와 재료를 인간에게 맞추어나가는 일을 부여받았다. 그게 무엇이 되든, 언제 사람들에게 보여지든 말이다. 산업디자이너의 일은 여전히 생명력이 없는 것과 생명력이 있는 것을 연결하는 것이다. 거만하게 들릴 지 모르겠지만, 디자이너가 아닌 사람들의 세상, 디자이너가 만

들지 않은 기계와 물건들, 사람들이 머리를 박고, 정강이를 부딪히는 것들, 망친 것들, 만드는데 너무 많은 비용이 들고 유지하는 데에는 더 많은 돈이 들며 발로 차기에도 못생긴 것들을 개선하는 일이다.

그러한 것들은 오늘날 문제의 원흉이며 내일도 여전히 문제가 될 것이다. 사실 나노초의 시대로 들어서면서, 기술의 확산은 여태 그래왔던 것보다 그러한 문제들을 더 많이 양산해내게 되었고, 불쾌하게 만들었다. 반쯤 완벽한 아이디어가 십억 번 정도 곱해져서 포장되고 배송되어 당신이 '조'와 '조세핀'이라고 말하기도 전에 대량 판매를 위한 캠페인의 일부가 되어 있을 수도 있다. 하지만 다행히도 그와 같이 빠른 기술들을 좋은 디자인에 적용시킬 수 있고, 좋은 디자인도 그와 동일한 속도로 퍼져나갈 수 있다.

여기서 하려고 하는 예측의 일부는 상상컨대 원고지에 잉크가 마르기도 전에 일어날 수도 있다는 것을 잘 알기 때문에 큰 두려움과 함께 내가 꿈꾸는 미래의 일부를 공유하고자 한다.

하늘 위에서

어떻게 이동을 하면 좋을까? 초음속 비행기는 기정사실화되었고, 더군다나 시청각 통신수단이 꾸준히 발달하고 있으니, 이제 문제는 얼마나 더 빨리 가려

하는지에 있다. 우리가 정말 고려해야 하는 것은 초고속이 우리에게 어떤 영향을 끼칠 것인가 하는 문제다.

인간의 신진대사는 어떻게든 빠른 변화에 적응하는 수밖에 없다. 뉴욕에서 로스앤젤레스까지 비행기로 이동하면 출발 시점보다 한 시간 반 빠른 시각에 도착하게 되고, 더 최악인 것은, 파리와 뉴욕 사이의 시차 6시간 때문에, 파리를 떠난 시간보다 네 시간 전에 뉴욕에 도착하게 된다는 점이다. 우리의 위와 수면 습관은 이것을 어떻게 받아들일까? 시간과 식사량에 따라 색을 다르게 한 새로운 종류의 식용 '타임캡슐시차를 극복하게 해주는 약'을 개발해야 할 것이다.

기적의 옷감이 계속해서 개발되면서, 작은 가방에 구겨지지 않게 옷을 싸 비행기 좌석 아래에 보관할 수 있게 될 것이다. 도착 지점에서 짐을 기다려야 할 필요가 없어지는 것이다.

바쁜 사람들을 위해 공항에서는 모든 필수품을 담아 미리 싸둔 짐 가방을 팔게 될 것이다. 탑승객은 그저 비행시간과 허리둘레, 그리고 좋아하는 색과 도착지의 기후 정도만 말하면 된다.

군대에서 이미 이뤄낸 개인 비행은 모두가 사용 가능하게 될 것이다. 승강장에서 호버크래프트hovercraft 위에 올라타거나 기묘한 기계에 매달리기만 하면 하늘 위를 날 수 있고레이더를 통해 다른 이들과의 충돌을 막을

수 있다. 하늘 위에는 충분한 공간이 있다.

철도 위에서

철도계의 르네상스 시대가 다가오려 한다. 연방 정부는 대도시들을 잇는 지상 교통수단이 필수적이라는 그들의 믿음에 따라 수백만 달러를 투자했다. 항공편을 이용하면 하늘 위에 떠 있는 시간 외에도 공항에서 출입국 수속을 하는 데 시간을 보내야 한다. 들어가는 모든 시간을 고려하면 비행기 대신 역이 도심에 있고 시속 400킬로미터로 달리는 기차를 타는 것도 충분히 말이 되며, 기차는 게다가 날씨의 영향을 받지 않는다.

우리는 이미 기차를 추진할 새로운 방법을 연구하고 있다. 귀찮고 시끄러운 바퀴는 곧 없어질 것이다. 강한 자석을 이용하면, 차체가 구름을 탄 듯, 땅에 붙지 않고 떠 있게 된다. 종단의 모터가 관을 이용한 추진을 도와, 관이 장이 되고 차가 회전자를 대체하며, 속도는 다시 빨라질 것이다. 많은 경우 출발지에서 도착지까지 철도로 이동하는 시간이 비행시간보다 짧아질 것이다.

도로 위에서

교통 체증은 악몽을 불러일으킨다. 평균적으로 6

명이 타도록 디자인된 차 한 대에 1.8명이 타고 있고, 세계 최고라고 불리는 미국의 고속도로와 공원 도로, 그리고 톨게이트는 출퇴근 시간마다 차들로 꽉 막혀 있다.

매일 출퇴근에 사용하는 1인 통근 자가용인 동시에, 주말에는 계기판 단추를 누르면 가족 나들이용으로 변신할 수 있는 차가 필요한 사람이 많다.

오늘날 자동차 업계에 대중이 강력한 항의를 쏟아내고 있는 안전 문제는 수년 전 가장 먼저 고려했어야 한다. 미래에는 자동 조종 장치가 도로를 지켜봐야 하는 압박감과 지루함에서 벗어나게 해주는 동시에, 레이더를 장착한 브레이크를 수동뿐만 아니라 자동 주행에서도 사용할 수 있어, 서로의 부주의로 인한 사고를 방지해줄 것이다. 충돌 사고나 교통 체증은 불가능해질 것이다. 차동차가 다른 자동차를 마주하거나, 심지어 어느 고체인 물질을 만나더라도, 레이더가 이를 감지해 브레이크가 작동할 것이다.

육지

1866년, 4000제곱미터를 경작하려면 사람 한 명과 그의 말이 4시간에 걸쳐 일해야 했다. 현대식 농기구는 같은 면적의 땅을 10분 안에 경작하게 해준다. 이렇게 시간을 절약하는 도구를 만들어준 공학

자들은 계속해서 그 예술을 완성해갈 것이다.

에너지를 직접 노동으로 전환하는 방법이 개발될 것이고, 약한 식물들에게 잔혹하게 느껴질 수 있는 날카로운 강철 경작기는 흙을 살살 저을 전자식 기계로 대체될 것이다. 수십만 제곱미터의 땅을 스위치 작동 한 번으로 몇 초 안에 경작할 수 있게 될 것이다.

바닷속

지표면의 70퍼센트는 물로 덮여 있고, 그중 대부분은 가늠할 수도 없을 정도로 깊다. 우리에겐 아직 바다를 정복할 일이 남았다. 그리고 지나치게 밀집된 인구 때문에 결국 우리는 바닷속에서 살며 일을 할 수밖에 없을 것이다.

몇몇 사람들은 시원하고 깊은 잠수함 집에서 둥근 창을 통해 바닷속 경치를 내다보고 살며, 일하고 노는 것을 좋아하게 될 수도 있다. 햇빛이 걸러진 이 공간 안에서 우리는 산호초와 생선들이 이룬 장벽을 배경 삼아 생활할 것이고, 놀라운 형태와 색깔을 띤 갑각류가 근처에 무리 지어 있을 것이다. 우리는 애완 돌고래와 함께 '산책'을 할 수도 있다. **물론 비가 오는 날은 없을 것이다!** 우리는 다른 곳을 방문하거나, 출근 및 통학을 위해 가족용 잠수함을 비울 것이고, 원한다면

마스크와 산소 탱크를 착용하고 개인용 프로펠러를 가동시켜 이동할 수 있는데, 이는 개인 비행기로 하늘을 나는 것보다 훨씬 안전할 것이다.

해저에는 공장들이 즐비한데, 파도와 온도 변화로 생기는 에너지를 동력으로 이용할 것이다. 해저 식물은 제품을 생산하는 데 필요한 원료를 공급해준다. 해저 공장으로 몰려온 생선을 잡아 즉시 냉동해, 아직 육지에 살고 있는 사람들에게 보낼 것이다.

바다에서 수확은 어떻게 이루어질까? 이미 일본 사람들은 미역 아이스크림을 비롯해 미역을 주재료로 한 맛있는 요리를 개발하여 우리를 즐겁게 해주고 있다. 이것은 바다에서 얻은 수확물로 인류의 식량문제를 해결하는 일의 미미한 시작에 불과하다.

땅 위에서 밭을 일구고 씨를 뿌리고 비료를 주고 재배하고 수확하도록 농기구를 만든 인간은 천재성을 다시 한 번 발휘해 해저에서 자라는 수많은 식물들에 사용할 기계 또한 만들어낼 것이라 믿는다.

날씨

"모두들 날씨에 대해 이야기하지만 아무도 조치를 취하지 않는다"는 말은 이제 거짓이 될 것이다. 인공위성이 이상기후가 일어나기 훨씬 전 우리에게 알려주어, 대비를 하고 재앙을 피할 수 있게 된다.

나아가 날씨를 제어하는 법을 배울 것이다. 야외 결혼식이 있는 날이면 맑은 하늘을 불러오고, 메마른 밭에는 요오드화은silver-iodide이 포함된 구름이 비를 내리도록 할 수도 있을 것이다. 우리 농업 종사자들이 좋은 곳에만 쓰리라 믿고 있지만, 최악의 경우, 전쟁 시 적의 나라에 비나 눈, 혹은 무더위가 끝없이 이어지도록 할 수도 있을 것이다. 그러면 농작물은 침수되거나 타버릴 것이고, 이러한 재앙은 핵무기 공격보다 더 잔인할 수 있다.

반면 좋은 점들을 살펴보자면, 도시 전체가 냉방 상태일 수 있고, 건물 안과 밖으로 정화된 공기를 들이마실 수도 있으며, 원한다면 인공 해로부터 햇빛을 받을 수 있을 것이다. 이 말은 곧 1년 내내 최소한의 의복으로 살 수 있고, 원한다면 뉴욕, 시카고, 그리고 런던의 기온을 로스앤젤레스, 마이애미, 혹은 호놀룰루와 동일하게 만들 수 있다는 것을 의미한다.

우리 주위의 세상

처음부터 다시 시작할 수 있다면, 당연히 우리는 도시를 고층 건물들로 빼곡히 채우지 않을 것이다. 검은 칸에는 높이 솟은 건물이 있고 붉은 칸에는 잔디와 나무가 있는 거대한 체스 판 같은 도시계획을 상상해보자. 체스 판의 잔디밭 아래, 지하 은행과 컴

퓨터실, 슈퍼마켓, 상점, 주차장, 도서관 등이 있다. 그 위의 공간에는 조각상과 수영장이 멋지게 배치되어, 지역 주민들에게 공간과 빛과 공기를 제공해준다.

집

가정에 수도와 가스, 전기, 그리고 통신 서비스를 제공하는 일에는 많은 비용이 들어간다. 언젠가는 자급자족형 집에서 살게 될 것이다. 공장에서 지어 공중 기중기가 배달해줄 것이며, 수도관도 가스관도 전기선도 필요 없기 때문에 아무리 멀리 떨어져 있어도 상관없다. 작은 원자력발전소가 조명과 온냉방, 조리, 그리고 가정용 오락 시설에 필요한 전원을 공급해줄 것이다. 전화기는 전자파로 작동된다. 집이 완성되면 거주자의 필요에 따라 적당량의 물이 흘러들어와, 사용 후에는 화학적으로 정화되어 재사용되고, 폐기물은 마당에 쓰일 비료로 변환된다. 이 멋진 공간을 잠시 떠날 때는 수직 이륙 및 착륙이 가능한 경비행기 또는 헬리콥터나 개인 비행기를 이용할 것이다.

사용 가능한 공간에 대한 우리의 요구는 끊임없이 변한다. 신혼부부는 작은 공간을 선호한다. 자녀가 생겨남에 따라, 방의 개수도 늘어난다. 그리고 자녀

가 출가를 하면 다시 공간을 줄일 필요가 있다.

조립식으로 지은 집은 쉽게 이어 붙일 수 있다. 미래의 세대주는 카탈로그를 보고 방을 추가로 주문할 것이고, 전화 한 통이면 공중 기중기가 하늘을 날아와 원하는 위치에 방을 정확하게 설치해줄 것이다. **사용과 접근을 위한 연결 장치는 본 구조에 포함되어 있다.** 몇 년 뒤, 공간이 덜 필요해지면, 다시 전화 한 통에 헬리콥터가 날아와 방을 해체하고 다음 고객이 사용할 수 있도록 '중고 방 보관소'로 옮겨 갈 것이다.

가구

우리 주변이 이토록 어수선하지 않다면 더욱 평화로울지도 모른다. 미래에는 손님이 올 때만 공기를 주입해서 사용하는 가구를 배치해 지나치게 복잡해지는 것을 막을 수 있을 것이다. 이산화탄소 캡슐을 사용해, 의자는 필요할 때에만 사용하며, 손님들이 떠나면 접어서 보관할 수 있다.

사람들은 외양과 체격이 제각각이지만, 여태껏 의자는 사람에게 맞춰보려 하지 않고 그냥 나오는 대로 구매했다. 자동차 좌석은 버튼을 누르면 상하좌우로 움직이고 심지어는 눕힐 수도 있는데 말이다. 우리 집에 있는 푹신한 의자 팔걸이에도 같은 조종 장치를 달아 자동차 좌석처럼 작동하게 할 수 없을

까? 앉는 사람에 따라 좌석을 딱딱하거나 푹신하게 바꿀 수도 있고, 독서등이나 앉아 있는 사람에게만 들리는 음향 시스템을 내장할 수도 있다.

속옷은 하루만 입고 빨래 통에 넣어버리지만, 어째서 침대 시트는 일주일 동안 같은 것을 사용해도 괜찮다고 생각하는 걸까? 우리가 만약 56시간 동안 같은 속옷을 입고 있다고 생각하면 경악하겠지만, 침대 시트는 그렇게 한다. 부드럽고 일회성인 섬유소 시트를 12개 정도 묶어, 아침마다 한 장씩 뜯어 버릴 수 있다면 훨씬 만족도가 높아질 것이다. 그래야만 패드가 진짜 '패드'가 되는 것이다.

"남자는 해가 뜰 때부터 질 때까지 일하지만, 여자의 일은 끝나지 않는다."

이러한 격언 또한 없어질 것이다. 사무실과 공장, 건축, 그리고 농장에서의 자동화는 인류를 자유롭게 만들어주고, 이로 인해 주 5일 근무는 주 4일, 혹은 일부에게는 주 3일이 될 것이다. 이렇게 여가 시간이 늘어난 남자는 가족과 함께 시간을 보내고 싶을 것이다. 하지만 부인이 남편의 시간에 맞춰 늘어난 여가를 즐기려면, 그녀 역시 일하는 시간을 줄여야 한다. 어떻게 실현할 수 있을까?

현관에서 신발과 옷, 그리고 노출된 신체 부위에 묻은 오염 물질을 저주파로 털어주는 현관이 세대별로 공급될 것이다. 그렇게 집 안을 청소하는 일을 최

소화하고, 남은 청소는 정전기를 이용해, 먼지를 계속해서 중앙으로 모아 씻어 내려 버리면 된다.

꾸준히 청소해야 하는 주방과 욕실은 이음매 없이 하나의 구조로 되어 있고, 먼지가 낄 만한 틈새도 없다. 버튼만 한 번 누르면 세제가 바닥을 쓸고 내려간 다음 물로 헹굴 것이다.

자동 조리 또한 도입될 것이다. 냉장고와 오븐을 결합한 상품이 나올 것이고, 원하는 메뉴가 적힌 카드를 집어넣고 버튼을 누르기만 하면 끝이다. 선택한 음식의 정확한 양이 완전히 냉동된 상태에서 나와 해동 구역을 지나, 조리대를 거쳐 식탁 위로 올라온다. 음식을 먹은 다음에는 접시를 장에 넣기만 하면 된다. 버튼을 누르면 접시가 세척되고 소독되어, 다음 식사를 위해 가지런히 선반에 놓여진다.

가벼운 간식을 원한다면 코드를 꽂아보자. 간식 포장 외부에 일회용 전기 코드가 부착되어 있어 내용물을 데울 수 있다.

휴대용 타자기처럼, 가정용 컴퓨터가 출시될 것이고, 가정의 행복을 위한 필수 항목이 될 것이다. 백과 사전 수준의 지식과 가족의 역사, 조리법 등, 모든 정보가 저장되어 필요에 따라 열람할 수 있을 것이다. 어쩌면 컴퓨터에 각 친구의 관심사와 과거, 성격 같은 정보 또한 저장할 수 있을지도 모른다. 그리하여

파티에 초대받아 온 그들에게 맞는 음식을 컴퓨터가 알아서 준비할 것이다.

일회용품

아이스크림콘은 완벽한 묶음 상품이다. 상품을 보여주는 동시에, 보고, 느끼고, 냄새를 맡고, 맛까지 보게 해준다. 사용이 끝날 시점에는 제품 전체가 사라지고 없다. 하지만 이렇게 친절한 물건들은 적고, 우리 몸을 포함하여, 지구상에서 완전히 사라지는 물체는 드물다.

매일 미국에서는 3억 킬로그램이 넘는 쓰레기가 배출된다. 그중 대부분은 태우거나 매립하고, 이는 우리가 마시는 공기나 물을 오염시킨다. 점점 우리는 깨달음을 얻어, 지역마다 폐기물을 비료로 바꾸어주는 공장을 세워 환경을 보호하려는 노력을 하고 있다.

로스앤젤레스에서만 매년 86억 킬로그램이 넘는 쓰레기가 나온다. 쉽게 설명하자면, 매년 한 사람이 평균 1200킬로그램 정도의 쓰레기를 만드는 것이다. 주방에서 버려지는 비타민의 양을 생각해보자. 최소한 효율적인 비료에 첨가할 수 있을 것이다. 점점 포장에 담겨 나오는 음식이 늘어나고 있는데, 이 포장 또한 음식의 일부로 먹을 수 있게 만들 수는 없는 걸까?

미래에는 공기와 수질을 오염시키는 현대 문명의 폐기물이 유용한 재료로 변환되거나 스스로 파괴될 것이다. 개인적으로, 먹을 수 있는 이쑤시개가 샐러리, 올리브, 또는 양파 맛으로 출시돼, 칵테일파티에서 과자나 올리브를 찍어 먹으면 좋겠다.

텔레비전

오늘날 가장 무서운 존재는 TV다. 발명가이자 건축가인 버크민스터 풀러Buckminster Fuller는, 요즘 아이들은 진짜 부모에 TV까지, 부모가 셋인데, 왜 TV는 좋은 부모가 될 수 없는 것이냐고 질문했다.

내 생각에 TV는 움직이는 발명품보다 훨씬 중요한 의미가 있다. 이 '바보상자' 앞에 앉아 그것이 떠먹여주는 무가치한 내용을 받아먹는 것은 훈련이 필요 없는 일이다. 그러나 이 매체를 통해 우리의 교실이나 거실, 혹은 영혼에 들어갈 수 있는 놀라운 것들을 상상해보자. 전 세계의 남녀노소 모두를 쉽게 교육할 수 있을 것이다.

학교를 다니기도 전, 정보를 가장 쉽게 흡수하는 나이에 있는 우리 아이들에게 음악과 미술을 보는 눈을 심어줄 수 있다. 수학과 언어의 기초도 쌓게 할 수 있으며, 여행이나 천문학 및 생물의 기초에 대한 호기심도 품게 할 수 있다. 현대 가정에서 길몽 대신 악몽을 선사하는 외눈박이 유모도 충분히 가치 있

는 물건이 될 수 있다.

TV가 선사하는 기적은 점점 늘어날 것이다. 미래에 우리는 방 안에 앉아, 스위치를 눌러 벽과 천장을 없애고 하나의 화면으로 만들 수 있을 것이다. 이는 마치 마법 양탄자와 같다. 다른 곳에 있는 것만 같은 환상은 스테레오 음향을 통해 완성되고, TV는 우리를 〈햄릿〉 공연이 열리는 헬싱괴르HELSINGÖR, 덴마크 동부의 항구도시 한복판으로 데려다주거나 예일대학교와 하버드대학교의 경기가 열리는 미식축구장으로 데려다줄 것이다.

이러한 기술은 전화를 통해 의사소통 용도로도 이용할 수 있다. 실제와 같은 색을 하고 있으며, 같은 소리가 나며, 같은 크기로 된 할아버지 댁을 방문할 수도 있다. 또한 의자에 앉아서 오븐이나 옷을 살 수 있을 것이다. 굳이 가까이에 있는 가게가 아니라도 괜찮다. 뉴욕에 살면서 댈러스스에 있는 가운을 주문할 수 있는 것이다.

우리는 긴급 비즈니스 회의를 소집해, 전 세계 사무실에 앉아 있는 동료들을 보며 이야기할 수 있게 될 것이다.

학교

아주 어린 나이 대의 인구가 폭발적으로 증가하고

있다. 지금부터 2000년까지, 1억 3970만 명의 아기가 태어날 것이다. 물론 그 모두가 교육을 받아야겠지만, 옛날처럼 매일 학교를 가야 한다는 구식 사고를 고수할 필요가 있을까? 땅 위에 그렇게 많은 학교 건물을 지을 공간이 있을까? 그리고 버스를 타고 등하교를 하려면, 달에 다녀오는 것만큼 시간이 걸릴 것이다.

무엇보다 가장 중요한 문제는, 선생들을 어디서 구하느냐다. 전 미국 대통령 제임스 가필드James Garfield는 가장 이상적인 교육 환경을 이렇게 표현했다. "내가 생각하는 대학은 통나무 한쪽 끝에 마크 홉킨스Mark Hopkins가 있고 다른 한쪽에 학생이 앉아 있는 것이다."

천부적인 교육자와 통나무를 수백만의 학생 수에 맞게 구하는 것은 당연히 불가능하다. 미래 인구를 위해 필요한 실제 교사 수를 맞출 수 없다면, 전자 제품의 도움을 받아야 한다.

컴퓨터는 사실과 숫자를 가르칠 수 있고, 아무 감정 없이 학생의 성과를 기록할 수 있으며, 교사가 해야 하는 시간이 걸리는 작업을 도울 수 있다. 또한 주기적으로, 각 학생에게 저장된 지식과 교사의 판단력을 결합하여 학생에게 맞는 교육 방식과 미래에 선택할 직업을 추천을 해줄 수 있다. 컴퓨터는 용케도 대기만

성형인 사람을 탐지해내, 평생교육을 권할 수도 있다.

교실에서 TV를 사용하는 것은 이미 우리에게 익숙한 풍경이다. 뛰어난 강사가 수백 개의 화면에 동시에 나타나서 진행하는 강의의 효과 역시 이미 우리에게 잘 알려져 있다. 이 화면의 수를 수백만으로 늘려, 이 강사가 각 가정에 나타나게 하는 것은 그다지 기발한 상상력이나 새로운 전자 기술 없이도 가능하다.

낮에는 학생들이 사용하고 밤에는 어른들을 교육하는 데 사용하는 '학습실'을 모든 집에서 갖추게 될 것이다. 상상할 수 있는 모든 종류의 시청각 보조 장치가 갖추어져 있고, 고주파 전송 케이블과 전자파, 전화선 혹은 레이저 빔을 통해 중앙 교육 본부와 연결된다. 이미 존재하는 컴퓨터 기반의 기계들스탠포드 대학교에서 사용하는 것과 같은 것들이 있어, 학생이 텔레타이프 teletype, 수신한 신호를 자동적으로 인쇄 문자로 기록하는 전신 방식 자판으로 질문을 입력하는 즉시 반론의 여지가 없는 답변을 받게 된다.

시간을 효과적이고 만족스럽게 할애할 수 있어, 강사와 직접 대면하는 시간은 가장 중요한 창의적인 분야에 쓸 수 있다. 또한 차갑고 현실적이며 무감각한 이전의 선생님들과 대조적으로, 학생에게 영감과 용기를 불어넣고 공감과 이해를 하는 데 시간을 사

용할 수 있다.

새로운 시대에는 모든 학생이 전자 기기와 컴퓨터를 전반적으로 잘 이해하여 앞으로 평생 사용하고 의존하게 될 것이므로, 부가 혜택을 주는 미래를 위한 계획을 즉시 세울 수 있을 것이다.

컴퓨터

오늘날, 컴퓨터 없이 효율적으로 운영되는 사업은 없다. 컴퓨터가 놀라울 정도로 효과적이고 빠르게 업무를 진행시켜 준다는 것은 누구도 부정할 수 없는 사실이다. 컴퓨터가 계획과 입면도 두 장을 가지고 즉시 화면에 투시도를 그려내는 모습을 본 적이 있다. 그리고 주문에 따라 그 투시도를 회전하여 3D처럼 모든 방향에서 볼 수 있게 해주었다.

우리가 보유한 인간공학에 관한 모든 정보를 컴퓨터에 입력하면 모든 제품을 정확하고 신속하게 측정할 수 있고, 컴퓨터가 내린 결론은 반박이 불가능하다.

하지만 나는 여기서 멈추려고 한다. 이러한 기계적 뇌로 창의적인 디자인을 만들 수 있다는 추측은 정말 말도 안 된다. 어떠한 기계도 창의력이나 독창성, 상상력을 가질 수 없으며, 절대로 취향을 결정하는 주체가 될 수 없다. 창조자의 머릿속에는 테이프로

녹음을 하거나 바퀴를 달고 다닐 수 없는 무언가가 있다고 믿고 싶다.

우리는 컴퓨터와 함께 생활하며 이를 감사히 여기는 법을 터득하는 중이고, 다른 도구들을 사용하면서도 그러했듯이, 일을 더 빨리 더 잘하는 방법을 배워갈 것이다. 하지만 디자이너로서 우리는, 내면에서 무엇이 옳은지 알려주는 천둥과도 같은 이 직감적이고 창의적인 '번뜩이는 통찰력'이라는 유일한 인간의 특성을 절대로 전자식 신동에게 양보할 수 없다.

당시에는 놀라운 발명품이었던 바퀴는 인간을 자유롭게 해주었고, 가동 활자movable type는 인간의 눈을 뜨게 해주었으며, 증기기관은 세계를 활보하게 해주었다. 그리고 트랜지스터와 계전기가 잔뜩 담긴 작고 검은 상자며 발전기와 인쇄 배선이 한꺼번에 나타나 일을 대신 하기 시작하면서 인간에게 여가 시간을 주었다. 기계와 교통, 그리고 소통의 빠른 발전은 우리가 미처 그것을 사용하는 법을 익힐 새도 없이 시간을 절감해주고 있다. 이런 자투리 시간은 득이 될까, 해가 될까? 모두가 셰익스피어 시대의 학자들처럼 교육받거나 고등수학을 배우게 될까, 아니면 TV와 만화책에 둘러싸여 살게 될까?

우리는 새롭게 얻은 자유를 육체와 정신 건강을 개선하는 데 사용할까?그리고 건강한 육체에서 건강한 정신이 나온

다면, 운동과 체육을 더 많이 즐길수록 더욱 똑똑해지겠지!

어떻게 해야 옳은 방향으로 자극을 받을 수 있을까? 우리 주위의 모든 사물이 기계에 의해 만들어지면, DIY 프로젝트를 활성화하려는 움직임이 일어나, 의상이며 가구, 도자기 등을 손수 만들게 될까? 어쩌면 몇몇 사람들은 햇빛이 드는 날이면 농업에 종사를 하여 전 세계를 정원으로 만들려고 할지도 모르겠다. 매일 붓과 팔레트를 사용할 시간이 주어질 테므로, '일요 화가'라는 명칭은 부적절해질 것이다. 우리가 그간 읽기로 다짐했던 책과 듣고 싶었던 음악 모두가 우리의 새로운 시간과 함께 기다리고 있다.

우리는 이 광활한 기술 발달의 시대에서 잃어버린 개인의 가치를 어떻게든 되찾아야 한다. 기계가 가져다주는 이러한 자유가 바로 우리를 감당하기 어려운 거대도시로 몰아넣은 주범이고, 그곳에서 인간은 이름 없는 숫자이며, 서로 간의 소통은 오히려 해가 된다. 작은 사회에서 가지고 있었던 따뜻함과 정을 되찾아야 한다. 여가 시간을 다시 이웃을 알아가는 시간으로 활용하길 바란다. 모두가 서로 이웃을 알고 함께 사는 법을 배운다면, 전 세계가 평화로워질 것이다.

우리에게 주어진 시간을 가치 있게 혹은 낭비하며 활용할 방법은 수백 가지나 된다. 하지만 우선, 그 시간의 일

부를 우리 생활 방식을 돌아보는 데 사용해야 한다. 이를 개선하지 않는다면, 그저 옛날 습관을 되풀이하며 살게 될 것이다. 어쩌면 작가 앨런 밀른Alan Milne, 동화 '곰돌이 푸'의 원작 〈Winnie the Pooh〉의 작가—옮긴이이 쓴 다음의 글에서 그는, 어린이가 아닌 우리 어른들을 가리킨 것일지도 모른다.

"여기 에드워드 베어'곰돌이푸'가 쿵, 쿵, 쿵, 머리를 부딪히며 크리스토퍼 로빈'곰돌이 푸'의 주인공 소년을 따라 내려온다. 그가 알기론 이것이 내려오는 유일한 방법이지만, 가끔 그는 다른 방법이 있을 거란 생각이 드는데, 잠시 머리를 부딪히기를 멈추고 생각을 해보면 좋으련만."

1967년판의 도판

© 1966 HENRY DREYFUSS

어떻게 디자인을 시작할까?

제품을 사용할 사람들―남성, 여성, 혹은 어린이

우리는 인간의 해부학적 구조, 그들의 압박(심리적, 육체적), 그들의 모든 유형의 활동과 모든 종류의 환경에서 보고 듣고 느끼고 도달하는 능력(그리고 한계)에 대해 알아가는 일에 몰두한다.

인간은 얼마나 빨리 성장할까?

이 도표들은 1900년에 2000년을 예측한 것이다. 조는 3인치 자랐고 그의 몸무게는 25파운드 이상 무거워졌다. 조세핀은 2.8인치 자랐으며 그녀에겐 곤란하겠지만 17½파운드가 늘었다. 하지만 그들의 외형은 그리 변하지 않았다.

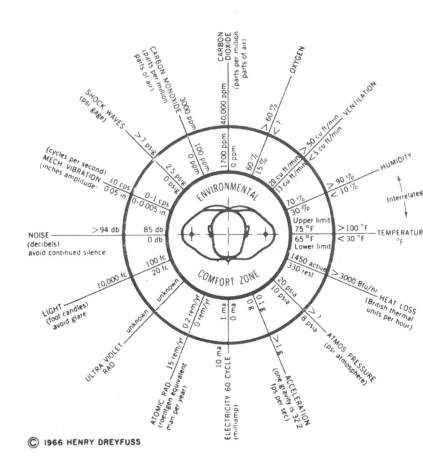

CARBON DIOXIDE (parts per million parts of air)
40,000 ppm
1700 ppm
0 ppm

CARBON MONOXIDE (parts per million parts of air)
3000 ppm
100 ppm
0 ppm

OXYGEN
> 60 %
< ?
60 %
15 %

SHOCK WAVES (psi gage)
> 7 psig
2.5 psig
0 psig

VENTILATION
> 50 cu ft/min
< 5 cu ft/min
20 cu ft/min
13 cu ft/min

MECH. VIBRATION (cycles per second) (inches amplitude)
10 cps
0-1 cps
0.05 in.
0-0.005 in.

HUMIDITY
> 90 %
< 10 %
70 %
30 %

ENVIRONMENTAL

NOISE (decibels) avoid continued silence
> 94 db
85 db
0 db

Interrelated

TEMPERATURE °F
Upper limit 75 °F
65 °F Lower limit
> 100 °F
< 30 °F

COMFORT ZONE

LIGHT (foot candles) avoid glare
10,000 fc
100 fc
20 fc

HEAT LOSS (British thermal units per hour)
1450 active
330 rest
> 3000 Btu/hr

ATMOS PRESSURE (psi atmosphere)
20 psia
10 psia
> ?
8 psia

ULTRA VIOLET RAD
unknown
unknown

ATOMIC RAD (roentgen equivalent man per year)
15 rem/yr
0.2 rem/yr
0 rem/yr

ACCELERATION (one gravity is 32.2 fps per sec)
80 g
10 g
> 1 g

ELECTRICITY 60 CYCLE (milliamp)
10 ma
1 ma
0 ma

남성과 여성 성인 및 어린이의 손 측정 치수

베일러, 배출기, 척 웨건이 있는 트랙터

셀프 레벨링을 하는 비탈의 콤바인

적재기가 있는 산업용 크롤러 트랙터

엘리베이팅 스크레이퍼가 있는 산업용 트랙터

8열 단위 파종기

자주식 채면기

토양을 갈고, 씨를 뿌리고, 비료를 주고, 수확물을 거두는 특별한 인간들과 마찬가지로, 농업에 쓰이는 이 도구들은 오늘날의 세련된 기계들 속에서 소박하고 투박하며 과하지 않은 품질을 가지고 있다. 디어(Deere and Company)의 기술자들은 이러한 점들을 이해하고, 그들의 다양한 농기구들에 오랜 경험을 통해 얻은 유용성, 단순함, 내구성, 안전성을 반영하고 싶어한다. 이런 것들은 바람과 햇볕 속에서 오랜 시간을 보내는 사람들에게 편리함을 가져다 줄 것이다. 위는 존 디어가 만든 세상에서 가장 힘이 좋은 표준형 트랙터이다.

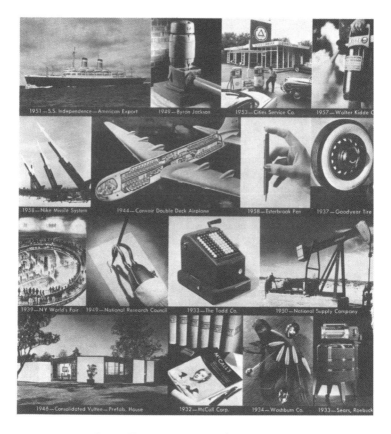

디자인은 세월이 흘러도 변치 않을 수 있다.

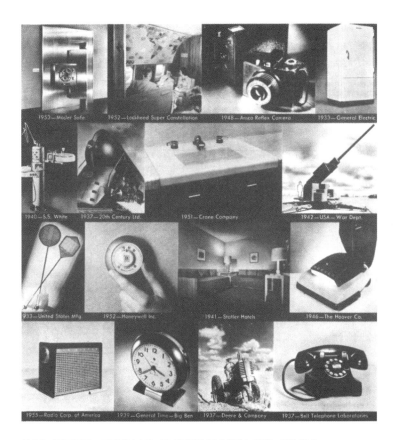

1953—Mosler Safe 1952—Lockheed Super Constellation 1948—Ansco Reflex Camera 1933—General Electric

1940—S.S. White 1937—20th Century Ltd. 1951—Crane Company 1942—USA—War Dept.

1933—United States Mfg. 1952—Honeywell Inc. 1941—Statler Hotels 1946—The Hoover Co.

1955—Radio Corp. of America 1939—General Time—Big Ben 1937—Deere & Company 1937—Bell Telephone Laboratories

문제에 대한 정직하고 포괄적이며 최고의 해결책을 얻기 위해 노력하는 것이 언제
나 우리의 철학이었다. 위의 제품들은 선구자적 디자인으로 각 분야의 기본 스타일
을 구축하였다.

벨시스템의 연구개발 부서인 벨전화연구소는 산업디자인의 가치를 먼저 알아차린 주요 기업 중에 하나였다. 수년 간 디자이너들은 기술자들과 협력하며 수백만 명의 취향에 영향을 미친 셀 수 없는 수의 제품을 만들어 냈다. 위는 터치톤(숫자 버튼을 누르는 방식)의 수화기에 다이얼 버튼이 달린 트림라인 전화기이다. 수화기의 누름 버튼에는 불빛이 들어오는데, 이는 가독성을 위한 것이다.

공중전화 박스는 다양한 건축적 양식에 적용 가능하여야 한다. 그들은 건축가의 컨셉을 방해하는 것이 아니라 보완하기 위해서 융통성이 있어야 한다.

회전형 다이얼을 대체한 터치톤(Touch-Tone, 숫자 버튼을 누르는 방식)은 시간을 절약해준다. 매번 전화를 걸 때마다 6초 정도를 아껴준다. 미국 내에서만 봤을 때, 매년 도합 162,241,666시간을 절약하게 된다.

이제는 전화기 너머의 목소리에 더해 발신자의 사진도 보여준다. 여전히 실험적 단계이지만, 픽처폰 영상전화기는 양방향의 소리, 사진 전송을 지원한다.

휴대 가능한 603 데이터폰(Data-Phone)의 데이터 세트(컴퓨터상의 데이터 처리에서 한 개의 단위로 취급하는 데이터의 집합) 덕분에 환자를 이송할 필요가 없게 되었다. 이 기계는 심전도 정보를 수용하여 전화를 통해 주변이나 전 세계로 전송한다.

위는 평범한 사람들에게 기록의 신세계를 열어준 자동식 100 랜드(Land) 카메라이다. 50초 내에 컬러 사진이 완성되고 흑백 사진은 10초 안에 완성된다. 전자 셔터로 노출을 결정할 수 있다. 폴라로이드의 연구소와 생산 직원들은 세상에서 가장 진보된 카메라를 완성했다. 산업디자이너는 이 특별한 카메라의 품질을 돋보이게 하기 위해 노력했다.

아래는 제품군의 하위 제품이다. 스윙어(Swinger)는 10초 내에 흑백 사진을 만들어 낸다. 이 모델에는 빛이 충분하면 YES, 충분하지 않으면 NO라는 글자가 뜬다.

무거운 것을 들거나 내려야 할 때, 혹은 당기거나 밀어야 할 때, 장식이 치렁치렁한 것은 원하지 않을 것이다. 자재 운반용 하이스터(Hyster, 지게차 브랜드)와 도로 건설 기계들은 단순하고 강하며 안정적이어야 한다. 그리고 디자이너들은 거기에 주목해야 한다. 위는 22,500파운드의 무게를 견딜 수 있는 적재용 트럭이다.

산업디자이너가 그의 경험과 상상을 건축에서부터 재떨이 하나에 이르기까지 사무실 건물 내외부 전체에 걸쳐 풀어낼 수 있는 기회를 얻는 것은 흔치 않다. 하지만 뱅커스트러스트(Bankers Trust, 1980, 90년대 전 세계 파생상품 시장을 제패한 금융기관으로 20세기 말에 사라졌음)는 파크애비뉴(Park Avenue)에 위치한 그들의 본사가 통일된 감각을 가지기를 원했고, 이를 위해서는 한 명의 디자이너가 전체 프로젝트를 구상하고 통제하는 것이 최고일 것이라고 생각했다.

위는 아메리칸 머신 앤드 파운드리(American Machine and Foundry)의 월드토바코그룹(World Tobacco Group)이 제조한 장비의 제품군 중 하나이다. 이 장치는 자동으로 담배에 필터를 부착한다.

아래에 보이는 AMFare은 아메리칸 머신 앤드 파운드리가 만든 자동 요리 기계이다. 모든 사람들은 먹는 것을 좋아하고, 특히 아무도 요리할 필요가 없을 때 더 그렇다. 음식은 마이크를 통해 주문하고 계기판의 버튼을 누르면 기계가 작동된다. 햄버거, 새우, 닭, 생선, 감자튀김 등을 주문에 따라 만들어낸다.

디자이너들은 어떻게 일하는가

1. 디자이너들은 경쟁 제품에 대한 연구에 서부터 시작한다. 우리는 국내외 다른 회사들의 모델과 제품을 분석한다.

2. 디자이너는 스스로를 클라이언트사의 제조 시설에 익숙해지도록 만든다. 우리는 그 공장의 가능성 뿐만 아니라 한계점도 알아야 한다.

5. 이제 우리는 그 디자인을 3차원으로 연구할 준비가 되었다. 디자이너는 이 단계의 작업을 투박한 점토 모델로 시작한다.

6. 우리가 발명한 인체 측정학 기술을 이용하여 인간공학을 시작한다. 우리는 엄마와 딸이 어떻게 이 기계를 사용할 것인지를 살펴본다.

3. 디자이너는 제품이 사용되는 법에 대해 배운다. '모델 600'을 개발할 때, 싱어 (Singer)의 바느질 강의와 지그재그 바느질까지 배웠다.

4. 최고 경영진을 비롯해 판매이사와 기술자들과의 상의한 뒤, 우리는 다양한 아이디어를 스케치했다.

7. 각 단계를 통과할 때마다 클라이언트사의 기술자와 밀접한 협력을 거친다. 제작도는 그들의 시작 파일럿 모델과 대조해 확인되고, 만들어진다.

8. 모든 디테일이 생산라인의 상품과 동일한 프로토타입 모델이 만들어지면 프로젝트가 끝난다. 디자이너의 손에서 판매팀의 손으로 넘어가게 된다.

서보피드(Servofeed)는 워너앤드스웨이시사(Warner & Swasey)가 만든 자동 터렛 선반(turret lathe)이다. 이 기계는 적절하게 프로그래밍이 된 테이프의 명령에 따라 계속해서 다른 기계의 부품을 만든다. 산업디자이너는 안전, 유지보수, 그리고 제품을 유용성과 우수함을 표현할 수 있는 외관에 대해 신경을 썼다.

AMF의 볼링 제품 그룹인 "스트림레인 21(Streamlane 21)"은 고대 스포츠 볼링을 세계적으로 인기 있게 만들었다. 오늘날 볼링장들은 볼링공이 돌아오는 것부터 볼링핀 정리까지 완전히 자동화했다. '스트림레인 21'은 특대형 열가소성수지 주형으로 만들어졌다.

주식 시세 표시기를 기다리는 것을 좋아하는 사람은 아무도 없다. 텔레타입사 (Teletype Corporation)는 1분 내에 900개의 숫자를 처리할 수 있는 이 장치를 만들었다. 테이프와 인쇄 장치에 대한 가시성과 접근성이 중요하다.

아래의 텔레타이프 전신 타자기(teletypewriter)는 전화선 너머로 세계 어디로든 메시지를 즉각적으로 주고 받는다. 기계의 바닥부분에는 복잡한 전자 부품들이 들어 있고, 옆에 있는 작은 데스크톱에는 호출 제어 장치들이 들어 있다.

종종 흔한 전신주에 의해서 거리의 풍경이 바뀌는 경우가 있다. 서던 캘리포니아 에디슨사 (Southern California Edison)는 전신주가 단순하고, 조화로우며, 지나치게 야단스럽지 않은 외형을 가지길 원했다.

이 조각같은 형태는 아메리칸 세이프티 레이저사(American Safety Razor)의 스테인리스 면도기이다. 면도 그 자체와 마찬가지로 실용적이며 날렵해서 깨끗하게 면도할 수 있게 해준다.

비상 상황에서 종종 사용되는 제어판은 분명하고 순차적이어야 한다. 이 900밀리 암페어 X-선 발생장치는 리턴 인더스트리스 프로펙스레이(Litton Industries Profexray)의 장비에 있는 것으로 조와 조세판을 꿰뚫어본다.

텔오토그레프(Telautograph)의 팩스 전송기는 작동하기가 단순하다. 공장, 도시 또는 대륙 간에 사진, 지도 또는 편지를 전화선을 통해 전송한다.

사용자를 위한 디자인
성공하는 디자이너의 작업과 사업에 관하여

초판 1쇄 발행일 2018년 5월 28일
2판 1쇄 발행일 2020년 5월 28일

발행처 유엑스리뷰
발행인 현명기
지은이 헨리 드레이퍼스
옮긴이 현호영
기　획 범어디자인연구소
마케팅 이영욱
디자인 동글디자인
주　소 부산광역시 해운대구 센텀동로 25, 104동 804호
팩　스 070.8224.4322
메　일 uxreviewkorea@gmail.com

ISBN 979-11-88314-49-2